국가정보전략 및 미래의 모습

오늘 하루도 잘 살았습니다

그림 앞에서 명상에 들다

초판1쇄 인쇄일 | 2019년 2월 22일
초판1쇄 발행일 | 2019년 3월 5일

지은이 | 조정육
펴낸이 | 남배현

기획 | 모지희
책임편집 | 박석동

펴낸곳 | 모과나무
등록 2006년 12월 18일(제300-2009-166호)

주소 | 서울시 종로구 종로19, A동 1501호
전화 | 02-725-7011
전송 | 02-732-7019
전자우편 | mogwabooks@hanmail.net

디자인 | Kafieldesign

ISBN 979-11-87280-33-0 (03600)

이 도서의 국립중앙도서관 출판예정도서목록(CIP)은
서지정보유통지원시스템 홈페이지(http://seoji.nl.go.kr)이
국가자료공동목록시스템(http://nl.go.kr/kolisnet)에서
이용하실 수 있습니다.(CIP제어번호 : CIP2019004991)

모과나무 (주)법보신문사의 출판 브랜드입니다.
지혜의 향기로 마음과 마음을 잇습니다.

오늘 하루도
잘 살았습니다

조정육 지음

모과
나무

그림 속에서 만나는 당신들

지금 이대로의 나,
얼마나 멋진 사람인가

송년 모임에 갔을 때의 일이다. 나이 지긋한 원로 선생님이, 당신은 10년 동안 한 번도 원고 마감 시간을 어긴 적이 없었다고 말씀하셨다. 그 말을 듣고 나는 심히 부끄러웠다. 10년은 고사하고 매번 마감 시간에 쫓겨 허둥거리던 나의 모습이 떠올랐기 때문이다. 나는 언제쯤 저렇게 자부심이 담긴 말을 할 수 있을까. 주눅이 들어 고개를 수그리고 있는데 이번에는 앞좌석에 앉은 작가가 치명타를 날린다. 새로 연재를 맡았는데 벌써 두 달 분 원고를 미리 보냈다는 것이다. 이런 말도 안 되는 부지런함이라니. 나와는 너무 다른 모습에 부러움을 넘어 배신감마저 느꼈다.

애기가 여기까지였더라면 잠깐 동안 우울하고 말았을 것이다. 뒤이어 더 놀라운 사연들이 계속되었다. 어떤 작가는 한 달 만에 책 한 권을 썼다고 했다. 또 다른 작가는 일주일 만에 소

설 한 편을 썼다고 했다. 한 문장 쓰고 머뭇거리고 또 한 문장 쓰고 뭉그적거리는 나로서는 엄두조차 내지 못한 프로의 세계였다. 이쯤 되면 부지런함의 차원이 아니라 재능의 영역을 점검해 봐야 할 것 같았다. 아무래도 나의 글쓰기는 여기까지인 듯하다. 초등학교 때부터 학교 신문에 글이 실렸으니 글과 함께 평생을 살았다고 해도 과언이 아닌데 이제야 적성을 의심하다니. 늦어도 너무 늦은 후회였다. 한 해의 아쉬움을 떨쳐버리기 위해 참석한 송년회에서 나 자신에 대한 모자람만 확인하게 되었다.

그렇게 지쳐 밤늦게 집에 돌아왔다. 이런저런 생각에 잠을 이룰 수가 없어 마음도 달랠 겸 경전을 펼쳤다. 그런데 웬일인가. 설상가상이 있으면 금상첨화도 있나 보다. 머피의 법칙이 있으면 샐리의 법칙도 있는 법이다. 우연히 펼친 경전 부분이《증일아함경》의 주리반특에 관한 내용이었다.

머리가 둔한 바보 주리반특은 형 반특과 함께 출가했다. 동생 주리반특은 영민하고 똑똑한 형과 달리 공부에 전혀 진전이 없어 놀림감이 되기 일쑤였다. 결국 주리반특은 형에 의해 기원정사 밖으로 쫓겨나고 말았다. 마침 사위성에서 돌아오시던 부처님께서 울고 있는 주리반특을 발견하고 사연을 듣게 되었다. 그리고 빗자루로 마당을 쓸면서 "나는 먼지를 턴다. 나는 더러움을 닦는다"라는 문구를 외우게 함으로써 마침내 아라한과를 증득하게 만든다는 내용이었다. 아무리 영험하신 부처님이라도

단번에 주리반특을 변화시키지는 못했을 것이다. 앞 문장을 외우면 뒷 문장을 잊어버릴 정도로 둔한 주리반특이었으니 아라한과를 얻기까지 자신의 피눈물 나는 노력이 뒷받침되었을 것이다. 예전에 알고 있던 내용인데 다시 읽으니 또 다른 감동을 주었다. 한 달에 책 한 권을 쓰든 일 년에 글 한 편을 쓰든 결국 완결성이 문제일 것이다. 빨리 가나 더디 가나 목적지에 도달하는 것은 마찬가지일 테니까. 중요한 것은 쉬지 않고 계속하는 것이 아닐까? 이런 기특한 결론에까지 도달했다. 다시 힘을 얻었으니 하던 일을 계속 할 수 있을 듯하다. 스스로 주저앉다 일어선 일이 어찌 글쓰기뿐이겠는가. 사는 것 자체가 앉았다 일어서는 일의 반복일 것이다.

긍정모드로 전환되었다 하여 불안함이 전혀 없는 것은 아니다. 불교 집안에는 주리반특뿐만 아니라 선재동자나 문수동자처럼 반짝반짝 빛나는 머리 좋은 사람들도 많다. 화려한 언변과 재치 있는 문장으로 많은 사람들의 앞길을 밝혀주는 사람들 역시 많다. 나 같이 어리바리한 사람이 괜히 왔다 갔다 하면서 시야를 방해할 곳이 아니란 뜻이다.

내 글을 읽는 누군가는 글 속에서 불교의 정법을 발견하고자 할지도 모른다. 그런데 나는 불교학 전공자가 아니다. 당연히 불교 공부가 제대로 되었는지에 대해 검증을 받아보지 못했다. 나는 내 자신이 불교적인 삶을 살고 있는지에 대한 확신도 부족하

다. 이런 상태에서 또 다시 불교와 관련된 글을 쓴다는 것이 실은 매우 조심스럽고 주저된다. 솔직히 말하면 가슴이 철렁 내려앉을 만큼 두렵다. 물론 내가 글을 쓰겠다고 결심한 데에는 나름 비장한 목적도 없지 않다. 불교 공부도 많이 하고 수행도 열심히 한 독자라면 나와 같이 부족한 사람이 하는 얘기도 귀담아 듣고 타산지석으로 삼으리라 믿기 때문이다.

내가 쓴 글은 거창하지도 화려하지도 않다. 살면서 느낀 아주 작고 사소한 얘기들을 들려드릴 참이다. 그 얘기들은 반짝거리지도 강렬하지도 않다. 관심이 없다면 눈에 띄지도 않을 만큼 하찮은 소재가 대부분이다. 별 얘기가 아니니만큼 무슨 심오한 뜻이 담겨 있을 리 만무하다. 대단히 부끄럽지만 나는 하늘의 뜻을 알아야 될 '지천명知天命'의 나이인데도 여전히 하늘의 뜻을 몰라 날마다 하늘을 쳐다본다. 무엇이 하늘의 뜻입니까? 그런 질문과 함께 말이다.

나는 아직도 삶의 모범답안을 다 쓰지 못했다. 언제쯤 완성할 수 있을지 기약할 수도 없다. 그러나 완벽하게 작성된 누군가의 모범답안을 보는 것도 좋지만 나와 같이 완성되어 가는 과정을 보여주는 글을 읽는 것도 나름 의미가 없지는 않을 것이다. '이렇게 글을 쓰고 책을 내는 사람도 모자라구나. 별거 아니구나. 그런에도 별거히고 불사도 살기 위해 무던히도 애쓰는구나.' 독자들이 그렇게만 느낄 수 있어도 나의 역할은 충분하다

고 생각한다. 조금 더 욕심을 부린다면, 나하고는 출발부터 다른 훌륭한 성품을 가진 독자들이 어쩌다 지치고 힘들 때 나의 글이 반딧불이 되기를 기원한다. 가끔씩은 자신에게 실망할 때도 있지만 지금 이대로의 자신이 얼마나 멋진 사람인가를 확인하는 계기가 되기를 바란다. 그리하여 이 책을 손에 쥔 순간만이라도 자부심과 긍지를 느낄 수 있기를. 거듭 기원한다.

2019년 봄을 기다리며

조정욱

차례

무상한 시간 속에서
무상하지 않게

뚜렷이 분명히
차근차근 끊임없이

청산은 나를 보고
말없이 살라 하고

꽃 피고 새 울어
공부하기 좋은 날에

사랑하는 아이를
위한 기도

연말연시에 홀로 계신 시어머니를 뵈러 갔다. 아주버님 내외가 내려가니 그 동네 사는 시동생도 왔다. 우리는 아이들이 다 커서 대학입시에 대한 부담을 잊은 지 오래지만 올해 고3 수험생이 있는 시동생은 얼굴빛부터 달랐다. 그 얼굴을 보니 예전 일이 생각났다.

5년 전 1월이었다. 둘째 아들이 고3이 되자마자 나는 수술 날짜가 잡혔다. 수험생 뒷바라지는커녕 자칫하면 영영 아들을 보지 못할 수도 있는 상황이었다. 죽음 앞에서 할 수 있는 일은 많지 않았다. 수술실에 들어가기 전에 나는 아들에게 유언처럼 말했다. 엄마가 없어도 부처님법과 책을 스승 삼아 살면 인생에 큰 실수는 없을 것이라고. 다행히 수술 결과가 좋아 살아났다. 환자가 수험생에게 해줄 수 있는 일 역시 많지 않았다. 그나마 할 수 있는 일이 아들의 앞날을 축복해주는 일과 아들을 대신해 복을 짓는 일이었다. 내가 아들을 위해 덕을 쌓으면 그 결과가

아들에게 돌아가리란 믿음 때문이었다.

아들을 대신해 복을 지어야겠다는 생각은 내 창작품이 아니다. 우룡 스님이 쓴《정성 성誠이 부처입니다》라는 책에서 읽은 혜월 스님에 대한 일화가 계기였다.

어느 날 한 신도가 혜월 스님한테 찾아와 거금을 주고 사십구재를 청했다. 혜월 스님은 그 돈을 들고 재 준비를 하기 위해 시장으로 가던 중 불쌍한 사람들을 볼 때마다 돈을 나누어 주었다. 결국 돈이 다 떨어져 빈손으로 절에 돌아왔다. 그러면서 혜월 스님은 이렇게 말했다. "재 잘 지냈다. 진짜 재를 잘 지내주었다." 진짜 재를 잘 지낸 혜월 스님은 경허 대선사의 '삼월三月' 제자 중 한 사람인 바로 그 혜월 스님이다.

타인을 위해 덕을 쌓는 행위는 꼭 불교집안에서만 강조하는 것은 아니다. 유교집안에서도 마찬가지다. 명대明代의 범립본范立本이 엮은《명심보감》에는 다음과 같은 내용이 적혀있다.

"많은 재물을 자손에게 물려줄지라도 자손이 능히 지키지 못하고, 책을 쌓아서 자손에게 남겨줄지라도 자손이 능히 읽지는 못할 것이니, 이 모두가 보이지 않게 덕을 쌓아서 자손을 위한 계교를 세우는 것만 못하다."

사마광司馬光(1019~1086)이 한 말이다. 사마광은 북송北宋의 정치가이자 학자로《자치통감資治通鑑》을 지은 사람이다.《자치통감》은 사마천司馬遷(기원전 145경~기원전 85경)의《사기史記》와 함께 중국의 대표적인 역사서로 평가받는다. 그런 책을 쓴 사람

이 오랫동안 인간의 발자취를 더듬어보고 내린 결론이 덕을 쌓으라는 얘기였다. 맨 처음에 이 구절을 읽었을 때 깜짝 놀랐다. 사마광은 불자가 아니라 유학자다. 그런 그의 사고방식이 매우 불교적이라는 게 놀라웠다. 사람의 도리는 종교나 사상을 뛰어넘어 보편적이다. 종교는 그 보편성을 사람의 길로 인도해줄 뿐이다.

나는 시간 날 때마다 염불을 하며 아들이 고3 생활을 잘 견뎌내기를 기원했다. 운전도 하지 못해 다른 엄마들처럼 아들을 등하교 시켜줄 수는 없었지만 아들의 등하굣길이 안전하기를 바라는 응원은 할 수 있었다. 조용했지만 힘찬 응원이었다. 응원은 그렇다 치고 덕은 어떻게 쌓을 것인가. 돈만 쓰고 있는 처지에 큰돈을 들여 복을 지을 수도 없는 노릇이었다. 대신 내가 살아 있음으로 해서 이 땅에 보탬이 될 만한 선행을 실천하기로 했다. 선행이라고 해봤자 거창한 행동은 아니다. 마트 야채코너에 가면 가장 볼품없고 시들시들한 야채를 샀다. 과일가게를 가면 멍들었거나 상처 있는 과일을 샀다. 내가 사지 않으면 주인은 손해 보고 팔아야 할 상품성 없는 물건들이었다. 선물이 들어오면 그중 가장 좋은 물건을 골라 경비실이나 청소 아줌마에게 보냈다. 동네 사람들을 위해 아파트 화단에 꽃을 사다 심었고 운동 삼아 화단의 풀을 뽑았다. 사소한 행동이었지만 뿌듯했다. 왠지 내가 지구에 조금이라도 보탬이 된 것 같은 자부심도 없지 않았다. 얼마나 큰일을 하는가가 중요한 것이 아니라 작은

일이라도 큰마음으로 하는 것이 중요하다는 깨달음도 들었다.

아들을 직접 챙기는 대신 나만의 방식으로 했던 아들을 위한 행동은 매우 유익한 결과를 가져왔다. 일단 아들을 쫓아다니면서 뒷바라지를 하지 않으니 잔소리할 일이 없었다. 엄마가 잔소리를 하지 않으니 아들의 마음도 편해 보였다. 가끔씩 아들이 공부 무게에 짓눌려 힘들어하는 모습을 보이면 은근슬쩍 경전 구절을 읽어주며 격려했다.

"자신이 원하는 일에 좋은 결과를 바란다면 인간으로서 짊어져야 할 삶의 무게를 받아들여라."

《숫타니파타》에 나온 문장이다. 아들이 학교에서 돌아오면 그날 있었던 얘기를 한 시간이고 두 시간이고 들어주었다. 수험생이 있는 집안은 발자국 소리도 내면 안 된다는데 얘기를 듣는 내가 지칠 정도였으니 감지덕지였다. 사소한 선행의 실천으로 받는 보상이라고 하기에는 분에 넘치는 복이었다. 상황이 좋지는 않았지만 아들은 고3 수험 기간을 무사히 잘 보냈다.

시동생은 학원비도 만만치 않게 드는데 아이의 성적이 생각만큼 잘 나오지 않아 무척 걱정하는 눈치였다. 먼저 그 과정을 다 거쳐 간 우리 부부가 새로 수험생의 부모가 된 시동생에게 덕담 한 마디씩을 건넸다. 공부 잘하는 것도 중요하고 명문대 가는 것도 중요하지만 그보다 더 중요한 것은 사람의 도리를 하는 것이나. 설핏하면 모자에 마스크 쓰고 TV에 나온 사람들을 봐라. 그들 모두 명문대 출신에 금수저를 물고 나온 사람들이다.

우리 부부는 최근 한국 사회를 들끓게 했던 여러 사건들을 예로 들며 열과 성을 다해 조언했다. 그러나 시동생의 반응은 영 시원찮았다. 그건 그거고 자신의 문제는 별개였다. 지금 시동생에게는 딸이 높은 점수를 받아 좋은 대학에 입학하는 것만큼 중요한 문제가 없어 보였다. 조금 안타까웠다. 그 심정을 모르는 바 아니었다. 우리도 그랬으니까. 어떤 일의 과정 중에 있는 사람은 잘 알지 못한다. 시간이 지나야 알게 되는 진리도 있다.

세상에 자기 자식 귀한 줄 모르는 부모가 어디 있을까. 자식을 위해서라면 무엇 하나라도 더 해주고 싶은 것이 부모심정이다. 그런 귀한 자식을 위해 부모가 작은 덕이라도 베푼다면 언젠가는 그 덕이 이자에 이자가 붙어 돌아올 것이다. '선을 쌓은 집안에 반드시 남는 경사가 있다(積善之家必有餘慶)'는 말도 있지 않은가. 남은 수험 기간을 불안과 번민 속에서 보내게 될 조카에게 응원을 보냈다. 조카도 언젠가는 알게 될 것이다. 어서 빨리 지나가버렸으면 하는 그 시간도 알고 보면 아주 소중하고 귀한 시간이라는 것을. 살아 있는 것만으로도 감사하고 고마운 시간이라는 것을. 알게 될 것이다.

이혜형 〈향기〉

캔버스에 오일, 15.8×15.8cm, 2015

귀하고 귀한 내 아이가 예쁘게 자라기를. 풀꽃 한 다발에도 환하게 웃던 그날을 잊지 않고, 넘어지고 주저앉을지라도 다시 힘차게 일어나 뚜벅뚜벅 걸어갈 수 있기를. 혼자 앞장서서 달려가기보다는 뒤처진 사람에게도 손을 내밀어주는 배려심 많은 아이로 자라주기를. 그런 기시오 끼에 부모가 먼서 손을 내밀고 덕을 쌓아주기를.

이혜형 〈향기〉

캔버스에 오일, 45.5×45.5cm, 2016

귀하고 귀한 내 아이가 예쁘게 자라기를. 웃는 친구를 만나면 함께 웃어주고 우는
친구를 만나면 함께 울어주기를. 다른 사람의 잘못은 눈감아주고 자신의 행동은 뒤
돌아보는 마음 넓은 아이로 자라주기를. 그런 자식을 위해 부모가 먼저 앞장서서
복을 지어주기를.

아들의 흑역사와
네버엔딩 스토리

대학을 졸업하는 큰아들이 취직에 성공했다. 대기업도 아닌 중소기업에 취직한 것이 뭐 그리 대단할까 싶지만 큰아들의 '흑역사'를 들여다보면 이것이 얼마나 대단한 사건인지 고개를 끄덕이게 될 것이다.

　큰아들은 2대가 절에 가서 기도해 낳은 아들이다. 시어머니는 장손 집안에 시집 와 1년이 넘도록 태기가 없는 며느리를 위해 시간 날 때마다 절에 가서 촛불을 밝혔다. 그다지 불심이 깊지 않던 며느리도 1년이 넘도록 대를 잇지 못하자 송구함과 불안함이 더해 덩달아 절에 가서 촛불을 밝혔다. 고부 간의 정성 덕분인지 광산 김씨 집안에서는 촛불을 밝힌 지 2년 만에 우렁찬 아기 울음소리를 듣게 되었다. 광산 김씨 충정공파 40세손의 탄생이었으니 바로 우리 큰아들이 그 주인공이다. 집안 식구들은 장손집안의 어린 생명을 어여삐 여겨 몹시 귀하게 길렀다. 불면 날아갈까 쥐면 부서질까 노심초사하며 온 정성을 다했다.

밤새 잠을 자지 않아 애먹이기도 했지만 온 집안의 보살핌 덕분인지 큰 탈 없이 잘 자라줬다. 장손은 온 집안의 기대를 저버리지 않을 만큼 머리도 좋았다. 머리 좋은 위력은 걸음마를 시작할 때부터 곧바로 증명되었다. 숫자도 모르던 어린아이가 아파트 주차장에 서 있는 수많은 차량들 속을 뒤뚱거리며 달려가서는 정확히 아빠 차를 찾아냈다. 뽀얀 피부에 균형 잡힌 이목구비는 누구라도 탐낼 만큼 귀티가 흘렀다. 천재적인 머리에 잘생기기까지 했으니 한 번 본 사람들은 결코 그 준수한 외모를 잊지 못했다. 너도 나도 칭찬하기에 바빴다. 머지않아 집안을 빛내줄 큰 인물이 될 것 같았다.

큰 인물에 대한 기대는 큰아들이 고등학교를 자퇴하면서 여지없이 깨져버렸다. 컴퓨터 게임에 빠져 살던 큰아들은 2학년 여름방학이 되자 더 이상 학교를 다니지 않겠다고 했다. 계속 반장을 하던 아이의 느닷없는 결정이었고 기습적인 선언이었다. 설득에 지친 나는 결국 큰아들의 결정을 받아들였다. 그때부터 큰아들의 생활은 낮과 밤이 바뀌었다. 낮에는 집에서 잠을 자고 밤에는 피시방에 가서 밤새 게임을 했다. 도저히 이해할 수 없는 행동이었지만 스스로 알아서 길을 찾아갈 때까지 기다려주기로 했다. 그러나 아무리 시간이 지나도 큰아들의 생활은 나아지지 않았다. 잔소리가 시작되었고 큰소리가 오갔다. 계속된 잔소리가 듣기 싫었던지 급기야 큰아들은 가출을 했다. 그렇게 영특했던 아이가 어쩌다 이렇게 됐을까. 내가 무슨 잘못을

했을까. 자책과 회한이 밀려왔다. 그때 비로소 '자식이 있으면 자식 때문에 근심이 생기고, 소가 있으면 소 때문에 걱정할 일이 생긴다' 했던 부처님 말씀이 실감 났다. 근심과 걱정의 근원은 집착이었다. 내 아들이 내 욕심을 채워줄 수 있을 정도로 달려가 주기를 바라는 마음. 그것이 아들을 위하는 마음인 줄 알았는데 알고 보니 내 욕심의 반영일 뿐이었다. 큰아들의 가출은 자신의 어깨에 올려진 집안 식구들의 기대가 너무 무거워 질식할 것 같다는 항변이었다. 부모의 욕심에 대한 무언의 경고였다. 막상 아들의 모습이 보이지 않자 억장이 무너졌다. 내가 딛고 있는 삶의 토대가 흔들리는 기분이었다. 이제 더 이상 바랄 것이 없으니 그저 살아 있는 얼굴만 볼 수 있어도 충분할 것 같았다. 아들과 연락되지 않는 몇 달 동안 아들의 입장이 되어 현재 상황을 생각해봤다. 비록 순간적인 판단 착오로 자퇴를 했지만 본인 스스로도 그 결정을 얼마나 후회했을까. 안쓰럽고 측은했다. 비로소 큰아들을 이해할 수 있게 되었다. 얼마 후 큰아들은 집으로 다시 돌아와 대입 검정고시를 치른 후 수능 시험을 봤다. 원하는 대학에 가지는 못했지만 나름 대학생활에 잘 적응했다. 졸업할 때쯤에는 학과를 대표하는 학생이 되어 있었다.

큰아들은 돈을 아껴야 한다는 개념이 희박했다. 내가 수술하기 전에 마지막이 될 것 같아 남편 몰래 큰아들에게 통장을 주었다. 많은 돈은 아니었지만 어렵게 모은 돈이었다. 그런데 몇 달 후 그 돈은 흔적도 없이 사라져버리고 없었다. 지킬 능력이

없는 사람에게 돈은 바람에 날리는 낙엽 같은 것이었다. 돈을 낭비하는 버릇을 고칠 수 있는 방법은 돈의 소중함을 알게 하는 것밖에 없었다. 나는 큰아들에게 최소한의 생활비만 보내주고 나머지는 아르바이트로 충당해서 쓰도록 했다. 학비도 지원하지 않았다. 장학금을 받거나 학자금대출을 받도록 했다. 고생하는 아들을 보면서 모른 척하기는 쉽지 않았다. 대신 큰아들에게 줄 용돈을 다른 사람을 위해 보시했다. 아들 손에 든 돈을 빼앗아 다른 사람에게 준 것 같은 기분이었다. 독하게 마음먹지 않으면 지속하기 힘든 결정이었다. 그러나 내가 아들을 위해서 한 행동 중 가장 현명한 결정이었다. 과연 아들은 얼마나 변했을까.

회사에 가서 계약서에 서명을 하던 날 큰아들이 전화를 했다. 한참 동안 별 내용도 없는 얘기를 계속하던 큰아들이 마지막에 본론을 꺼냈다. 동생과 함께 쓰던 원룸에서 나와 회사 앞에 있는 곳으로 방을 얻어 나가고 싶다는 내용이었다. 조심스런 부탁이었다. 어느 정도는 예상하고 있던 터라 이미 보증금을 준비해놓고 있었다. 스스로의 힘으로 취직한 것만으로도 대견해 바로 보내주겠다고 말을 하려던 찰나 큰아들의 말이 조금 빨랐다. 만약 보증금을 빌려주시면 수습기간이 끝난 석 달 후부터 원금을 다 갚을 때까지 다달이 얼마씩 부치겠다는 내용이었다. 역시 말은 느리게 할수록 좋고 상대방 얘기는 끝까지 듣는 것이 중요하다. 내가 자식교육 하나는 제대로 시킨 것 같아 비로소 안도의 한숨이 나왔다. 그동안 아르바이트를 하면서 돈 버는

것이 얼마나 어려운가를 실감했을 테니 저런 말도 나오는 거다. 젊어 고생은 사서도 한다는 얘기는 여전히 만고의 진리다.

이렇게 자기 길을 잘 헤쳐 나가는 큰아들을 보니 이제 다시는 속도 썩이지 않고 착한 아들로만 살아갈 것 같다. 어려운 일이 닥쳐도 절대로 쓰러지지 않고 씩씩하게 헤쳐 나갈 것 같다. 과연 그럴까? 모르긴 해도 희비가 뒤섞인 큰아들의 네버엔딩 스토리는 앞으로도 계속 될 것이다. 그러면서 결혼도 하고 책임감이 생기면서 진짜 어른이 되어갈 것이다. 덩치만 큰 어른이 아니라 때론 다른 사람의 어려움도 배려해줄 줄 아는 그런 어른 말이다.

송필용 〈달과 고매4〉

캔버스에 오일, 80×117cm, 2011

한 해의 출발은 매화꽃에서 시작된다. 딱딱한 고목에서 꽃이 피어나려면 한겨울의 추위를 견뎌내야 한다. 휘어지고 비뚤어지면서도 해마다 꽃을 피워 올리는 매화처럼 사람의 인생도 포기하지 않을 때 환한 꽃을 피울 수 있다. 매실 같은 열매를 맺을 수 있다.

송필용 〈달빛 매화 30〉
캔버스에 오일, 89×130cm, 2011

고목은 단순히 늙은 나무가 아니다. 한 해의 태풍과 뙤약볕과 눈보라를 흔적으로
간직하며 꽃 피고 열매 맺은 위대한 여정의 기록이다. 작가에게 붓을 들지 않고서
는 견딜 수 없게 만든 영감의 원천이다. 잘 사는 인생도 그렇다.

쉽지만
어려운 일

보고 싶은 사람이 있으면 어떻게 할까. 만나야 한다. 한 사람이
아니라 여러 사람이라면 어떻게 할까. 한꺼번에 만나면 된다. 카
페에서 잠깐 만나 얘기 몇 마디 나누는 것으로는 그동안 쌓인
그리움의 허기를 다 채울 수 없다. 함께 밥을 먹고 차를 마시고
잠을 자면서 얘기를 해야 갈증이 사라진다. 그런 이유로 찾아간
곳이 쌍계사 템플스테이였다. 쌍계사를 선택한 이유는 그곳에
존경하는 스님이 계시기 때문이다. 지난 주말에 전국에 흩어져
있던 그리운 얼굴들이 쌍계사로 몰려들었다. 서울에서, 부산에
서, 안동에서, 전주에서… 모두 아홉 명이었다. 한 달 전부터 각
자의 일정을 확인하고 조정해서 맞춘 끝에 가진 만남이다. 누구
는 초코파이를, 누구는 케이크를, 누구는 귤을 들고 만남의 장소
로 향했다. 섬진강을 옆에 끼고 오래된 절로 향하는 길은 언제
가도 가슴이 두근거린다. 푸른 물결 건너 대나무 숲길 따라 구
불거리는 언덕길을 오르자 반갑게 맞아주시는 스님. 숲을 흔드

는 바람 소리. 돌 틈으로 흐르는 계곡물 소리. 어둠 속에 들리는 법고 소리. 드디어 절에 왔다. 법복으로 갈아입고 저녁 공양을 하고 저녁예불을 끝내니 하늘에 별들이 총총 박혀 있다.

템플스테이에 참가한 다른 팀들과 함께 잠시 스님의 법문을 들은 뒤 우리 팀은 따로 나와 요사채로 향한다. 밤새 천팔십 배를 한다는 팀들의 눈빛에도 결코 주눅 들지 않고 당당하게 걸어 나온다. 우리는 삼천배 아니면 안 해. 우리가 철야정진을 하고 고성염불을 해야 절에 온 것 같은 그런 짬밥은 지났잖아? 그래도 할 때는 사정없이 밀어붙여야 돼. 중얼중얼 수런수런. 고참이 신참 걱정하듯 이상한 논리로 게으름을 변명하면서 요사채에 들어오기가 무섭게 수다삼매에 돌입한다. 우리가 신청한 템플스테이는 '아무것도 안 하는 일정'이었다. 그냥 절에 갔다 오는 것만으로도 좋은 템플스테이. 먹고 살기 위해 혹사시키느라 찬바람에 절은 몸을 뜨끈한 방바닥에 뉘어놓기만 해도 좋은 템플스테이. 그것이 우리가 특별 요청한 일정이었다. 초저녁부터 시작된 수다삼매는 자정이 넘어서도 계속되었다. 결론도 주제도 없는 이야기였다. 결론이나 주제가 없어도 상관없었다. 도반은 그 자체만으로도 좋은 주제고 결론이었다. 그저 서로의 목소리를 듣고 상대의 이야기를 듣는 것만으로도 위로가 되고 힘이 되는 사람들이 아닌가. 마음이 하나가 되니 별것 아닌 얘기에도 대굴대굴 구르면서 웃는다 웃음은 암도 예방한다는데 밤새 허리가 끊어지게 웃었으니 앞으로 몇 년 동안은 암 걱정 안 해도

될 것 같다. 걸신들린 아귀처럼 서로의 얘기를 주고받다가 얼굴이 벌게지고 목이 갈라질 때쯤 누가 먼저랄 것도 없이 불을 껐다. 새벽예불에는 꼭 참석하자. 서로 굳은 결심을 하고 눈을 감았다. 두 시간 후에 일어난 사람은 아무도 없었지만 의지는 높이 살 만 했다. 대신 아침공양 시간은 평소보다 빠른 시간인데도 불구하고 철저히 지켰다.

아침공양 후 차 한 잔을 마시고 도현 스님의 연암토굴로 향했다. 연암토굴은 지리산 화개동천 끝자락에 있는 세상에서 가장 아담한 법당이다. 법당과 살림집을 합해야 네 평 남짓. 우리가 간다는 기별을 받으셨는지 스님이 군불을 지펴 놓아 방바닥이 뜨끈뜨끈하다. 9명이 들어가자 한 평 반 되는 법당이 꽉 찬다. 스님은 젊은 객들을 뜨거운 방에 앉혀두고 당신은 입구에 앉아 여러 가지 차를 끓여주신다. 간식거리도 끊임없이 내어주신다. 빈손으로 갔는데 너무 털어먹는다 싶을 정도로 많이 내어주신다. 일단 먹여주고 분위기가 부드러워지자 칠불통게게 七佛 通誡偈에 대한 스님 법문이 시작되었다.

제악막작 중선봉행 자정기의 시제불교
諸惡莫作 衆善奉行 自淨其意 是諸佛教

모든 악을 짓지 말고 착한 일을 받들어 행하며 마음을 깨끗이 하는 것, 이것이 모든 부처님의 가르침이다.

이 구절은 《법구경》의 대표적인 사구게四句偈로 석가모니부처님을 포함한 일곱 분의 부처님께서 공통적으로 강조하신 가르침이라 칠불통계게라고 한다. 한 부처님도 아니고 일곱 분의 부처님이 강조하신 가르침인데 너무나 평범하다. 임펙트가 있어야 하지 않을까. 나만 그렇게 생각한 것이 아니었다. 역대 부처와 조사들의 어록과 행적을 모은 《경덕전등록景德傳燈錄》에는 다음과 같은 일화가 적혀 있다.

중국 당나라 때의 일이다. 군수인 백거이白居易(772~846)가 도림道林선사의 명성을 듣고 진망산秦望山으로 찾아갔다. 백거이는 이백, 두보와 함께 중국 당나라를 대표하는 3대 시인이다. 도림선사는 늘 나뭇가지 위에서 좌선을 해서 세상 사람들이 그를 조과鳥窠선사라고 불렀다. 새둥지 스님이란 뜻이다. 또 까치가 그 곁에 둥지를 짓고 자연히 길들여져 가까이했으므로 작소鵲巢화상이라고도 했다. 백거이가 찾아간 날도 조과선사는 역시 나뭇가지 위에서 참선을 하고 있었다. 백거이가 물었다. "스님 그곳은 위험하지 않습니까?" 새둥지 스님이 대답했다. "그대가 서 있는 곳이 더 위태롭소." 또 물었다. "저는 지위가 강산을 진압하고 있는데 어찌 위태롭다고 하십니까?" 또 대답했다. "장작과 불이 서로 사귀듯이 식(識)의 성품이 멈추질 않으니, 어찌 위험치 않겠소?" 여기까지 문답을 끝냈으면 백거이도 체면이 섰을 텐데 한 걸음 더 나아갔다. 새로운 문답이 시작됐다.

"어떤 것이 도입니까?"

"모든 악을 짓지 말고 착한 일을 받들어 행하는 것입니다."

"그거라면 세 살 먹은 어린애도 아는 것 아닙니까?"

"세 살 먹은 어린애도 알지만 팔십 먹은 노인도 행하기는 어려운 일입니다."

당나라를 대표하는 시인이 새둥지 스님한테 한 방 먹었다. 그 덕분에 백거이는 더욱 불교수행에 정진했다. 그는 정토결사인 향화사香火社를 결성하고 선과 염불을 병행했다. 감히 나를? 그런 아상을 가졌더라면 영원히 한 방 먹은 시인으로 끝났을 텐데 다행히 스승의 가르침으로 받아들일 줄 알았다. 그 또한 보통 인물은 아니다. 백거이는 "아침에도 나무아미타불 / 저녁에도 나무아미타불 / 화살처럼 빠르고 바빠도 나무아미타불에서 떠나지 않네"라는 시를 지을 정도로 정토염불에 전념했다.

법정 스님은 이렇게 말했다.

"행복은 일상적이고 사소한 데에 있는 것이지 크고 많은 것에 있지 않다."

불교적으로 사는 것도 마찬가지다. 세 살 먹은 어린애도 다 아는 칠불통계게만 실천해도 충분하다. 도현 스님의 법문을 들으니 '아무것도 안 한 템플스테이'가 더욱 값져 보였다. 천팔십배를 하는 것보다 더 행복한 시간을 보냈으니 자부할 만하다.

설종보 〈기억의 공간-밤의 정경〉

캔버스에 아크릴, 72.7×60.6cm, 2012

가난하고 허름한 산동네에 보름달이 떴다. 가장이 자전거에 짐을 싣고 달을 등불 삼아 귀가한다. 아무렇지도 않고 예쁠 것도 없는 아내와 아이들이 문밖까지 뛰어나와 아빠를 반긴다. 웃음소리로 동네가 환해진다. 꽃 중의 꽃 호박꽃과 나팔꽃도 한 몫한다. 사랑이 있어 충만한 삶 행복은 거창하고 화려한 곳에 있지 않다. 세 실 빅은 어린애도 다 아는 진리를 실천하는 데 있다.

설종보 〈꽃 파는 사람〉

캔버스에 아크릴, 38×38cm, 2016

엄마는 꽃장수다. 장미, 마가렛, 소국, 카랑코에 등 색색의 꽃을 양동이에 담아 손님
을 기다린다. 엄마가 파는 꽃은 단순히 빨간색 꽃, 노란색 꽃, 보라색 꽃이 아니다.
꽃을 키우면서 쏟은 정성이다. 우리 모두 엄마가 차려 준 꽃밥을 먹고 어른이 된다.
꽃밥을 먹은 사람은 꽃처럼 환한 인생을 살아야 한다. 꽃등을 켜 다른 사람의 앞길
을 밝혀주는 인생을 살아야 한다. 쉽지만 어려운 일이다.

가끔씩은 고개를 들고
눈을 마주치자

아마 그 때문이었으리라. 흔한 풍경인데도 유난히 그 장면이 뚜렷하게 눈에 들어온 이유가. 그곳이 외국이었기 때문이다. 홍콩 센트럴역 부근의 맥도날드 매장은 무심코 잊고 지내던 나의 일상을 되돌아본 계기가 되었다. 지친 탓도 있었다. 쉼터를 발견하자마자 오전 내내 시내 관광을 하면서 쌓인 피로감이 한꺼번에 몰려왔다. 홍콩은 인도가 매우 좁다. 한국과 비교할 수 없을 정도로 인도 폭이 좁아 중심가에 있는 길이라도 한 사람이 겨우 걸을 수 있을 정도다. 길은 좁고 사람은 많다 보니 거리는 마치 사람들이 줄을 서서 움직이는 것 같다. 게다가 인도 옆에는 트램tram이라 불리는 노면전차가 왕복으로 속도를 내며 씽씽 달린다. 인도에는 사람이 가득, 차도에는 차가 가득한 도시가 홍콩이다. 생전 처음 가본 도시에서 길을 잃지 않으려면 매사에 긴장감을 놓쳐서는 안 된다. 더구나 나는 영어회화가 힘든 사람이니 남편 손이라도 놓치면 문제가 심각해진다. 한국의 세 배 정

도는 빠르게 움직이는 에스컬레이터를 타는 것도 무서웠다. 외국에 나와서 이렇게 피곤한 경우는 난생 처음. 어찌나 신경을 썼던지 나중에는 뒷목이 뻣뻣할 정도였다. 이곳은 내가 기대했던 홍콩이 아니었다. 후회가 물밀 듯이 밀려왔다.

나로서는 아무 계획 없는 여행이었다. 논문 자료를 구하러 가는데 함께 가자는 남편의 꼬드김에 넘어가 무작정 따라 나선 여행이었다. 홍콩은 숙박비가 비싸니 친구 있을 때 가야 한다는 강력한 주장이 나름 설득력 있어 보였다. 여행 좋아하고 부화뇌동 잘하는 나의 성격을 간파한 말이었다. 영화에서 본 배우들의 얼굴도 나의 이성을 마비시킨 한 원인이었다. 홍콩이라는 단어를 듣자마자 주윤발, 유덕화, 양조위 등의 얼굴이 떠오르면서 그들이 살고 있는 도시가 궁금해졌다. 드디어 영화같이 화려하고 근사한 나라에 가는구나. 들뜸과 설렘으로 찾아 간 도시였다. 이름도 얼마나 멋있고 운치 있는가. 비린내가 아니라 향기(香) 나는 항구(港)라니. 하지만 현실은 언제나 상상을 배반한다고 했던가. 이 도시의 어느 구석에 그런 멋진 배우들이 살고 있을까 싶을 정도로 홍콩은 낡고 비좁고 멋지지 않았다. 비린내는 아니지만 향기 또한 맡을 수 없는 작고 복잡한 동네였다. 좁은 땅에 사람이 이렇게 많으니 가능한 공간에는 모두 건물을 세웠고, 건물과 건물 사이에는 여유 공간이 없었다. 닭장집이 이해되었다. 주택난이 일나나 심각한지 짐대 옆 좁은 공간도 세를 놓는다고 했다. 당연히 나무나 꽃은 찾아보기 힘들었다.

그런 동네에서 새벽부터 일어나 지하철을 타고 도서관과 서점을 찾아다녔다. 점심시간이 되기도 전에 심하게 배가 고팠다. 유명한 국수집을 겨우겨우 찾아 들어갔지만 길게 줄 서 있는 사람들을 보고 질려서 그냥 나왔다. 그때 눈에 들어온 간판이 맥도날드였다. 익숙한 간판을 보자 뭔가를 먹을 수 있다는 생각에 무척 반가웠다. 매장은 지하 1층에 있었다. 제법 널찍한 매장에는 질서 있게 줄 서서 기다리는 사람들과 의자에 앉아 있는 사람들로 가득했다. 남편이 주문을 하는 사이 나는 빈자리를 찾으러 갔다. 사람들이 다닥다닥 붙어 앉아 있는 사이로 딱 한 자리가 비었다. 나는 빈자리에 앉아 남편이 앉을 자리를 찾아 두리번거렸다. 많은 사람들이 들어 차있는 것에 비해 매장은 너무나 조용했다. 사람들은 전혀 대화를 하지 않고 한결같이 고개 숙이고 앉아 심각하게 뭔가를 들여다보고 있었다. 어느 기업체에서 이 장소를 빌려 회의를 하는 걸까. 홍콩에서는 회의도 사무실이 아니라 패스트푸드점에서 하는구나. 사무실이 좁아 전 직원이 함께 모일 공간이 부족한 탓일 것이다.

그런 생각을 하다 흠칫했다. 그들을 하나로 묶어줄 수 있는 공통분모가 전혀 발견되지 않아서였다. 그들은 행동만 똑같을 뿐 서로가 서로를 모르는 개별적인 사람들이었다. 그들 모두는 혼밥을 하고 있었다. 매장 의자가 붙어있다 보니 어쩔 수 없이 합석을 했지만 옆사람이나 앞사람과 대화할 아무런 이유가 없는 사람들이었다. 그들은 모두 혼자 와서 혼자 햄버거를 먹으

며 휴대폰을 들여다보고 있었다. 혼밥을 하는 동안 휴대폰을 들여다보는 것은 여러모로 편리해보였다. 휴대폰에 꼭 중요한 정보가 있어서 들여다보는 것은 아니었다. 옆이나 앞이나 생판 초면인 사람들과 눈길을 마주치지 않아도 좋으니 들여다볼 뿐이었다. 나는 비로소 사람들로 가득한 넓은 매장이 의외로 조용한 이유를 이해할 수 있었다. 우리나라에서도 혼밥과 혼술은 더 이상 낯선 풍경이 아니다. 다만 내가 의식하지 못하고 살았을 뿐이다. 우리 모두 저 사람들처럼 살고 있구나. 먼 홍콩 땅에 와서 새삼 우리 자신의 모습을 발견한 것 같았다.

혼밥이란 단어를 처음 들었을 때 나는 그 뜻이 '혼이 담긴 밥'인 줄 알았다. 어느 유명한 셰프가 몇 대째 이어온 비법으로 상차림을 하여 먹는, 사람의 영혼에 잊지 못할 추억을 각인시키는 밥인 줄 알았다. 혼밥이 '혼이 담긴 밥'이 아니라 '혼자 먹는 밥'이라는 사실을 알게 된 것은 혼술 때문이었다. 혼술을 '혼이 담긴 술'로 해석하기에는 어딘가 이상했기 때문이다. 그래서 인터넷을 검색해 확인해본 결과 매우 쓸쓸하고 허전한 단어였다. 현대인의 삶을 극명하게 보여주는 단어. 그 단어가 혼밥과 혼술이었다. 함께 있다 하여 덜 쓸쓸하고 혼자 있어 더 쓸쓸한 것도 아니다. 그런데도 여전히 내게는 혼밥과 혼술하는 모습은 측은하게 보인다.

《법구경》에는 '무소의 뿔처럼 홀로 가라'고 적혀 있다. 또한 《잡아함경》에는 '좋은 벗이 있다는 것은 수행의 전부를 완성한

것과 같다'는 가르침도 적혀 있다. 혼밥과 혼술도 좋지만 가끔씩은 마음에 맞는 사람과 만나 함께 밥을 먹는 것은 더욱 좋을 것이다. 네 곁에 내가 있으니까 힘들더라도 용기 잃지 말라는 대화를 따뜻한 국물에 녹이면서 말이다. '우리 언제 밥이라도 함께 먹을까?' 이 말처럼 따뜻한 말이 세상에 또 있을까. 함께 밥 먹는 사람을 식구食口라고 한다. 오늘도 식구와 함께하는 푸근한 날이 되시기를.

이진이 〈Age-2476〉

캔버스에 오일, 193.9×112.1cm, 2013

여러 사람이 같은 테이블에 앉아 각자의 휴대폰을 들여다본다. 대화는 없다. 그 쓸
쓸하고 허허로운 풍경이 우리의 현재 모습이다. 가끔씩은 고개를 들고 눈을 마주치
며 대화를 풀어보는 것은 어떨까. 대화하는 기술이 서툴러 때론 목소리가 높아질
수도 있겠지만 아예 내화하기를 포기하고 자기 세계에만 들어가 있는 것보다는 나
을 것이다. 제목은 24세의 젊은이에서 76세의 할머니까지 전 세대의 삶을 포함한
다는 뜻이다.

이진이 〈삶에 필요한… 외출〉

캔버스에 오일, 100×80.3cm, 2010

쇼핑백을 들고 가방을 든 두 사람이 외출에서 돌아오면서 지하철을 탔다. 한 사람
이 얘기를 시작하자 다른 한 사람이 그 얘기를 듣기 위해 몸의 방향을 틀었다. 나의
수다를 열심히 들어주는 친구가 있다는 사실은 행복하다. 작가는 친구, 꽃, 책, 커피,
외출… 등등의 평범한 소재 앞에 '삶에 필요한'을 넣어 제목을 붙였다. 사소해 보이
는 이런 일들이 삶에서 너무나 중요하기 때문이다.

아름다운 도시에서
나는

세상에 이런 곳이 있다니. 우람한 나무들이 도로 양쪽으로 끝도 없이 늘어서있다. 나무들은 단순히 조경을 위해 심어놓은 것 같지 않다. 원래부터 그 자리에서 나고 자란 듯 수많은 가지가 사방팔방으로 거침없이 뻗어있다. 인공이 느껴지지 않는 생태는 자연스럽고 편안해 보인다. 거대한 고목들은 더부살이하는 식물에게도 넉넉한 어깨를 빌려주어 고목 줄기에 고사리 같은 기생식물들이 곳곳에 붙어있고 넝쿨식물들은 사다리처럼 늘어져있다. 사람의 손길이 닿지 않은 태고의 품에 안긴 느낌이다. 도로 폭이 결코 좁지 않음에도 넓은 나무들이 감싸 안으니 원시림 속에 작은 길을 뚫어놓은 것 같다.

싱가포르에 도착해 공항에서 버스를 타고 시내로 들어가면서 나는 감탄을 거듭했다. 싱싱한 나무들을 보니 숨통이 트이는 것 같았다. 홍콩에서 빽빽한 고층빌딩의 숲만 보다 진짜 나무숲을 볼 수 있어 더욱 감동받았는지도 모른다. 어쩌다 고개를

들어 먼 곳을 쳐다보면 군데군데 서있는 빌딩이 눈에 들어온다. 그마저도 울창한 나무숲에 에워싸여 상층부만 겨우 보일 뿐이다. 유토피아가 있다면 이런 모습일 게다.

"우리 나중에 여기 와서 살까?"

공항에서부터 싱가포르에 매료된 우리 부부는 누가 먼저랄 것도 없이 그런 대화를 나누었다. 넉넉한 환경에서 사는 싱가포르 사람들은 아무런 근심 걱정이 없어 보였다. 그러나 실상은 다르기 마련이다. 도착한 날 밤 만난 친구는 뜻밖의 얘기를 했다. 싱가포르에 정착한 지 20년이 넘은 친구는 그곳의 부조리함을 줄줄 늘어놓았다. 가장 큰 문제는 인종차별이었다. 싱가포르는 중국계, 말레이계, 인도계 등등이 섞여 사는 다민족 국가인데 그들 사이의 갈등과 알력이 상당히 심각하다고 했다. 싱가포르보다 못사는 나라에서 온 노동자들에 대한 편견도 아주 큰 사회 문제였다. 얼마 전에는 연약한 외국인 가정부가 젊은 싱가포르 군인의 군장을 짊어지고 뒤따라가는 사진이 공개되어 비웃음을 산 적이 있었다. 어디 그뿐인가. 외국인 가정부에 대한 신체적 학대와 임금체불 그리고 빈번한 성폭행은 척결되지 않는 범죄였다. 심지어는 외국인 가정부를 굶겨 죽이는 사건까지 발생했다. 모두 행복한 것처럼 보이는 저 사람들도 속사정을 들여다보면 이렇게 문제가 많다.

친구가 한 얘기는 그 다음 날 도시관에서도 재확인할 수 있었다. 국립도서관에 갔을 때였다. 나는 영어 잘하는 남편의 통

역으로 도서관 사서와 대화하는 데 큰 어려움이 없었다. 문제는 남편과 내가 전공 분야가 달라 서로 다른 층에 있는 열람실을 이용해야 한다는 점이었다. 순전히 남편 빽만 믿고 도서관에 간 나로서는 참으로 난감했다. 남편이 나간 후 드디어 말도 안 되는 나의 영어가 시작되었다. 영어가 막히면 중국어로 필담을 했다. 그러나 나의 중국어 실력도 영어만큼 서툴기는 마찬가지여서 점심시간이 될 때까지 아무런 소득 없이 시간만 허비했다. 아, 진짜 못해먹겠네. 관광이나 할 걸. 내가 무슨 영화를 보겠다고 여기까지 와서 이 고생이람. 오전 시간을 그렇게 보내고 도서관 건물에 있는 카페로 점심을 먹으러 갔다. 주문을 하고 기다리는데 서빙하는 직원 얼굴이 어쩐지 익숙하다. 한국 사람이었다. 아르바이트가 아니라 카페 직원이란다. 그가 우리에게 무슨 일로 왔느냐고 묻는다. 관광하러 온 김에 도서관에 들렀다고 대답했다. 그랬더니 거두절미하고 이렇게 충고한다. "이곳은 사람 살 곳이 못 되요. 다시는 오지 마세요." 우리 부부는 적이 놀랐다. 처음 만난 사람에게 저런 말을 할 정도라면 이 나라에 문제가 있어도 아주 많이 있는 것 같다. 어젯밤에 친구가 한 말이 사실이었다. 턱없이 비싼 돈을 내고 먹은 음식이 입에 맞지 않아 속도 불편했다. 숙소에 들어가 쉬고 싶었지만 아무런 소득 없이 그냥 갈 수가 없어 다시 열람실로 올라갔다. 그런데 내 자리에 돌아와 보니 영어로 적힌 메모지가 놓여 있었다. 아까 만났던 사서가, 내가 찾던 자료 목록을 뽑아서 올려다 놓았다. 갑

자기 마음이 환해졌다. 어젯밤에 친구를 만나 들었던 얘기, 카페의 한국 직원 얘기, 피곤함 등등을 일시에 날려버릴 수 있는 메모였다. 나중에 들어보니 남편은 사서가 자기 돈을 들여 자료까지 복사해줬다고 했다. 낯선 도시에 가면 그곳에서 만난 사람에 의해 그 도시의 인상이 결정될 때가 많다. 이날 도서관에서 만난 사서의 행동이 그랬다.

생텍쥐페리가 쓴 《인간의 대지》에는 이런 장면이 나온다. 주인공은 비행기 조종사인데 스페인으로 떠나는 처녀비행을 앞둔 상태에서 이 항공로를 앞서 내왕한 경험자에게 조언을 구한다. 그런데 그 선배는 지도를 펼치고 스페인의 지리나 수로에 대한 얘기는 전혀 하지 않았다. 대신 스페인의 시골에 있는 하찮은 농가와 농가부부에 대해서만 얘기했다. 농가부부는 비행기가 불시착이라도 하면 그들에게 구원의 손길을 내밀어 줄 수 있는 사람들이기 때문이다. 그러자 '이 농부 내외가, 우리들이 지금 있는 데에서 천오백 킬로미터나 떨어져 있으면서도 엄청난 중요성을 띠게 되는 것'이었다.

싱가포르는 문제가 많은 나라다. 그럼에도 불구하고 내게 그 어떤 나라보다 따뜻하고 훌륭한 나라로 기억되는 이유는 울창한 나무와, 불시착하여 헤매는 내게 스페인의 농가부부처럼 도움의 손길을 내밀어 준 사서가 있기 때문이다. 천오백 킬로미터보다 열 배 멀리 떨어져 있어도 '엄청난 중요성'을 띠게 된다. 어느 도시가 아름다운 것은 그곳에 그리운 사람이 있어서이다. 내

가 홍콩을 그리워하지 않은 이유는 그곳의 빌딩이 닭장집 같아서가 아니다. 싱가포르의 사서 같은 인연을 만나지 못해서일 뿐이다.

　우리는 부처님께서 '하늘 위 하늘 아래 오직 나 홀로 존귀하다(天上天下 唯我獨尊)'라고 했던 말을 잘 알고 있다. 그러나 문장은 여기서 끝나지 않는다. 그 다음에 '온 세상이 모두 고통스러우니 내가 마땅히 이를 평안케 하리라(三界皆苦 我當安之)'가 붙어 있다. 우리는 부처님처럼 온 세상의 고통을 평안케 할 수는 없을지도 모른다. 대신 스페인 농가부부처럼 구원의 손길을 내밀 수는 있다. 내가 무슨 대단한 일을 하고 있다는 큰마음을 낼 필요도 없다. 그저 자신이 서있는 자리에서 자기 일에 충실하면 된다. 싱가포르 사서처럼. 그럼 그곳이 유토피아가 된다. 그 일을 하는 동안 부처가 된다.

신홍직 〈포지타노〉

캔버스에 오일, 193.9×112.1cm, 2015

이탈리아 포지타노는 모든 여행객들이 추천하는 명소다. 죽기 전에 꼭 한 번 가봐야 하는 곳으로 꼽는 사람도 있다. 그러나 아름다운 풍경도 그곳에서 만난 사람의 기억만큼 강렬하지는 않다. 풍경은 그곳을 바라보는 사람의 감정이 개입되었을 때 비로소 완성된다. 파리도, 홍콩도, 뉴욕도, 싱가포르도 모두 마찬가지다. 우리는 우리가 서 있는 풍경을 어떻게 만들고 있을까.

신홍직 〈마세나 광장〉

캔버스에 오일, 90.9×65.1cm, 2015

프랑스 니스에 있는 마세나 광장은 여유를 즐기는 관광객들로 넘쳐난다. 사람들은 까페에 앉아 따사로운 햇살을 받으면서 차를 마시거나 담소를 나눈다. 벤치에 앉아 한가롭게 책을 읽는 사람도 있다. 광장의 분수대 중앙에는 '니스에서의 대화'라는 동상이 세워져 있다. 작가는 니스에서의 감동을 꿈틀거리듯 빠른 붓질로 화폭에 옮겼다. 잊을 수 없으리만치 인상적인 작품이다. 추억이 있는 사람이라면 더욱 그럴 것이다.

진자리에 솟는
희망의 새순

점심 무렵 산책을 나갔다. 햇볕을 쐬기 위해서였다. 노루꼬리만한 햇볕이 스러지기 전에 서둘렀다. 옛날 사람들은 표현력도 참대단하다. 겨울 햇볕이 얼마나 짧으면 개꼬리도 아니고 노루꼬리라 했을까. 사물에 대한 진지한 관찰에서만 나올 수 있는 비유다. 지금도 이 비유법에 대체할 만한 표현이 없는 것을 보면 그만큼 우리가 사물을 건성건성 보고 있는지도 모르겠다. 요즘은 가능하면 하루에 한 번은 집 밖으로 나가려고 한다. 예전에는 이런 시간도 아까워 방 안에 꼼짝하지 않고 앉아 있었다. 발이 시리면 전기방석을 깔고, 등이 시리면 등에 전기매트를 둘렀다. 전기에 둘러싸여 컴퓨터 앞에 앉아 있는 모습은 흡사 미래 영화에 나오는 기계인간 같았다. 그런 내가 인생을 굉장히 열심히 산다고 생각했다. 도리어 시간 낭비였다는 사실을 알게 된 것은 값비싼 수업료를 지불하고 나서였다. 큰 병을 치르고 나니 그동안 내가 얼마나 무모하게 살았는지 절실하게 깨달았다. 무

엇을 위해 살았던가. 후회가 밀려왔지만 너무 늦지 않게 깨달은 것만 해도 감지덕지였다. 김수영은 〈봄밤〉이란 시에서 "강물 위에 떨어진 불빛처럼 혁혁한 업적을 바라지 말라"고 했다. 그것을 알면서도 강물 위에 떨어진 불빛이 태양보다 혁혁해 보일 때가 있었다. "너의 꿈이 달의 행로와 비슷한 회전을 하더라도 (중략) 결코 서둘지 말라"고 했지만 서두르지 않으면 뒤처지는 줄 알았다. 그러다 어느 순간 생각했다. 누구를 위한 삶인가. 무엇을 위해 살고 있는가.

지금은 발이 시리면 무조건 운동화를 신고 나가 걷는다. 걷는 것은 단순히 손발이 따뜻해져서만 좋은 것이 아니다. 생각을 정리할 수 있어 더욱 좋다. 온몸을 움직여 한 시간 동안 걷다보면 마음 상했던 일과 억눌렸던 분노 등의 부정적인 감정이 발바닥을 통해 빠져나가는 것 같다. 사람 사는 곳은 문제가 있기 마련이다. 홍콩에는 닭장집이 있다. 싱가포르는 인권침해가 심하다. 등등의 해외 사례를 떠올리며 우리가 현재 겪고 있는 문제를 당연하게 받아들이려고 해도 결코 당연하지가 않다. 나이 든다는 것은 무엇인가. 남보다 많이 배우고 많이 가졌다는 것은 또 무엇인가.

맹자가 양혜왕梁惠王을 만나자 왕이 말하였다.

노인께서 천리를 멀다 아니하고 오셨으니, 내 나라를 이롭게 할 일이 있겠습니까?"

맹자가 이렇게 대답했다.

"왕께서는 하필이면 이익을 말하십니까? 역시 인의仁義라는 것이 있을 뿐입니다. 왕께서 '어찌하면 우리나라를 이롭게 할까?'라고 하시면, 높은 관리들은 '어찌하면 내 가문을 이롭게 할까'라고 생각할 것이고, 백성들 역시 '어찌하면 내 자신을 이롭게 할까'라고 생각할 것입니다. 위아래 사람들이 서로 이익만 취하려 해서 나라가 위태로워질 것입니다. (중략) 진실로 정의를 뒤로 미루고 이익을 앞세운다면, 빼앗지 않고서는 만족하지 않게 됩니다. 어질면서 자기 어버이를 버린 사람이 없고, 의로우면서 임금을 배반한 사람이 없습니다. 왕께서는 역시 인의를 말씀하셔야지 하필이면 이익을 거론하십니까?"

《맹자孟子》의 첫 장에 나오는 내용이다. 이로움(利)만 챙기는 위정자에게 어짊과 의로움(仁義)이 먼저라고 일갈하는 내용이다. 왕 앞에서도 당당하게 사람의 도리를 말할 수 있는 맹자가 자랑스럽다 못해 부럽기까지 하다. 우리에게는 왜 맹자 같은 사람이 없었을까. 왜 없었겠는가. 귀 기울여 듣지 않았겠지. 나이 든 사람은 지혜로 도와주고, 많이 배운 사람은 지식으로 봉사하고, 더 가진 사람은 재산으로 구휼하는 것. 이것은 노블레스 오블리주나 지식인의 책무를 들먹이지 않더라도 사람이라면 마땅히 행하여야 할 도리다. 그런데 왜 하필 이익을 거론할까. 아니 왜 이익만을 챙길까. 이런 생각들은 아무리 오랫동안 걸어도 발

바닥을 통해 쉬이 빠져나가지 않는다. 나는 맹자처럼 당당하게 그들을 비난할 자격이 있는가. 혹시 연탄재 만진 시커먼 손으로 흰옷 입은 사람 옷을 더럽히며 살아온 것은 아닐까. 생각이 여기에 미치면 더욱 발걸음이 무겁다.

오늘 날씨도 역시 춥다. 춥다 못해 맵다. 입춘이 지난 지 일주일이 지났지만 봄 역시 노루꼬리만큼만 기미를 보여준 까닭에 봄이 올까 하는 의구심마저 든다. 그러나 냇가에 선 버드나무 줄기에는 어느새 연둣빛 기운이 감돈다. 봄이 오는 것은 시간문제다. 그렇게 위안을 삼아도 아직은 춥다. 앞으로 나아가기가 힘들 정도로 세차게 부는 바람 때문에 더욱 춥다. 작년에 피었다 진 억새들이 바람에 심하게 흔들린다. 한때 나는 죽은 억새풀을 보고 궁금한 것이 있었다. 새봄이 되면 다른 풀들은 말끔하게 깎으면서 왜 다 죽은 억새풀은 남겨놓을까 하는 것이었다. 나중에야 우연히 어떤 책을 읽고 해답을 얻었다. 촘촘히 뻗은 죽은 억새풀들이 비바람을 막아주고 중심을 잡아주어 새순이 곧게 자랄 수 있다는 내용이었다. 학술논문을 읽은 것이 아니라서 그 논리가 맞는지는 모르겠다. 그러나 나는 그 글을 읽고 탁견이라 생각했다. 재난 현장에서 아이를 보호하기 위해 끌어안은 채 웅크리고 죽은 어머니를 보는 듯했다. 억새풀은 생명을 다한 이후에도 새 생명을 위해 헌신하는구나. 그런 감동도 함께였다. 사람의 가지는 누군가를 위해 헌신할 때 눈부시다.

박노해는 《다른 길 : 티베트에서 인디아까지》에서 이렇게 적

고 있다.

"나는 이 지상에 잠시 천막을 친 자이지요. 이 초원의 꽃들처럼 남김없이 피고 지기를 바래요. 내가 떠난 자리에는 다시 새 풀이 돋아나고 새로운 태양이 빛나고 아이들이 태어나겠지요."

팔십 노인이 한 얘기가 아니다. 야크 젖을 짜던 스무 살 엄마가 아이에게 젖을 먹이러 천막집으로 들어가면서 한 얘기다. 그녀는 어떻게 이런 우주적인 진리를 깨달았을까. 태생적으로 랍비 같은 지혜를 갖춘 여인이 아니었다면 초원의 바람 소리가 가르쳐주었을 것이다. 지상에 잠시 천막을 친 사람은 억새풀처럼 산다. 이런 인생은 강물 위에 떨어진 불빛처럼 혁혁한 업적을 남기지 않아도 상관없다. 젊은 누군가의 인생이 곧게 피어날 수 있도록 비바람을 막아주고 중심을 잡아준다면 달의 행로와 비슷하게 회전해도 괜찮다. 아니 훌륭하다. 우리는 사람이 아닌가. 억새풀처럼 죽어서까지 바람막이는 되지 못할망정 살아 있는 동안만이라도 함께 사는 사람에게 도움이 되어야 하지 않겠는가.

조재임 〈바람 숲〉

장지에 분채, 석채, 생건, 순지, 55×89cm, 2013

무리지어 핀 풀꽃의 합창을 들어본 적 있는가. 네가 곧 나야. 네가 있어 나도 살아.
이파리는 줄기에게, 꽃잎은 나비에게 서로 어깨 내어주고 의지하며 노래한다. 풀꽃
처럼 살라고 우렁차게 소리친다. 바람 불고 빗방울 떨어져 잠시 주저앉더라도 툭툭
털고 일어나 하늘 향한 풀들의 이깨동무. 손에 손 잡고 하늘 향해 두 팔 벌린 풀들에
게 구름이 내려앉는다. 행복이 스며든다. 우리 머리 위에도 구름이 흐른다.

조세임 〈바람 숲—봄밤〉
장지, 순지, 분채, 석채, 140×200cm, 2012

봄밤의 꽃길을 걸어본 적 있는가. 너를 위해 봄밤 내내 환한 꽃을 피울게. 매화는 매화꽃을, 목련은 목련꽃을 서로에게 선물하며 인사말을 나눈다. 산수유는 산수유꽃을, 진달래는 진달래꽃을 온 산 가득 물들이며 다투는 법이 없다. 밤하늘의 별처럼 어지러운 꽃을 보면 별이 꽃이고 꽃이 별이다. 우리 가슴에도 꽃물이 들 것 같다.

선배 발자취에서
이정표 찾기

어. 이상하다. 목이 왜 이렇지. 새벽에 눈을 뜨는데 고개 들기가 힘들다. 죽창으로 찌르면 이렇게 아플까. 연자맷돌을 목에 걸면 이렇게 무거울까. 몸을 일으키려고 하자 날카로운 통증이 뒷목을 치받는다. 새벽이라 병원에 가려면 서너 시간은 기다려야 하는데 목을 돌릴 수도 숙일 수도 없다. 항상 내가 쓰는 몸이라 내가 주인인 줄 알았는데 결코 내 것이 아니었다. 먹여주고 입혀주고 닦아주고 재워줬는데 이렇게 가차 없이 배신을 하다니. 당혹감도 들었다. 불안해진 남편은 응급실에 가자고 했다. 우선 통증에서라도 벗어나고 싶었지만 피가 흐르는 것도 아니고 당장 목이 부러질 정도로 위급한 상황은 아닌 것 같아 동네병원이 문을 열 때까지 기다리기로 했다.

목을 쓸 수 없게 되자 할 수 있는 일이 전혀 없었다. 그저 눈동자만 굴리며 이런저런 생각을 하는 것이 전부였다. 그때 〈보왕삼매론〉의 한 구절이 머리를 스쳐 지나갔다.

몸에 병 없기를 바라지 마라. 몸에 병이 없으면 탐욕이 생기기 쉽다. 그래서 성인이 말씀하시되 병고로써 양약을 삼으라 하셨느니라.

맞다. 내가 그동안 나이를 무시하고 너무 함부로 살았다. 이십대도 아닌데 이십대처럼 몸을 부려먹으려고 했으니 고장이 날 수밖에 없었을 것이다. 내가 저지른 일이어서인지 억울한 생각은 들지 않았다. 대신 걱정이 꼬리에 꼬리를 물고 이어졌다. 치료 받으면 목을 움직일 수 있을까. 계속 이렇게 목을 쓰지 못하면 어떻게 살지? 나이 들면 젊었을 때 하지 못한 봉사활동을 하면서 보람차게 살 예정이었는데 자칫하면 내가 봉사를 받게 생겼네.

이런 걱정에 빠져 한동안 어깨를 축 늘어뜨리고 있다가 갑자기 정신이 번쩍 들었다. 내가 지금 뭐하는 거야? 뇌종양도 이겨낸 사람인데 이까짓 게 뭐 대수라고 풀이 죽어 있어. 나이 들면 한두 군데 고장 나는 것은 당연한 거지. 그동안 수행하면서 쌓은 에너지는 다 어디로 간 거야. 좋든 싫든 외부 경계에 휘둘리지 않고, 있는 그대로의 자신을 받아들이겠다던 자신감은 전부 거짓말이었어? 한 사람의 역량은 위기상황에서 증명되는 법이 아닌가. 평소 자신이 한 말이 아무리 현란하고 윤기가 흘러도 결정적인 순간에 실천으로 증명되지 않으면 말짱 도루묵이다. 아픔을 통해 무엇인가를 배울 수도 있는데 그 소중한 배움

의 기회를 지금 거부하겠다는 건가? 기왕 이렇게 됐으니 병고로써 양약을 삼아봐야겠다. 지금 내가 아프다고 느끼는 '이것'은 무엇인가. 통증을 화두로 삼았다. 통증을 객관화시키고 나를 바라보자 어느 정도 평정심을 되찾을 수 있었다. 통증은 그대로이되 받아들이는 마음이 바뀐 것이다. 순식간에 바뀐 것은 아니고 서너 시간에 걸쳐 조금 변화된 정도였다. 내가 무슨 생각을 하는지 알 리 없는 남편은 눕지도 못하고 돌부처처럼 앉아 있는 내가 측은했는지 괜히 주변을 서성거리며 내 눈치를 살핀다. 그런 남편을 안심시키기 위해 나는 수다를 떨기 시작했다. 걱정하지 마. 이건 업장이 소멸되는 과정이야. 머리 수술 다음에 턱 관절이 고장 났고 턱 관절 다음에 목이 아프잖아. 이 통증이 머리에서 하체로 점점 내려가 발바닥으로 빠져나가고 나면 업장이 완전히 소멸될 거야. 이번 생에 열심히 수행해서 하자 있는 부분을 전부 수리하고 나면 다음 생에는 쌩쌩한 몸으로 태어날 수 있지 않을까? 눈동자만 굴릴 수 있는 주제에 큰소리 뻥뻥 치는 내 모습을 보고 남편이 어처구니없는 표정을 짓는다. 지금 웃음이 나와? 그런 눈빛이었다. 스스로 생각해도 근거 없는 논리였지만 어쨌든 현재 상황에서 나는 비관적인 쪽과 낙관적인 쪽 중 어느 한쪽을 선택해야 했다. 결국 나는 지금까지 그래왔던 것처럼 무한긍정 쪽을 선택했다. 징징거려봤자 호전되지도 않을 텐데 어차피 선택할 거라면 긍정적인 쪽이 나을 것 같아서였다. 그래야 정신건강에도 좋을 테니까.

《사기》의 저자 사마천은 그의 친구 임안任安에게 보낸 편지 〈보임안서報任安書〉에서 궁형(남성의 생식기를 제거하는 형벌)을 당하고도 살아남은 이유를 소상히 밝히고 있다. 그는 역적을 두둔한 죄로 한漢 무제武帝의 노여움을 사 사형선고를 받았다. 그런데 집필 중이던 《사기》를 완성하기 위해 사형 대신 궁형을 선택한다. 당시 궁형은 사형보다 더 치욕스런 형벌이었지만 해야 할 일이 있는 사람에게 치욕은 별 의미가 없었다. 사마천은 《사기》를 쓰기 위해 태어난 사람처럼 살기로 선택했다. 그 선택을 가능하게 해준 근거가 역사 속 인물이었다. 그는 존귀한 신분으로 역경을 당한 사람들에게 눈을 돌렸다. 그들 또한 죽음보다 더한 수모를 당했지만 자결 대신 삶을 선택한 사람들이었다. 사마천은 문왕文王, 이사李斯, 한신韓信, 팽월彭越, 장오張敖, 강후絳侯, 위기후魏其侯, 계포季布 등등을 언급하며 '아무리 신분이 높고 존귀한 사람이라도 그에게 찾아오는 역경은 피할 수 없다는 사실'을 나열한다. 중요한 것은 그들이 모두 왕후장상의 몸으로 이웃 나라에까지 명성이 알려졌지만 죄를 짓고 판결이 내려졌을 때 자결이라는 결단을 내리지 않았다는 사실이었다. 왜 그랬을까. 그들은 살아서 해야 할 일이 있었기 때문이다. 사마천 또한 그들과 똑같은 역경을 만났지만 결코 좌절하지 않고 자신의 일을 하겠다고 다짐한다. 《사기》는 그런 과정에서 탄생했다.

이렇게 역사 속 인물에서 자신의 행위 근거를 찾아 그 삶의 방식을 내 삶에 적용시켜보는 것. 그것을 목적의식이라 해도 좋

고 소명의식이라고 해도 좋다. 우리 모두 그런 목적과 임무를 받고 태어났다. 설령 내가 《사기》 같은 역작을 남기지 못하더라도 상관없다. 지금 내가 겪는 고통을 통해 삶의 의미를 발견하고 영혼이 고양될 수 있다면 이 또한 사마천의 목적의식만큼이나 값지고 소중할 것이다.

자신이 겪는 고통의 의미를 발견해 진리의 세계로 들어간 예는 《법구경》에서도 찾아볼 수 있다. 한 여인이 외아들을 잃고 부처님께 가서 아들을 살려달라고 애원했다. 그때 부처님께서 내린 처방은 이런 것이었다.

"마을에 내려가 사람이 한 명도 죽지 않은 집에 가서 겨자씨 한 줌을 가져오면 이 아이를 살려주겠다."

여러 집을 돌아다니던 여인은 마침내 깨닫는다. 사람은 누구나 죽을 수밖에 없다는 진리를. 그리하여 마침내 미칠 듯한 번뇌에서 벗어나 평정심을 얻게 된다. 물론 절박한 상황에 빠졌다 하여 모든 사람들이 깨달음을 얻지는 못한다. 병고로써 양약을 삼는 자만이 가능하다. 병고로써 독약을 삼는다면 아무런 소용이 없을 것이다. 나 또한 마찬가지리라.

남경민 〈초대받은 N- 김홍도 화방을 거닐다〉
리넨에 오일, 200×450cm, 2014

인생을 걸어가다 보면 길을 잃을 때가 있다. 그럴 때 먼저 그 길을 걸어간 선배의 발자취를 따라가면 자기 길을 찾는 데 도움이 된다. 김홍도도 신윤복도, 사마천도 굴원도 우리 모두의 선배다. 부처와 예수, 공자 등 성인의 행적도 우리 인생의 이정표가 될 것이다.

남경민 〈신윤복 화방-화가 신윤복에 대한 생각에 잠기다〉
리넨에 오일, 162×260.6cm, 2012

인생을 살아가다 보면 확신이 없을 때가 있다. 그럴 때 먼저 그 길을 걸어간 선배의 발자취를 따라가면 자기 길을 가는 데 확신이 든다. 신윤복은 당시에 이단아로 불릴 정도로 파격적인 예술세계를 열어갔던 작가다. 자신에 대한 믿음과 신념이 확고하지 않으면 불가능한 작업이었다. 그의 발자취가 지금의 내게 확신을 주었듯 먼 훗날의 누군가도 나의 발자국을 보고 힘과 용기를 얻을 것이다.

사람 노릇하는

공부

외출해서 돌아와 보니 대문 앞에 택배가 와있다. 주소는 맞는데 받는 이가 누군지 모르겠다. 잘못 배달된 물건이었다. 돌려줘야 하는데 전화번호가 적혀 있지 않다. 택배회사로 전화를 하자니 8시가 넘어 업무가 끝났을 것 같았다. 내일 아침에 찾으러 오겠지 싶어 현관에 놓아두었다. 저녁을 먹은 후 11시쯤 잠자리에 들었다. 한참 잠에 빠져 있을 때 갑자기 인터폰이 울린다. 시계를 보니 12시 반이었다. 잠에 취해 인터폰을 받았는데 앞집 여자다. 혹시 택배 받은 것 없느냐고 묻는다. 받았다고 하니까 자기 아이한테 온 물건이란다. 지금 자기 아들이 갈 테니 그 물건을 돌려달라고 했다. 잠옷바람으로 나가 물건을 주고 들어오는데 잠이 확 달아난다. 자다가 벼락 맞은 기분이었다. 이런 경우 없는 여자를 봤나. 지금이 몇 시인데.

성우 없는 짓은 이번뿐만이 아니었다. 그 여자가 이사온 지 얼마 되지 않았을 때였다. 함께 엘리베이터를 탔는데 술 냄새

가 확 풍겼다. 말을 섞고 싶지 않아 가볍게 목례만 했더니 아이가 몇 명이냐고 물었다. 아들만 둘이라고 했더니 자기는 아들만 하나란다. 그런데 다음 말이 가관이었다. "혹시 그거 아세요? 딸 둘에 아들 하나면 금메달, 딸만 둘이면 은메달, 딸 하나 아들 하나면 동메달, 그리고 아들만 둘이면 목메달이래요." 그러면서 묘한 표정을 지으며 웃는다. 어처구니가 없었지만 술에 취한 사람이라 그러려니 했다. 그런데 이번 사건은 그냥 넘어갈 수가 없었다. 내가 은근히 뒤끝이 심한 사람이다.

오늘이 쓰레기 분리수거 하는 날이다. 쓰레기를 들고 1층에 내려가 보니 마침 앞집 여자도 쓰레기를 들고 나왔다. 잘 걸렸다 싶었다. 나는 앞집 여자에게 다가가 어젯밤의 사건을 얘기했다. "그 물건이 얼마나 대단한지는 모르겠지만 어떻게 밤 12시에 남의 집에 인터폰을 할 수가 있어요?" 그랬더니 돌아온 대답이 걸작이다. "우리 집 식구들은 워낙 늦게 자기 때문에 그 시간이면 초저녁이에요."

당송팔대가의 한 사람인 왕안석王安石은 〈권학문勸學文〉에서 이렇게 적고 있다.

창 앞에서 성현의 옛 책을 읽고
등불 아래서 책의 의미를 찾아보네
窓前看古書 燈下尋書意

이 구절 앞에 서면, 어진 선비가 밝은 창 앞에서 성현의 책을 읽고 서성거리는 모습이 떠오른다. 어진 선비는 자신의 행실을 성현의 가르침에 비추어보느라 어둠이 찾아오는 줄도 모르고 생각에 빠져 있다. 이것이 학습學習하는 자의 기본자세이다. 공자가 '배우고 때때로 익히면 또한 즐겁지 아니한가'라고 했던 '학이시습지불역열호(學而時習之不亦說乎)'의 학습이다. 창 앞에서 본 책이 학學이라면, 등불 아래서 의미를 찾는 것은 습習이다. 배운 것이 내 것이 되려면 연습이 필요하다. 학습은 유교에서 수신修身의 기본이다. 수신은 불교의 수행修行과 통한다. 수신과 수행은 왜 필요한가? 공자의 가르침처럼 '배우고 생각하지 않으면 어둡고, 위태롭기 때문'이다. 요즘 우리들의 삶이 어둡고 위태로운 것은 생각이 결여되었거나 배움이 없기 때문이다. 나는 무엇을 위해 어떻게 살아야 하는가. 어떻게 살아야 인간답게 살 수 있고 가치 있는 삶을 살 수 있는가. 존재론과 인식론에 대한 이런 고민이 없기 때문에 어둡고 위태롭다. 어둡고 위태로우니 자신만이 옳다는 독단에 빠진다. 나만 옳으면 나를 제외한 모든 사람들은 옳지 않다. 나만 편하면 다른 사람이 불편하거나 힘들어도 상관없다. 이것이 독단이다. 더불어 함께 살아가는 것에 대한 고민이 없어서 나온 행동이다. 자신만 옳다는 편견은 얼마나 어리석은가.

아주 오랜 옛날, 인도의 어떤 왕이 신하들과 함께 진리에 대해 말하다가 코끼리 한 마리를 몰고 오도록 했다. 왕은 여섯 명

의 맹인을 불러 손으로 코끼리를 만져보게 했다. 그리고 각각의 의견을 말해보라고 했다. 제일 먼저 코끼리의 이빨을 만진 맹인은 코끼리가 무같이 생긴 동물이라고 말했다. 그러자 코끼리의 귀를 만진 맹인이 앞사람을 반박하며 다음과 같이 말했다. "아닙니다, 폐하. 저 사람이 말한 것은 틀렸습니다. 코끼리는 곡식을 까불 때 사용하는 키같이 생겼습니다." 그의 말이 끝나기도 전에 다리를 만진 맹인이 나서며 큰소리로 말했다. "둘 다 틀렸습니다. 제가 보기에는 마치 커다란 절굿공이같이 생겼습니다." 코끼리 등을 만진 사람은 세 사람의 말을 부정하며 평상같이 생겼다고 했다. 배를 만진 사람은 장독같이 생겼다고 주장했고, 꼬리를 만진 사람은 굵은 밧줄같이 생겼다고 우겼다. 그러면서 여섯 명의 맹인은 서로 자기가 옳다고 떠들며 다투었다. 왕은 그들을 모두 물러가게 하고 신하들에게 말했다. "보아라. 코끼리는 하나이거늘, 저 여섯 맹인은 제각기 자기가 보고 느낀 것만을 가지고 '코끼리는 바로 이것이다'라고 주장하고 있다. 그러면서 그들은 남의 의견은 전혀 받아들이지 않고, 자신의 과오는 조금도 부끄러워하지 않는다. 진리를 아는 것도 이와 같다."

《열반경》〈사주후보살품〉에 나오는 얘기다. 군맹모상群盲摸象, 군맹평상群盲評象, 맹인모상盲人摸象 등의 고사성어로 알려진 얘기다. 옛날 얘기라고 하지만 지금 우리에게 적용해도 전혀 무리가 없을 정도로 사람의 속성을 꿰뚫어본 얘기다. 자신의 좁은 소견과 편견으로 사물의 본질을 제대로 파악하지 못한 사람

의 속성을 적나라하게 드러낸 얘기다. 불교 경전에만 이런 내용이 나오는 것이 아니다. 《논어》에서도 비슷한 얘기를 찾아볼 수 있다. 〈자한〉 편에 보면 공자의 성품을 짐작할 수 있는 내용이 있다.

"공자는 네 가지를 전혀 하지 않았다. 마음대로 생각하지 않고(毋意), 함부로 단언하지 않았으며(毋必), 자기 고집만 부리지 않았고(毋固), 자신을 내세우지 않았다(毋我)."

부처나 공자 같은 성인들은 어떻게 독단에 빠지지 않을 수 있었을까. 사람의 도리를 실천하며 살았기 때문이다. 그래서 나는 책을 읽는다. 책을 통해 나의 고정된 틀과 편견을 반성하면서 되돌아보는 기회로 삼기 위해서다. 그중에서도 경전은 인간의 정신을 고양시켜주고 승화시켜주는 최고의 고전이다. 성현들의 가르침을 읽고 독송하고 마음에 새기다 보면 어느 순간 나도 그분들처럼 살고 있을 것이다. 금쪽같이 아끼는 돈과 지위와 권력이 닭벼슬만도 못하다는 진리를 깨닫게 되고, 그 어떤 것도 사람의 도리를 앞설 수 없다는 깨달음을 얻게 될 것이다. 이 모든 가르침의 밑바탕에 독서가 있다. 창 앞에서 성현의 옛 책을 읽고, 등불 아래서 책의 의미를 찾아보지 않는다면 나 또한 언제 독선적인 사람으로 변해있을지 알 수 없지 않은가.

앞집 여자를 보고 많은 생각을 하게 되었다, 나두 그녀처럼 판단하고 행동한 적은 없었는가. 나의 행동이 다른 사람에게 불편함을 주지는 않는가. 이런저런 생각을 많이 하게 된 하루였

다. 그녀는 나에게 역행보살逆行菩薩이다. 이런 사소한 일에도
마음 상하는 나야말로 진짜 나의 역행보살이다.

김경민 〈독서삼매경〉

FRP에 아크릴, 15×15×20cm, 2017

그녀가 책을 보고 있다. 아니 책에 빠져 있다. 얼마나 심취했던지 책 속으로 빨려들어갈 것 같다. 사람에 치이고 업무에 시달려 극도로 무기력했던 심신이 편안해진다. 사람 노릇하며 사는 법을 배웠으니 다시 일어나 사람답게 살아갈 수 있을 것이다. 그녀의 인생은 책을 읽기 전과 읽은 후로 나뉠 것이다. 책은 '번아웃(Burn-out)'된 심신을 충전시켜주는 급속충전기다.

김경민 〈휴식〉

FRP에 아크릴, 15×15×20cm, 2017

책 속에 난 길은 내비게이션이 없어도 달릴 수 있다. 평생 땀 흘리며 길을 닦아놓은
저자가 운전대를 잡고 있기 때문이다. 목적지까지 도착하지 않아도 행복한 여행.
그것이 독서여행이다. 그의 인생은 독서여행 전과 후로 나뉠 것이다.

엄마로
살아가기

매생이를 샀다. 제철에 듬뿍 사 손질 후 냉동실에 넣어 두면 싼 가격으로 한여름까지 먹을 수 있다. 추운 날 먹는 매생이국은 허기진 위장뿐만 아니라 얼어붙은 마음까지 확 풀어준다. 겨울 철 별미다. 겨울철 별미를 봄과 여름까지 두고두고 맛보려면 고생을 각오해야 한다. 찬물에 서너 번 씻어 매생이에 들러붙은 이물질을 제거해야 한다. 다 씻은 매생이는 물기를 꼭 짠 다음 먹기 좋을 만큼의 분량으로 나누어 각각의 비닐봉투에 담아 냉동실에 보관한다. 이렇게 보관한 매생이는 필요할 때마다 하나씩 꺼내 다시물을 붓고 끓이면 끝이다. 처치 곤란한 식은 밥이나 냉동실에 얼려둔 밥이 있다면 끓는 매생이국에 넣고 함께 끓인다. 이렇게 끓이면 식당에서 파는 것보다 훨씬 더 훌륭한 매생이국밥이 된다.

겨울철 요리를 할 때 가장 곤혹스런 부분이 세척이다. 야채나 수산물은 미지근한 물로도 씻을 수 없고 항상 찬물로 씻어야

한다. 한겨울 찬물에 손을 담궈 여러 차례 행구다 보면 손이 시리다 못해 매워지고 나중에는 감각이 없어진다. 그래서 나는 찬물로 세척할 때 중간중간 뜨거운 물을 틀어 언 손을 녹인다. 재료를 씻다 손을 녹이고 씻다 녹이고를 반복하고 나면 시든 야채도 싱싱하게 살아난다.

오늘은 매생이를 박스로 샀다. 매생이에 넣고 끓이려고 생굴까지 샀으니 찬물에 손을 담그는 시간이 더 길어질 것이다. 매생이를 씻기 시작했다. 손이 시릴 때마다 뜨거운 물을 틀어 손을 녹이지만 워낙 씻을 양이 많다보니 일이 쉽지 않다. 아, 내가 왜 괜한 욕심을 부려서 이렇게 많이 샀던가. 뜨거운 물에 손을 담근 채 그런 후회를 하고 있는데 갑자기 엄마가 생각났다. 그래서 엄마가 뜨거운 물을 가져갔었구나. 그제야 비로소 이해가 됐다.

내가 어린 시절, 엄마는 한겨울에 냇가에서 빨래할 때면 항상 바가지에 뜨거운 물을 담아 가셨다. 열 명의 식구들 빨래를 혼자 하시려면 손이 얼면 할 수가 없기 때문이었다. 빨래는 주로 햇볕 좋은 날을 선택했지만 겨울은 겨울이었다. 바깥바람이 워낙 차가워 바가지의 물은 금세 식어버렸다. 빨래에 비누질을 하고 방망이질을 하다 보면 바가지 물이나 냇물이나 별반 차이가 나지 않았다. 그래도 엄마는 빨래에서 맑은 물이 떨어질 때까지 찬물에 헹구기를 반복했다. 고무장갑도 없던 시절이었다. 빨래가 끝날 때쯤이면 엄마의 손등은 붉게 변해 있었다. 한 번

도 빨래를 해보지 않은 나로서는 찬물에 빨래를 한다는 것이 얼마나 고통스러운지 몰랐다. 엄마는 대야에 가득한 빨래를 다 빨때까지 손 시렵다는 말 한마디 하지 않으셨다. 그래서 엄마는 아무리 오랫동안 찬물에 손을 담가도 아무렇지도 않은 줄 알았다. 지금 내 나이가 그때 엄마의 나이보다 더 많은데도 여전히 손이 시려워 뜨거운 물이 필요한데 그때 엄마의 손은 얼마나 시려웠을까. 바가지에 담은 식은 물이 아니라 콸콸 쏟아지는 뜨거운 물에 손을 담가도 고통스러운데 엄마는 얼마나 더 힘드셨을까. 그때는 진짜 몰랐었다. 엄마의 사랑이 얼마나 위대하고 숭고한지를.

엄마의 위대한 사랑을 깨닫는다고 해서 나의 손 시려움이 사라지는 것은 아니라서 손을 불어가며 겨우겨우 매생이를 다 씻었다. 물기가 빠지기를 기다려 각각의 비닐봉투에 담아 냉동실에 넣어두니 겨울 추위가 다 물러난 것 같았다. 이제 필요할 때마다 꺼내서 먹기만 하면 된다. 갑자기 부자가 된 기분이다. 돈 주고도 살 수 없는 뿌듯함이 밀려온다. 깨끗이 씻은 매생이에 굴을 넣고 끓인 다음 저녁밥을 차리니 싱싱한 바다 내음이 식탁에 가득하다. 순한 재료는 외로움으로 굳어진 독기마저 녹여준다. 매생이와 굴이 주는 위로다.

저녁밥을 먹고 여느 때처럼 남편과 함께 저녁 산책을 나갔다. 속이 따뜻하니 밤바람도 그다지 무섭지 않았다. 파카를 입고 모자를 쓰고 장갑까지 착용하고 산책을 나갔다. 맛있는 저녁

을 먹을 수 있어서 감사한 하루. 뜨거운 물을 쓸 수 있어서 행복한 하루. 앞으로는 우리 절대 불평불만 하지 말고 살자. 산책하는 내내 그런 건전한 대화를 나눴다. 산책을 끝내고 아파트 단지 안에 들어서는데 세탁소 앞에 사람들이 북적인다. 무슨 일이 있나 보네. 세탁소 여주인을 비롯해서 주부들 대여섯 명이 무슨 물건을 가운데 두고 빙 둘러서서 웅성거린다. 잠시 후 그녀들 앞에 서 있던 중년 남자가 트럭 뒷문을 열었다. 그러자 여자들이 바닥에 놓인 물건을 트럭에 실었다. 아, 그거였구나. 언젠가 세탁소에 옷을 맡기러 갔더니 여주인이 열심히 종이접기를 하고 있었다. 뭐 하느냐고 물었더니 부업이란다. 세탁일만 해서는 먹고 살기 힘들어서 부업으로 종이접기를 시작했다는 것이었다. 그녀 앞에는 화장품 담는 종이박스가 가득했다. 그렇게 시작한 세탁소 여주인의 부업에 동네 주부들이 가세하였고, 오늘은 다 접은 물건을 보내는 날이었다. 그곳에 또 우리 엄마가 냇가에서 빨래를 하고 있었다.

《부모은중경》에는 부모의 은혜에 대해 다음과 같이 적혀 있다.

너희들은 마땅히 알아야 할 것이다. 가령 어떤 사람이 왼쪽 어깨에 아버지를 모시고 오른쪽 어깨에 어머니를 모시고, 피부가 닳아져 뼈에 이르고 뼈가 닳아져 골수에 미치도록 수미산을 백천 번 돌아도 부모님의 은혜는 갚을 수가 없느니라.

수미산의 크기와 높이가 쉽게 상상되지 않는다면 설악산이나 지리산을 떠올려도 된다. 아니 동네 뒷산만으로도 충분하다. 왼쪽 어깨에 아버지를 모시고 오른쪽 어깨에 어머니를 모시고 동네 뒷산을 한 번 돌기도 쉽지 않을 것이다. 그런데 백천 번을 돌아도 부모님의 은혜는 갚을 수가 없다고 한다. 찬물에 빨래를 하시던 나의 엄마. 종이접기를 하는 또 다른 엄마들. 그녀들의 은혜 또한 마찬가지리라.

누구에게나 엄마는 있다. 엄마가 있어 내가 이 세상에 태어났다. 부처님도 하느님도 줄 수 없는 생명을 엄마가 내게 주셨다. 그런데 우리는 우리의 존재 자체가 엄마로부터 시작되었다는 진리를 가끔씩 잊고 산다. 어디 그뿐인가. 내가 조금만 피곤해도 엄마는 곧바로 화풀이 대상이 된다. 엄마의 등에 짊어진 짐은 쳐다보지도 않고 그 위에 나의 짐까지 더 얹어 놓으려 한다. 엄마는 그래도 되는 줄 안다. 그러나 엄마는 절대로 그렇게 해서는 안 되는 귀하고 소중한 분이다. 우리가 이 세상에 오는 순간부터 지금까지 수없이 많은 날들을 찬물에 손을 담그셨기 때문이다. 종이접기를 하고 박스를 접고 우리의 결점까지 접어 주셨기 때문이다. 엄마라는 이름만으로 그 모든 수고로움을 당연히 겪어 주신 세상의 모든 엄마들께 감사.

최석운 〈어머니와 아들〉

캔버스에 아크릴릭, 56×45cm, 2009

한때는 그녀도 고운 여인이었다. 귀여운 꼬마였고 수줍은 소녀였고 멋쟁이 아가씨
였다. 태어날 때부터 엄마가 아니었다. 엄마가 된 후부터 엄마였다. 그런데 자식들
은 엄마가 태어날 때부터 엄마로 태어난 줄 안다. 뽀글이 파마에 굵은 다리가 되는
것을 마다치 않고 엄마가 되어주신 세상의 모든 엄마들께 감사.

최석운 〈외출〉

캔버스에 아크릴릭, 100×80.3cm, 2009

한때는 수줍은 소녀였고 멋쟁이 아가씨였던 그녀가 어느새 할머니가 되었다. 듬성듬성한 머리카락, 촌스러운 화장, 굵어진 허리와 삐걱거리는 무릎은 그녀가 살아온 시간을 보여준다. 비록 영화배우처럼 멋진 외모를 지키지 못했지만 남편과 자식들을 위해 헌신해온 그녀의 삶은 아름답다. 미래의 나의 모습이었으면 좋겠다.

부처님은 어떻게
부처가 되었는가

"뭘 이렇게 많이 싸 왔어?"

셋째 언니가 왔다. 염색도 하지 않아 머리가 허연 언니가 배낭을 내려놓고 그 안에서 뭔가를 바리바리 꺼낸다.

"모시송편 먹고 싶다고 했잖아."

"그래도 그렇지. 무거운데 이렇게 많이 싸 왔어? 어깨 빠지겠네."

"이 정도로는 어깨 안 빠져."

미리 사서 냉동실에 넣어두었는지 송편은 딱딱했다. 이것은 동부송편이고 이것은 깨송편이다, 공부하다 배고프면 참지 말고 몇 개 쪄서 먹어라. 한두 개만 먹어도 속이 든든하다, 다 떨어지면 또 가져올 테니까 말해라. 송편을 꺼내는 내내 언니의 당부가 계속된다. 그런데 계속 움직이는 언니의 손가락이 이상하다. 양손 모두 새끼손가락이 심하게 휘었다.

"언니 손가락이 왜 그래?"

"이거 퇴행성관절염이래."

"나도 마찬가진데 언니처럼 그렇게 휘지는 않던데?"

"많이 쓰면 그래."

"아니, 손가락도 아픈 사람이 뭐 하러 이런 걸 싸들고 와? 그냥 오지."

마음이 언짢아진 내가 괜히 심통을 부린다. 셋째 언니는 언니들 중에서 나와 가장 친하다. 유일하게 왕래하는 언니라고 할 수 있다. 나는 언니가 네 명인데 셋째 언니를 제외한 다른 언니들과는 별로 연락을 하지 않고 산다. 순전히 나의 성격적인 결함 때문이다. 그걸 알면서도 아직까지 고치지 못하는 게 나의 한계다. 나는 누군가 내게 서운하게 하거나 해코지를 하면 결코 잊지 않는다. 물론 그렇다고 하여 앙갚음을 할 정도로 치졸하지는 않다. 대신 관계를 끊어버리거나 만나더라도 어느 선 이상은 결코 마음을 허용하지 않는다. 한마디로 뒤끝이 심한 편이다. 형제자매라고 해서 예외는 아니다. 8남매 중 집안의 대소사 외에는 연락조차 하지 않고 사는 피붙이도 있다. 반면 셋째 언니는 형제자매들 누구와도 거리낌 없이 한 가족처럼 지낸다. 언니 또한 나와 똑같은 경우를 당했어도 그에 대응하는 방식이 나와는 전혀 다르다. 언제 서운한 일이 있었냐는 듯 금세 예전의 관계를 회복한다. 언니는 배알도 없어? 언니도 힘들면서 어떻게 그런 사람에게 쌀을 갖다 줘? 내가 그렇게 핏대를 올리면 언니는 딱 한마디로 대답한다. "불쌍하잖냐." 언니의 마음을 굳이 표현

하자면 자비심의 발현일 것이다. 머릿속에 불교 교리를 가득 채운 나는 선택적인 자비심을 실천한 데 반해 언니의 자비심에는 경계가 없다. 나는 불이不二를 얘기하고 동체대비同體大悲를 떠들면서도 '마음에 드는 사람만'이라는 예외규정을 두지만 언니는 정반대다. 불이를 모르고 동체대비를 몰라도 언니의 행동은 그 자체가 불교 교리다. 저 비틀어지고 휘어진 손가락으로 우리 집에만 떡을 들고 오지는 않았을 것이다. 경전 구절 한 번 들먹이지 않고 나를 부끄럽게 만드는 언니. 점심을 먹고 나서는 휘어진 손가락으로 굳이 설거지까지 해 주고 간다.

예전에 탐욕스런 왕비가 있었다. 탐욕스런 왕비가 어느 날 꿈을 꿨다. 히말라야의 어떤 산에 들어갔다 황금 상아를 가진 코끼리를 만났는데, 그 모습이 너무 우아해 황금 상아로 장신구를 하고 싶다는 마음을 내다가 깨어났다. 왕비는 왕에게 달려가 코끼리의 황금 상아를 구해달라고 졸랐다. 왕은 히말라야 황금 상아 코끼리를 잡아오는 사람에게 큰 상을 내린다는 포고문을 발표했다.

이 포고문을 본 한 사냥꾼이 사냥에 나섰다. 언젠가 히말라야 숲에서 황금 상아를 가진 코끼리를 직접 본 적이 있었다. 그 코끼리는 이 숲 모든 동물들의 왕으로, 동물들이 마음속으로 존경하며 따랐다. 그 코끼리는 수행자들 옆을 지나칠 때는 예를 표하고 가곤 했는데 그 모습을 기억해낸 사냥꾼은 수행자로 위장해 독화살을 들고 숲으로 갔다. 사냥꾼은 수행을 하는 척하며

코끼리 왕을 기다렸다. 드디어 코끼리가 나타났다. 코끼리는 수행자로 위장한 사냥꾼을 보고는 다가와 머리 숙여 예를 표했다. 사냥꾼은 그 순간을 놓치지 않고 독화살을 쏘았다. 코끼리는 비명을 지르며 쓰러졌다. 비명 소리를 들은 숲속 동물들이 사방에서 몰려왔다. 그리고는 자신들의 왕을 해친 사냥꾼을 향해 무섭게 달려들었다. 그러자 쓰러졌던 코끼리가 일어나 코로 사냥꾼을 감아 다리 사이로 옮겨 보호했다. 그리고는 안전한 곳까지 걸어가 사냥꾼을 풀어주며 말했다.

"나는 곧 온몸에 독이 퍼져 죽게 될 것이오. 그러나 독이 온몸에 퍼지기 전에 내 스스로 목숨을 끊을 것이오. 그 이유는 당신이 살생의 죄를 짓지 않도록 하기 위함입니다. 또 내 황금 상아를 뽑아 당신에게 주겠소. 내가 죽은 후 뽑으면 당신은 도둑질을 할 수밖에 없기 때문이오."

그 얘기를 들은 사냥꾼은 상금에 눈이 멀어 돌이킬 수 없는 죄를 지은 것이 부끄러워 참회의 눈물을 흘렸다. 호흡이 더욱 거칠어진 코끼리 왕은 가쁘게 숨을 몰아쉬며 말을 이었다.

"당신이 나를 해칠 것을 알고 있었지만 난 그대를 해치지 않았소. 수행자의 옷을 입고 있었기 때문이오. 당신은 큰 악업을 지었지만, 수행자의 옷을 입었던 공덕으로 다음 생에 수행자로 태어날 것이오."

힘겹게 말을 마친 코끼리 왕은 옆에 있는 커다란 나무를 향해 달려가더니 황금 상아를 세차게 부딪쳐서 이빨을 뽑았다. 그

리고는 검붉은 피를 흘리며 죽어갔다. 죽어가던 코끼리왕은 죄책감에 떨고 있는 사냥꾼을 향해 마지막 말을 전했다.

"이와 같은 인연 공덕으로 내가 다음 생애에 부처가 된다면 맨 먼저 그대의 삼독三毒을 빼줄 것이오."

《자타카》에 나오는 내용이다. 부처님의 전생 이야기다. 여기서 황금 상아를 가진 코끼리는 물론 전생의 석가모니부처님이다. 우리는 부처님을 향해 '여래는 마땅히 온 세간의 공양을 받을 만하고 뒤바뀌지 않은 지혜를 성취하셨다'는 뜻으로 '여래如來, 응공應供, 정변지正遍知'라 부른다. 여래가 복이 많아 마땅히 온 세간의 공양을 받을 만한 분이 된 줄 알았더니 그게 아니었다. 죽어가는 순간까지 원수를 위하는 마음을 가지셨기 때문에 가능했다. 그에 비하면 내가 자비의 대상을 '마음에 드는 사람만'으로 한정 지은 것은 얼마나 유치한 발상인가. 목숨까지는 내놓지 않더라도 있는 힘껏 주변 사람을 돕는 언니는 얼마나 부처님께 가까이 가 있는 사람인가. 모시송편 때문에 행복한 하루. 언니 때문에 부끄러운 하루. 부처님 때문에 더더욱 나 자신을 되돌아본 하루였다.

박대성 〈법열法悅-본존〉(부분)
종이에 석채, 192×1,161cm, 2006

부처님. 당신은 찬탄 받아 마땅한 분입니다. 당신은 마땅히 온 세간의 공양을 받을
만한 분으로 뒤바뀌지 않은 지혜를 성취하셨습니다. 타고난 복이 많아 그런 것이
아닙니다. 마땅히 그러할 정도로 베풀고 행하셨기 때문입니다. 수억 겁의 세월 동
안 거듭거듭 되풀이하여 행하셨기 때문입니다. 과거에도 베풀었고 현재에도 베풀
고 미래에도 베푸실 부처님. 당신을 오늘도 찬탄합니다.

박대성 〈법열法悅〉

종이에 석채, 192×1,161cm, 2006

이와 같이 듣습니다. 부처님께서 행하신 말씀과 가르침을 이와 같이 듣습니다. 그리하여 우리도 부처를 이룰 때까지 거듭거듭 듣고 행하여 퇴전치 아니하겠습니다. 하나를 얻으면 둘을 베풀고 셋을 배우면 넷을 행하겠습니다. 베푼다는 마음조차 사라질 때까지, 배운다는 생각조차 없어질 때까지 거듭거듭 실천하여 마침내 부처를 이루겠습니다. 상구보리 하화중생하겠습니다. 넘어지더라도 다시 일어나 다시 실천하겠습니다.

껍데기는
가라

방을 정리하다가 대학교 때 샀던 책을 발견했다. 불문과를 다니면서 한국미술사로 전공을 바꾸기 위해 공부하려고 처음으로 산 책이었다. 색채를 생생하게 느끼며 공부해야 할 한국회화사 책인데 그림이 모두 흑백이었다. 그때는 그랬다. 아, 내가 이 책으로 공부했지. 감회가 새로웠다. 책을 펼쳤다. 첫 장을 넘기자 맨 앞부분에 내가 써 놓은 글이 있었다. 글은 짧았는데 행갈이까지 된 시구절이 두 줄로 적혀 있었다.

그리하여, 다시
껍데기는 가라

신동엽의 시 한 토막이었다. 시 아래에는 1983년이란 연도만 적혀 있고 부연 설명은 생략되어 있었다. 1983년이면 지금으로부터 34년 전이니 대학교 3학년 때였다. 그때 나는 어떤 껍데

기들이 눈에 거슬렸기에 저 시를 적어놓았을까. 독재타도였을까. 학내민주화였을까. 그것도 아니면 광주민주화운동에 대한 진상 규명이 제대로 되지 않아 답답함을 느껴서였을까. 내가 적어 놓은 시였지만 가타부타 설명이 없으니 당시의 심정이 짐작되지 않았다. 아쉬웠지만 계속해서 옛날 생각에만 빠져 있을 수도 없어서 책을 덮었다. 그리고 잊었다.

어제는 대학교 때 은사님이 출판기념회를 한다고 해서 인사동에 나갔다. 모든 행사가 그러하듯 손님맞이에 바쁜 주인공은 책에 사인 받을 때만 잠깐 보고 헤어졌다. 대신 오랜만에 만난 학계 사람들과 함께 식당으로 향했다. 행사 후에 만나는 사람들과의 대화는 언제나 기대된다. 최근 몇 년 동안 강의를 제외하고는 두문불출하며 집안에만 틀어박혀 있던 터라 이런 대화는 학계 소식을 알 수 있는 좋은 기회였다. 전부 여자들이라 분위기도 우아하게 이탈리안 레스토랑으로 갔다. 피자와 파스타가 나오고 와인까지 한 잔씩 마시면서 여섯 명의 여자들이 수다를 떨기 시작했다. 음식도 맛있고 대화도 즐거웠다. 반가운 사람들과 만난 탓인지 시간 가는 줄 모르고 얘기하다 보니 밤 10시가 넘었다. 모두들 나이가 있다 보니 대화의 주제는 단연 정년퇴임하신 스승님들과 선배들의 근황이었다. 몇 년 후면 바로 우리들의 모습이 아닌가. 관심이 지대할 수밖에 없었다.

그런데 얘기 도중에 나온 스승님들과 선배들의 행보가 결코 유쾌하지만은 않았다. 대학교수까지 했으면 그래도 이 사회에

서 잘 나가는 편에 속하는데 정년 후에 그분들이 보여준 행동이 의외로 실망스럽다는 중론이었다. 학교 다닐 때는 학생들 지도 하느라 바빠서 그렇다고 쳐도 정년 후에는 매인 것이 없으니 그동안 하지 못했던 연구에 본격적으로 매진하는 모습을 보여주어야 정상인데 그게 아니었다. 어떻게 하면 어느 단체나 기관의 수장으로 갈까 쫓아다니는 모습이 결코 좋아 보이지 않는다는 얘기였다. 사람의 욕심은 끝이 없다는 생각이 들었다. 그 나이까지 꽃길을 걸었으면 이제 후배들한테 자리를 물려줘도 될 텐데 굳이 정년을 하고 나서까지 자리 욕심을 낸다는 얘기였다. 한마디로 말해 그분들의 모습은 '노욕老欲'의 표출이라고 결론 내렸다. 얘기를 듣고 있자니 우리들하고는 비교할 수 없을 정도로 좋은 조건에 있으면서도 만족할 줄 모르는 그분들이 위태로워 보였다. 결국 어젯밤의 회식 자리는 바람직한 노년의 모습을 보여주지 못한 스승님들과 선배들에 대한 성토대회의 장으로 변질되어 버렸다.

원래 그런 분이 아닌데 곁에 있는 사람들이 보필을 잘 못해서 문제라는 지적도 있었다. 아무리 스승이라도 문제가 있으면 솔직하게 얘기해줘야 하는데 제자들이 무조건 띄워주기만 하니까 착각을 하게 된다는 말이었다. 그래도 우리 스승님이니까 기왕이면 높은 자리에 갔으면 좋겠다는 솔직한 의견도 있었다.

이런저런 얘기를 들으면서 나도 곰곰이 생각해봤다. 왜 그분들이 그렇게 변해버렸을까. 그러다 어느 순간 내가 책에 써

두었던 신동엽의 시구절이 팍 스쳐 지나갔다. 아, 이거였구나. 껍데기 때문이었구나. 지난 몇 달 동안 내가 느꼈던 위태로움의 정체가 바로 이것이었다. 최근 석 달 동안 거의 전국을 누비며 강의를 했다. 개인적인 사정이 있어 강의 날짜를 뒤로 미루다 보니 이 기간 동안 강의 계획이 한꺼번에 몰려 거의 강행군을 하다시피 일정을 치렀다. 빡빡한 일정에 비해 강의는 순조롭게 잘 진행되었다. 가는 곳마다 반응도 좋아 강의 도중 쉬는 시간이나 끝난 후에는 거의 매번 나와 대화를 하고 싶어 하는 사람들과 만나게 되었다. 나와 악수를 하거나 감사인사를 하는 사람들은 언제나 감동의 표정을 잊지 않았다. 그 모습을 거듭해서 보고 있자니 진짜 내가 뭐라도 되는 사람인 듯한 착각이 일어났다.

그 순간 깨달았다. 만약 내가 저 모습에 속는다면 진짜 나는 끝장이겠구나. 정신 바짝 차려야지 몇 번의 박수갈채와 황홀한 표정에 속아 우쭐해진다면 그야말로 본말이 전도되는 현상이 발생할 것이다. 강의하면서 받는 환호성, 그것이야말로 껍데기고 허명虛名이었다. 그 환호성에 묻히는 순간 나는 더 이상 그 일을 할 자격이 없어진다는 것을 알아야 했다. 얼마나 많은 사람들이 저 껍데기에 속아 인생을 망쳤던가. 정치인이고 연예인이고 권력자고 교육자고 할 것 없이 모두 자신의 본분을 잊어버려서 인생을 망친 사람들이 주변에 널려 있다. 심지어는 무상無常을 깨닫고 절에 들어간 수행자조차도 껍데기에 속아 안타까

움을 자아내는 경우도 있다. 그런 의미에서 곁에 있는 사람들이 보필을 잘 못해서 문제라는 말은 옳지 않다. 결국 모든 문제는 자신이 판단하고 자신이 결정하는 것이다. 젊어서는 인생을 알지 못해 실수할 수도 있다. 그러나 나이가 들어서도 실수를 거듭하는 것은 실수가 아니라 실패라고 할 수 있다. 정년을 했든 안 했든 상관없이 나이 들어가는 것만으로 후배들의 스승이 되는 것. 그것은 모든 어른들의 책임이고 의무다.

사람이 무너지는 것은 한순간이다. 사람 마음이라는 것이 너무나 가볍고 얇아 사소한 외부 충격에도 쉽게 변질되는 것이 특징이다. 그 마음을 수시로 점검하고 챙기는 것만이 껍데기에 덮이지 않고 사는 방법이다. 그것이 줏대 있게 사는 법이고 참나로 사는 깃이다. 그나마 나는 껍데기를 알맹이로 착각하지 않아 천만다행이었다. 좋은 것에도 속지 말고 나쁜 것에도 속지 말고 오직 내 할 일만을 할 뿐. 나머지는 신경 쓰지 않아야 한다. 그것만이 나를 잃지 않고 살 수 있는 정답이다. 살다 보면 독재타도를 부르짖어야 할 때도 있고 민주화운동에 투신해야 될 때도 있다. 그러나 자신의 순정성을 지키는 것은 죽을 때까지 해야 할 일대사다.

강희안姜希顔 〈고사관수도高士觀水圖〉
지본수묵 23.4×15.7cm, 15세기 중엽, 국립중앙박물관

사람의 마음은 끝없이 외부를 향해 치닫는다. 그 마음을 붙잡지 않고 내버려 두면 그 마음 따라 자기 자신마저 놓쳐 버릴 수가 있다. 욕망에 멱살 잡혀 끌려 다니는 대신 물어야 한다. 욕심을 부리는 그 마음은 무엇인가.

김희겸金喜謙 〈산가독서山家讀書〉

지본수묵, 29.5 ×37.2cm, 18세기, 간송미술관

'사람은 바뀌지 않는다'는 말이 있다. 그만큼 성격이나 기질을 바꾸기가 힘들다는
뜻이다. 하물며 팔자나 운명은 어떠하겠는가. '뼈를 깎는 아픔'이 있어야 한다고 말
하는 이유도 어렵기 때문이다. 경전과 고전을 읽고 그 내용대로 실천해보는 것은
뼈를 깎는 아픔에 비하면 그나마 쉬운 방법이다. 평생 그렇게라도 노력하다보면 나
자신에게 휘둘리지 않는 자유로운 영혼이 될 수 있을까.

무상한 시간 속에서

무상하지 않게

노후 대책

잘 준비하고 계신가요

"아, 이제 다 살았어."

치과에 다녀온 남편이 탄식 끝에 붙인 후렴구다. 점심 때 식당에서 밥을 먹다 딱딱한 것을 씹었는데 너무 아파 치과에 갔더니 신경치료를 하라고 했단다. 신경치료가 끝나면 이를 씌우는 보철을 해야 하고 그것도 심해지면 임플란트를 해야 한단다. 그러면서 절대로 딱딱한 것이나 질긴 것은 먹지 말라고 했단다. 이제 음식도 함부로 먹을 수 없으니 다 살았어, 다 살아. 남편은 거듭거듭 한탄을 늘어놓는다.

"다 살긴. 이제는 젊은 나이가 아니니까 몸을 살살 부리라는 거지. 김치냉장고도 10년이면 수명이 다하는데 그 작은 이로 50년 이상을 썼으면 품질이 심하게 좋았단 소리 아니야? 당신 주변 사람들 봐봐. 우리 나이에 임플란트 안 한 사람이 한 명이라도 있나. 물론 이번 생에 누룽지는 더 이상 못 먹겠지만 말이야."

남편을 위로하기 위해 김치냉장고까지 들먹이며 킥킥거리는데 남편 표정은 좀처럼 바뀌지가 않는다.

"노후 준비도 안 되어 있는데 벌써 몸이 이러니 그동안 뭐하고 살았는지 몰라. 열심히 살았다고 살았는데 아무것도 남은 게 없네."

이에서 시작된 남편의 신세 한탄은 불확실한 노후로 옮겨졌고 계획 없이 살아 온 시간에 대한 회한으로 계속되었다.

"그래도 우리는 스님보다 낫잖아. 스님은 아직도 전혀 정신 차릴 생각을 안 하고 계시잖아. 그러니까 당신이 빨리 이 치료하고 돈 많이 벌어야지. 우리뿐만 아니라 스님 노후까지 책임져야 되잖아."

우리가 얘기한 대책 없는 스님은 그야말로 노후가 뭔지도 모르는 스님이다. 아니, 노후를 군이 준비해야 할 필요성을 인식하지 못한 분이다. 들리는 소문에 의하면 우리나라 불교계 노후 대책은 그야말로 우려할 수준이라고 했다. 수행자가 수행에만 전념할 수 없는 풍토가 조성되지 않아 스님들 스스로가 자신의 노후를 준비해야 할 정도로 열악하다. 불교의 발전을 위해서는 꼭 해결하고 넘어가야 할 부분이 바로 이 스님들의 노후 대책이다. 그런 상황에서 그 스님은 얼마 되지 않는 주지 월급을 '전부' 털어 사람들에게 보시를 한다. 주로 책보시를 많이 하시는데 어찌나 자주 하시던지 나는 주지 월급을 아주 많이 받는 줄 알았다. 그런데 최저생계비를 조금 넘은 액수라는 사실을 알고는 정말 놀랐다. 그런 낮은 급여를 받으면서도 받은 돈 대부분을 다시 보시로 '탕진하는' 스님을 보면서 도대체 무슨 빽을 믿고 저

렇게 함부로 살까 싶어 물어본 적이 있었다.

"스님은 노후 준비 안 하세요? 연금보험이나 적금 같은 거 들고 있으세요?"

가장 세속적이면서도 현실적인 질문이었다. 그런데 의외의 대답이 돌아왔다.

"노후 준비 잘 하고 있습니다."

그러면 그렇지. 뭔가 믿는 구석이 있으니까 저러시는 거겠지. 그런 생각을 하고 있을 때 스님의 다음 말이 이어졌다.

"지금 순간순간을 잘 살면 그것이 노후 준비고 보험 드는 것입니다. 복은 짓는 대로 돌아오는 것이 보험입니다. 아무리 많은 돈을 쥐고 싶어도 복이 없으면 돌아오는 것이 없습니다. 내가 지금 누군가를 도와주면 나중에 누군가 나를 도와주지 않겠어요? 물론 꼭 도움을 받기 위해 복을 짓는 것은 아닙니다. 다만 내가 지금 할 수 있는 일을 하면 된다는 뜻입니다. 예전에는 보험이 없어도 서로 도와주고 선행을 실천하며 복 짓고 살지 않았습니까? 지금 우리도 그렇게 하면 됩니다. 그것이 진짜 노후 준비입니다. 얼마 전에도 어느 지역의 불교대학에서 강의를 하게 되었는데 그곳에 있는 신행단체에서 피아노가 없다고 하기에 강의료를 전부 회향하고 왔습니다. 돈은 필요한 곳에 있어야 하고 그 일을 내가 할 수 있다는 것이 진정한 행복이 아닐까요?"

우문愚問에 현답賢答이다. 가장 세속적인 질문에 가장 불교적인 대답이 돌아왔다. 노후에 대한 전혀 다른 접근법이었다. 스

님의 대답은, 우리 부부만 노후를 안락하게 살아보겠다는 좁은 생각의 문제점을 인식하게 해주었다. 혼자 배부르게 사는 것보다 좋은 사람들과 더불어 가는 노후의 아름다움을 다시 한 번 일깨워주었다. 수행자의 본분을 잊고 살아 손가락질 받는 스님들도 많지만 드러나지 않는 곳에서 부처님법을 실천하며 사는 스님들은 더욱 많다. 그래서 우리 불교는 미래가 밝다.

부처님 시절에는 노후에 대해 고민하는 사람들이 없었을까.

제자 삥기야가 부처님께 물었다.

"저는 나이를 먹고 힘도 없으며 초췌하게 늙어가고 있습니다. 저는 어둠 속에서 죽고 싶지 않습니다. 어떻게 해야 태어남과 늙음이라는 고통에서 벗어날 수 있습니까?"

부처님께서 말씀하셨다.

"육신을 가진 존재는 늘 괴로움이 따르기 마련이다. 육신이 있기 때문에 병의 고통이 생긴다. 그러니 그대는 육체에 대한 집착을 버리고 부지런히 정진해서 다시는 생사를 받지 않도록 하라."

《숫타니파타》에 나오는 내용이다. 부처님은 사람으로 태어난 한계와 조건을 정확하게 지적해주신다. 사람마다 태어나서 누리는 복덕의 차이는 있겠지만 사람으로 태어났다는 조건은 똑같다. 생사生死를 피해갈 수 없다는 조건이다. 매번 부처님의 가르침을 삶으로 실천하며 살겠다고 다짐해도 막상 어떤 상황에 맞닥뜨리게 되면 진짜 잊어서는 안 될 핵심을 놓친다. 노후 준비에 대한 생각도 마찬가지였다. 어디 부실한 이뿐이겠는가.

잘 돌아가지 않는 뒷목도 움직일 때마다 저린 손목도 결국 인간으로 태어난 데 그 원인이 있지 않은가. 스님의 대답과 부처님의 가르침은 삥기야와 같은 질문을 하는 나의 손을 이끌어 더 근원적인 질문 앞에 서게 한다. 부지런히 정진하여 생사가 없는 피안의 세계로 가는 것. 그것이야말로 진짜 노후 준비라는 것을 깨닫게 한다.

우리 곁에 수행자가 있어야 하는 이유가 바로 이 때문이다. 우리가 사는 데 매몰되어 목적을 잊고 있을 때 그 목적을 일깨워주기 위함이다. 수행자가 수행에 몰두하여 얻은 지혜를 재가신자들에게 전해줘야 한다면 재가신자들은 수행자가 부처님 법을 제대로 전할 수 있도록 잘 보필해야 한다. 부처님과 부처님 법과 스님은 불교의 세 가지 보배다. 셋 중 어느 하나라도 빠지면 불교는 성립되지 않는다. 그런 의미에서 미얀마나 스리랑카 등에서 수행자는 수행에만 전념할 수 있도록 환경을 조성해놓은 수행풍토는 본받을만하다. 수행자는 수행을, 재가신자는 수행자를 보필하고 부처님의 가르침을 듣는 것. 그래서 우리 모두 반야용선을 타고 함께 피안의 세계로 나아가는 것. 그것이 우리가 이 생에서 마무리해야 할 가장 중요한 작업이다. 이 치료보다 더 중요하고 시급한 목적이다. 앞으로도 우리 부부는 부지런히 돈을 벌 것이다. 그래서 삼보를 청정하게 보필하고 지혜를 얻어 피안의 언덕으로 나아갈 것이다.

박항률 〈저쪽〉

acrylic on paper, 75.3×142.5cm, 2001

가세 가세 어서 가세, 저 피안의 언덕으로 어서 가세. 인로왕보살이 앞장서고 관세
음보살이 밀어주는 반야용선에 올라 아미타부처님이 상주하는 극락세계로 어서
가세. 나도 가고 너도 가고 잘난 사람도 가고 못난 사람도 가고 우리 모두 함께 가
세. 힘을 합쳐 노를 저어 어서 어서 피안의 언덕으로 가세.

박항률 〈새벽〉

acrylic on canvas, 80×116.5cm, 2010

나의 살던 고향은 꽃피는 산골. 매화꽃, 목련꽃, 개나리꽃 피는 동네. 꿈에서라도 가
고 싶은 꽃대궐 차리인 마을. 반가운 사람의 목소리가 골목길을 울리고 멀리 닭 우
는 소리가 어둠을 깨우는 고장. 외롭고 쓸쓸한 타지를 떠돌 때면 더욱 그립고 사무
치는 마음의 고향. 언젠가는 꼭 다시 가고 싶은 마음의 고향, 극락정토.

전일하게 하는

공부

"그 형님이 방송통신대 중국어과에 입학했대."

"그래? 정말 잘 됐네. 사업 새로 시작하셨나보네. 요즘 중국과의 관계도 좋지 않은데 무슨 일 하신대?"

"새로 시작한 건 아니고 워낙 외국어에 관심이 많은 분이니까 시간 여유 있을 때 공부해두려는 거지."

"역시 배운 사람은 다르구나. 그분이 대단한 사람이라는 걸 내가 예전에 알아봤다니까."

늦은 저녁, 모임에서 돌아온 남편이 그분 얘기를 한다. 대학을 졸업한 지 30년도 훨씬 지난 나이에 다시 대학에 입학했단다. 외국어를 공부할 수 있는 방법은 많지만 기왕 공부할 바에는 제대로 해야 되겠다는 생각에 내린 결정이란다. 그분은 남편이 회사에 다닐 때 모셨던 상사로 은퇴한 지 꽤 오래 되었는데 지금까지도 연락을 주고받는 사이다. 남편이 직장에 다닐 때는 직장상사라 어려워서 만나지 못했고, 그분이 은퇴한 후에는

부담이 없어 부부동반으로 여러 차례 만났다. 은퇴 후에 만나는 관계는 진짜 좋아하지 않으면 이어지지 않는다. 그분은 대학 후배인 남편을 자상하게 잘 챙겨주었다. 외국계 회사에서 근무한 때문인지 나이를 불문하고 사람을 스스럼없이 대하는 태도가 몸에 배어 있었다. 한참 후배인 우리들에게도 마찬가지였다. 그분과 만나고 돌아올 때는 왠지 내가 존중받았다는 느낌이 들어 흐뭇했다. 웬만하면 높은 사람들 만나기를 피하는 내가 자발적으로 만나자고 할 정도였으니 그분이 사람을 대하는 태도가 특별했음이 분명하다.

"배우긴 배웠는데 제대로 배운 거지. 자신이 배운 지식을 무기 삼아 나쁜 짓하는 사람들이 얼마나 많은데 그 형님은 그렇게 살지 않잖아?"

"맞아. 배우는 것 따로 실천하는 것 따로인 사람들이 태반이지. 육십이 넘었는데도 사고가 열려 있었던 비법이 끊임없는 학구열에 있었나 봐."

좋은 사람에 대한 소식은 얘기하는 것만으로도 힘이 솟는다. 한 사람이 모범적으로 살면 그 삶의 결과가 개인 한 사람만으로 끝나는 것이 아니라 그 주변 사람들에게 일파만파로 퍼져 용기와 희망을 주는 것과 마찬가지다. 우리 모두는 개별적으로 독립되어 있는 존재가 아니라 촘촘히 짜인 인드라망처럼 서로 얽혀 있기 때문이다.

새해가 되면 몇 가지 계획을 세운다. 그러나 올해 이루고 싶

은 목표를 정하고 달리다 보면 몇 달 지나지 않아 흐지부지되는 경우가 다반사다. 새해가 익숙해지기도 전에 벌써 올해의 4분의 1이 흘러가버렸다. 어, 하는 사이에 순식간에 일사분기가 지나고 이사분기에 들어왔다. 올해만큼은 꼭 해내야지 싶었던 목록 중 몇 개는 벌써 지워버린 것도 있다. 끈기 없는 자신에게 실망하여 모든 계획을 포기해버리고 싶은 마음이 들 때도 있다. 그러나 포기하기에는 너무 이르다. 나이 육십이 넘어 학생이 된 사람도 있는데 우리라고 못할까. 잠시 대충대충 했더라도 심기일전하여 다시 계속하는 것이 중요하다. 《논어》〈위령공〉에 보면 이런 구절이 나온다.

"나는 온종일 먹지도 않고 밤새도록 잠자지 않고 생각해보았지만, 유익함이 없었으며, 배우는 것이 더 나았다."

《순자》〈권학〉편에도 비슷한 내용이 나온다.

"나는 일찍이 하루 종일 생각만 해본 일이 있었으나 잠깐 동안 공부한 것만 못하였다."

생각만 하지 말고 하나라도 더 배우라는 충고다.

도일道一이라는 사문이 전법원에 머물면서 매일 좌선坐禪을 하고 있었다. 회양懷讓대사는 그가 법기法器임을 알아보고서 곁에 가서 물었다.

"대덕은 좌선을 해서 무엇을 도모하는가?"

"부처가 되려고 합니다."

대사는 바로 벽돌 하나를 잡아서 절 앞의 바위 위에다 갈았다. 도일이 이를 보고서 물었다.

"무엇 때문에 벽돌을 갑니까?"

"거울을 만들려고 하네."

"벽돌을 간다고 어찌 거울이 되겠습니까?"

"벽돌을 갈아서 거울을 만들지 못하거늘, 어찌 좌선을 하여 부처를 이루겠는가?"

"어찌해야 하겠습니까?"

"소가 수레를 몰고 가는 것과 같으니, 수레가 가지 않으면 수레를 때려야 옳은가, 소를 때려야 옳은가?"

도일이 대답이 없자, 대사가 다시 말했다.

"그대는 좌선을 배우는 것인가, 앉은뱅이 부처를 배우는 것인가? 만일 좌선을 배운다면 좌선은 앉고 눕는 데 있지 않고, 만일 앉은뱅이 부처를 배운다면 부처는 정해진 모습이 아니다. 머무름이 없는 법에서 취하거나 버리지 말아야 한다. 그대가 만일 앉은뱅이 부처라면 곧 부처를 죽이는 일이니, 만약 앉는 모습에 집착한다면 그 이치를 통달한 것이 아니다."

도일이 대사의 가르침을 받자, 마치 제호醍醐를 마신 것 같았다.

언제 읽어봐도 큰 가르침을 주는 남악회양과 마조도일의 대화는《경덕전등록》에 나온다. 제호는 우유를 숙성시켜 만든 유제품 중 최상의 품질을 가진 것을 뜻한다. 우유를 싫어하는 사

람이라면 음료수 중에서 자신이 가장 맛있게 먹은 것을 생각해도 좋다. 처음 공부하는 사람이 갈피를 잡지 못하고 헤매다 마침내 핵심에 이르는 과정이 실감나게 묘사되어 있다. 본질과 핵심을 짚어냈을 때의 심정은 시원한 음료수를 마신 듯 경쾌했으리라. 그러나 거기까지 도달하기는 쉽지 않다. 어쩌면 지금 우리가 하는 공부는 벽돌을 갈아 거울을 만들려는 것처럼 허망해 보일지도 모른다. 그렇다 해도 벽돌 갈기가 전혀 의미 없는 것은 아니다. 그런 노력이 있어 스승도 만나고 깨달음도 얻을 수 있기 때문이다. 공부 중에 가장 행복한 공부는 역시 마음공부일 것이다.

아무리 어려운 책도 처음 읽을 때는 낯선 문장이 여러 번 되풀이하여 읽으면 낯익어진다. 익숙해지면 나의 것이 되고 어느덧 나의 생각과 행동에 영향을 미친다. 같은 책을 되풀이하여 읽어도 나이에 따라 혹은 공부의 숙성 정도에 따라 달리 느껴지는 이유가 바로 그 때문이다. 처음에는 책장을 넘기다 종이에 손가락을 베일 수도 있다. 거기서 물러서면 상처만 남는다. 벽돌만 갈다 거울도 만들지 못한 사람처럼 끝날 수 있다. 그러나 아무리 날카로운 종이라도 너덜너덜해질 때까지 되풀이하여 넘기면 손가락에 상처 입는 일은 없게 된다. 어느새 낯선 문장과 예리한 종잇장이 고분고분해지고 순해진다. 그때까지 읽고 생각하면 된다. 아무리 궁리해도 알 수 없었던 의미가 어느 순간 맑은 물속을 들여다보듯 훤히 꿰뚫어질 때의 통쾌함. 그것이 아마

제호의 맛일 것이다. 경전과 고전도 마찬가지다.《퇴계문집》에는 이렇게 적혀 있다.

"사물의 이치가 남김없이 이해되고 깨어있음이 전일專一하게 되는 것은, 모두 공부가 깊이 나아간 뒤에 자연히 얻어지는 것이다."

'전일專一'은 마음과 힘을 오로지 한 가지 일에만 쓰는 것을 뜻한다. 잠깐의 노력만으로 제풀에 지친다면 제호의 맛을 알 수 없다. 전일하게 공부해야 맛볼 수 있다. 4월이다. 공부하기 좋은 달이다. 꽃 피고 새 울어 더욱 공부하기 좋은 달이다.

지호 스님 〈지장보살도〉

종이에 연한 색, 120×160cm, 2016

공부를 하다 보면 그 공부가 자기 것이 되는 순간이 있다. 아무리 어려운 문장도 책
장이 너덜너덜하도록 되풀이해 읽다 보면 순식간에 이해되는 때가 온다. 그때 비로
소 문리가 터진다. 지호 스님이 그린 지장보살도는 고려불화가 원형이다. 그 원형
을 바탕으로 경전 구절을 써서 그림을 완성했다. 경전으로 쓴 지장보살도다. 공부
를 전일하게 하다 보면 이렇게 자기만의 성취를 맛볼 수 있다.

지호 스님 〈고행상〉

종이에 먹, 120×150cm, 2014

정성은 일을 성취하는 기본 바탕이다. 아무리 재능이 뛰어나고 능력이 출중해도 자신이 하는 일을 지속적으로 밀고 나가는 정성과 끈기가 뒷받침되지 않는다면 잠깐 반짝이고 사라진다. 지호 스님은 전체 그림을 경전의 문자로 그렸다. 수학적인 계산만으로는 그릴 수 없는 그림이다. 아름다움은 언제나 계산 너머에서 탄생한다.

행과 불행의
갈림길

행복은 행복을 줄까? 불행은 불행만 줄까? 얼마 전에 노비구니 스님을 만났다. 차를 마시며 이런저런 얘기를 하며 바라본 스님의 얼굴은 편안해 보였다. 저렇게 고운 사람이 무슨 계기가 있어 출가를 결심했을까 궁금했다. 꼭 무슨 사연이 있어야 출가하는 것은 아니지만 생로병사에 대한 진지한 고민 없이는 출가하려는 마음 내기가 쉽지 않기 때문이다. 그만큼 스님의 얼굴은 맑아 보였다. 부잣집에서 태어나 고생이라고는 전혀 모르고 자란 사람 같았다. 그런데 스님의 입을 통해 듣게 된 출가 동기는 충격 그 자체였다. 믿을 수가 없었다.

그녀는 부잣집에서 외동딸로 태어났다. 그녀가 태어났을 때 집안에는 수십 명의 일꾼들이 일을 하고 있었다. 부러울 것 없이 살던 그녀에게 비극이 시작된 것은 결혼할 때가 되어서였다. 부모는 그녀를 비슷한 집안의 자식에게 시집보낼 생각이었는데 그녀는 하인을 사랑하고 있었다. 부모가 그들의 결혼을 찬성

할 리 없었다. 결국 그녀는 현금과 패물을 챙겨 하인의 손을 잡고 몰래 집을 나왔다. 두 사람은 깊은 산속에 들어가 이름을 숨기고 살림을 차렸고 곧 아이를 가졌다. 그러나 사랑은 오래가지 못했다. 공주처럼 자라 손에 물 한 방울 묻혀보지 못한 여자와 홀홀단신 고아로 자란 남자의 결합은 생각만큼 쉽지 않았다. 생활고에 지친 그녀는 남편에게 친정으로 돌아가자고 설득했다. 그러나 주인의 분노가 두려웠던 남편은 차일피일 미루기만 하고 쉽게 결정을 내리지 못했다. 그녀는 남편이 더 이상 그녀를 행복하게 해주지 못하리라는 사실을 예감하고 혼자 집을 나왔다. 산에 약초를 캐러 갔다 내려온 남편은 아내가 남긴 쪽지를 보고 그녀를 뒤따라갔다. 그는 오래지 않아 산통으로 쓰러져 있는 아내를 발견하고 그녀를 집에 데려왔다. 다행히 아이는 무사했다.

세월이 흘렀다. 두 번째 아이의 출산일이 다가왔다. 그녀는 또 다시 친정행을 감행했다. 이번에는 남편과 아이도 함께였다. 워낙 깊은 산골에 들어와 살다 보니 버스 정류장까지 가는 데도 한참이 걸렸다. 느린 걸음으로 산 중턱쯤 내려갔을 때 번개가 치고 빗방울이 떨어졌다. 엎친 데 덮친 격으로 오두막집 한 채 없는 산길에서 산통이 시작되었다. 마음이 다급해진 남편은 비라도 피하기 위해 나뭇가지를 꺾어왔다. 그가 좀 더 많은 나뭇가지를 꺾기 위해 풀이 우거진 숲으로 들어갔을 때 왼쪽 다리가 가시에 찔린 듯 아팠다. 그는 풀숲에 숨어 있던 독사에게 물

려 그 자리에서 죽었다. 남편이 돌아오기만을 기다리던 아내는 빗속에서 혼자 아이를 낳았다. 남편은 밤이 지나고 새벽이 되어서도 돌아오지 않았다. 날이 밝자 그녀는 해산한 몸을 일으켜 남편을 찾아 나섰다. 머지않아 시퍼렇게 변한 남편의 시체를 발견했다. 어머니는 위대하다고 했던가. 남편의 시체 앞에서 한참을 통곡하던 그녀는 어떻게 해서든지 아이들은 살려야겠다는 일념으로 몸을 일으켰다. 밤새 얼마나 많은 비가 내렸던지 길은 끊어지고 그 위로 깊은 강물이 흘렀다. 강물을 건너야 친정으로 갈 수 있었다. 이제 막 출산을 끝낸 그녀로서는 힘이 부쳐 두 아이와 함께 강 건너편으로 건널 수가 없었다. 그녀는 큰 아이를 언덕 위에 남겨두고 핏덩어리를 먼저 강 건너편으로 데리고 간 다음 나뭇단을 펴고 옷으로 잘 싼 다음 눕혔다. 큰 아이를 데리러 다시 강을 건너던 그녀는 갓난아기가 걱정되어 몇 번이고 뒤를 돌아보았다. 강 중간쯤에 이르렀을 때였다. 매 한 마리가 갓난아기를 향해 하강하는 모습을 발견했다. 매는 갓난아기를 고깃덩어리로 생각하고 먹이를 향해 달려들었다. 그녀는 매를 쫓기 위해 양손을 쳐들고 쉬쉬거리며 큰 소리를 질렀다. 그러나 그녀는 갓난아기와 멀리 떨어져 있었기 때문에 매는 아랑곳하지 않고 갓난아기를 낚아채어 공중으로 날아갔다. 그녀는 두 팔을 휘저으며 더욱 큰 소리로 매를 쫓았다. 언덕 위에 있던 큰 아이는 엄마가 두 손을 들고 큰 소리로 외치는 것을 보고 자신을 부르는 줄 알고 갑자기 물속으로 뛰어들었다. 큰 아이는 엄마가

어떻게 손 써볼 겨를도 없이 강물에 휩쓸려 떠내려갔다. 이렇게 해서 그녀는 하룻밤 사이에 남편과 두 아이를 전부 잃었다.

반쯤 정신이 나간 그녀가 어찌어찌하여 겨우 친정집에 도착했다. 그런데 집이 있어야 할 자리에 집이 없었다. 지나가는 사람이 있어 사정을 물어보니 어젯밤 폭우에 집이 무너져 그녀의 아버지와 어머니, 오빠가 목숨을 잃어 자신이 지금 그들을 화장하고 돌아오는 길이라고 했다. 남편과 두 아이를 잃은 것도 모자라 친정 부모와 오빠까지 잃은 그녀는 넋이 나가 옷이 벗겨지는 것도 알아채지 못했다. 그때부터 그녀는 맨몸으로 돌아다니며 통곡하고 울부짖었다. 사람들은 그녀를 미친 여자라 손가락질하며 쓰레기나 돌멩이를 던졌다. 그녀가 부처님을 만나지 못했더라면 그녀의 삶은 미친 여자로 끝났을 것이다.

그렇다. 이 얘기는 내가 만난 비구니스님 얘기가 아니라《테리가타》에 나온 내용을 조금 각색한 것이다. 장로니게경이라 불리는《테리가타》는 초기불교시대 비구 260명의 오도송 552수를 묶어놓은 경전으로 전재성 박사가 역주를 맡았다. 비구보다 훨씬 열악한 상황에서도 수행정진을 포기하지 않고 해탈에 이른 비구니들의 얘기는 숭고한 감동을 느끼게 한다. 그중에서도 빠따짜라 장로니가 겪은 삶의 고초는 인간이 감당해야 할 비극을 압축해서 혼자 겪은 것 같다. 결국 그녀는 어떻게 됐을까. 부처님은 실빕을 하러 다니시다 그녀를 발견하고 궁극적인 앎이 성숙한 것을 아셨다. 부처님은 사람들이 그녀가 부처님께 다가

오는 것을 막지 못하게 했다. 그녀는 부처님 앞에 서자 비로소 자신이 발가벗었다는 사실을 알아채고 누군가 던져준 옷을 입었다. 정신이 돌아온 것이다. 그녀가 부처님께 여쭈었다. 아니 하소연했다. 부처님께서는 그녀의 슬픔에 깊이 공감해주셨다. 그러면서 사람들이 시작을 알 수 없는 윤회를 겪으면서 죽음 때문에 흘린 눈물은 사대양의 바다보다도 많다고 설법을 시작하셨다. 계속 이어진 설법을 듣고 난 그녀는 깊이 깨닫는 바가 있어 출가를 요청했고, 얼마 지나지 않아 거룩한 경지에 도달했다.

그렇다면 도대체 부처님께서 어떤 설법을 하셨기에 그녀의 삶이 완전히 바뀌었을까. 내용이 궁금한 사람은 직접 책을 사서 읽어보시기를 바란다. 책을 읽으며 나의 불행이 다른 사람의 불행에 비해 가벼운 사실을 알고 안도하라는 뜻이 아니다. 행복과 불행 모두 나 자신을 진리의 세계로 이끌기 위한 가르침이라는 사실을 알 수 있다는 뜻이다. 빠따짜라 장로니의 불행한 과거 얘기만 잔뜩 늘어놓고 정작 중요한 해법은 생략한 이유가 바로 여기에 있다. 이런 책은 도서관에서 빌려보지 말고 꼭 자기 돈을 주고 사서 읽어야 한다. 그래야 아까워서라도 한 번 더 읽게 된다. 자기 책을 살 때 한 권 더 사서 가까운 사람에게 선물하면 더욱 좋지 않을까.

이광택 〈추억 속의 봄날 저녁〉

oil on canvas, 31×41cm, 2016

꽃 피고 새 우는 봄밤이었다. 하루 일을 끝마친 땅 위로 조각달이 내려와 속삭이던 밤이었다. 외양간의 송아지도, 마당의 강아지도, 병아리를 불러 모은 장닭과 어미 닭도 고요한 평화 속에 몸을 누일 밤이었다. 아버지는 백열등 아래서 책을 읽고, 이 불 속의 세 자매는 부엌에서 일하는 엄마가 들어오기만을 기다리는 밤이었다. 부디 이 행복이 영원하기를.

이광택 〈홍랑시의도〉

oil on canvas, 42×38cm, 2016

산버들 가려 꺾어 보내노라 님에게
주무시는 창 밖에 심어두고 보소서
밤비에 새잎 나거든 이 몸으로 여기소서

조선 선조 때의 기생 홍랑이 정인 최경창을 생각하며 지은 시다. 사랑하는 사람과 헤어져야 하는 애별리고愛別離苦, 싫어하는 사람을 만나야 하는 원증회고怨憎會苦. 윤회를 벗어나 열반에 들기 전까지는 여러 생을 통해 이런 괴로움을 겪어야 한다.

출가정신으로

사는 것

올해 아흔세 살인 그녀는 열 명의 자식을 낳았다. 그녀가 젊었을 때는 다산이 시대의 트렌드라 별로 놀라운 일도 아니었다. 아이를 키우는 일은 그다지 어렵지 않았다. 친정집도 부유했고 시댁도 넉넉해 도와주는 일손이 많았다. 때론 병에 걸려, 때론 불의의 사고로 자식을 잃는 집안이 많았지만 그녀의 집은 예외였다. 열 명의 자식들이 한결같이 건강하고 공부도 잘했다. 잔소리 한번 한 적이 없었는데 일등을 놓치지 않았다. 열 명의 자식들은 약속이나 한 듯 최고의 대학에 입학했고 졸업 후에는 좋은 직장에 취직해 행복한 가정을 이루었다. 홍복이 따로 없었다.

그런 어느 날이었다. 눈매가 선한 남편이 그녀를 부르더니 폭탄선언을 했다. 자식도 여러 명 낳아 가문의 대를 이었고, 부모님이 물려주신 재산도 잘 관리하여 노후 걱정 없게 해두었으니 자신은 이제 출가를 하고 싶다고 했다. 그녀가 눈매 선한 남편을 본 것은 그것이 마지막이었다. 세월이 흘렀다. 그녀의 머리

카락은 희끗희끗해졌고 얼굴에는 주름살이 늘었다. 남편과 자식들이 떠나고 홀로 남겨진 집은 적막하고 괴괴했다. 그녀는 시간이 지날수록 사람이 그리워졌다. 아이들로 북적거리던 과거를 떠올리며 눈물짓는 시간이 많아졌다. 아흔아홉 칸짜리 기와집이 있다 한들 무슨 소용이 있을까. 마음을 나누며 대화할 사람 하나 곁에 없는데. 그녀는 옛날처럼 자식들과 함께 살고 싶은 마음이 간절해졌다. 눈에 넣어도 안 아플 만큼 예쁜 내 자식들. 내가 함께 살자고만 하면 어떤 자식이고 마다하지 않고 두 팔 벌려 환영할 것이다. 그녀는 자식들과 함께 살고 싶은 희망에 부풀어 집과 예금 등 전 재산을 정리해 골고루 분배해줬다. 그녀 앞으로는 아무것도 남겨두지 않았다. 생각보다 빨리 유산을 받은 자식들은 감격했다. 서로 자신들의 집에 어머니를 모시겠다며 팔을 잡아 끌었다. 역시 내가 자식 농사는 잘 지었지. 왜 진즉 이런 생각을 하지 못했을까. 그녀는 큰집에서 혼자 지냈던 지난 시간이 후회스러울 정도로 만족스러웠다. 오직 행복한 노년의 시간만이 그녀 앞에 펼쳐져 있었다.

그녀의 판단이 얼마나 어리석었는지를 확인하는 데는 1년도 채 걸리지 않았다. 재산을 줄 때는 평생 모시고 살 것처럼 살갑게 대하던 자식들이 막상 늙은 어머니가 빈털터리가 되자 완전히 태도가 바뀌었다. 어느 집에 가든 며칠도 되지 않아 노모를 거추장스러워했다. 행여 그녀가 체류하는 기간이 조금이라도 길어지면 형제도 많은데 왜 자신이 어머니를 모셔야 하느냐며

노골적으로 불만을 표시했다. 어떤 자식은 형이 받은 땅 위치가 더 좋다고 불평했고, 어떤 자식은 동생이 받은 집 가치가 더 높다고 불만스러워했다. 열 명의 자식들 모두가 빈털터리 어머니를 모실 수 없는 이유를 열 가지쯤은 가지고 있었다.

정말 애들이 내 자식들이 맞을까. 정말 내 속으로 낳아 애지중지 기른 내 자식들이 맞을까. 의심스러울 정도로 자식들의 태도는 낯설고 남 같았다. 아니 남보다도 못했다. 부잣집에서 태어나 결혼 후에도 넉넉하게 살아온 그녀로서는 난생처음 당해 본 수모였다. 이럴 줄 알았더라면 외롭고 쓸쓸해도 혼자 살 것을. 후회와 서러움이 밀려들었다. 그러나 이미 때는 늦었다. 천덕꾸러기 신세를 모면하고 싶었지만 전 재산을 자식들에게 주고 난 터라 그녀에게는 아무것도 남아 있는 것이 없었다. 오직 막막한 노년의 시간만이 그녀 앞에 펼쳐져 있었다.

사람살이는 예나 지금이나 별 차이가 없는 듯하다. 그녀는 2018년 대한민국에 사는 노인이 아니라 2,500여 년 전 부처님 시대에 살았던 소나라는 여인이다. 그런데 마치 우리시대의 노인을 보는 것 같다. 우리나라는 현재 세계에서 가장 빠른 속도로 고령화사회로 변해가고 있다. 10년 후에는 다섯 명 중 한 명이 노인이 될 것이라고 예측한다. 고령화사회가 아니라 초고령화사회다. 손길이 필요한 노인은 많고 손을 내밀어야 할 자식들은 적으니 소나 같은 노인들은 더욱 많아질 것이다.

그렇다고 부모를 부양하지 않는 자식들만을 나무랄 수도 없

다. 부양하고 싶어도 부양할 수 있는 여건이 되지 못한 경우가 많기 때문이다. 사람의 도리가 땅에 떨어졌다며 동방예의지국을 들먹이지 않더라도 요즘 젊은 사람들은 사는 게 너무 힘들다. 힘든 정도가 아니라 위협을 느낄 정도로 삶의 조건이 피폐하다. 오죽하면 결혼은커녕 연애마저 포기한 사람이 늘어날까. 젊은 사람이나 나이 든 사람이나 모두가 살기 힘든 나라. 그곳이 바로 우리 대한민국이다. 그것이 어찌 우리 대한민국만의 문제겠는가. 혜택받은 소수의 사람들을 제외하면 전 세계 모든 사람들이 당면한 문제일 것이다.

그렇다면 소나는 어떤 결론을 내렸을까.

'내가 이렇게 멸시받으며 집에서 살아봤자 무엇 하겠는가?'

결국 그녀는 출가를 단행한다. 늦은 나이에 출가한 만큼 그녀의 각오는 남달랐다. 낮에는 다른 수행자들을 위해 헌신했고, 밤에는 자신의 수행을 위해 정진했다. 젊은 사람도 하기 힘든 수행을 허물어져가는 노인의 몸으로 견뎌내는 것은 쉽지 않았다. 그러나 그녀는 결코 포기하지 않았다. 낮에는 낮은 건물 기둥을 손으로 잡고 발걸음을 옮기며 수행했고, 어두운 곳에서는 머리가 다치지 않도록 나무에 손을 대고 걸으며 수행했다. 그 결과 부처님으로부터 '열심히 노력하는 수행자 가운데 제일'이라는 칭찬을 받았다. 마침내 그녀는 오래지 않아 해탈을 얻어 집착 없는 적멸에 득었다. 그리고 다음과 같이 선언했다.

"다시 태어남은 없다!"

수행하기에는 출가가 최상의 조건일 것이다. 그렇다 하여 우리 모두가 소나처럼 출가할 수는 없다. 다만 출가의 정신으로 살아도 충분하다. 출가의 정신은 무엇일까. 출가해 본 적이 없으니 잘 알지 못한다. 모르지만 찾는 노력은 필요하다. 우리 삶의 조건은 쉽게 바뀌지 않고 그 조건 위에서 마음의 평정을 얻기는 더욱 쉽지 않다. 바뀌지 않는 조건 속에서도 부처님의 가르침을 따라 사는 것. 그것이 출가 정신일 것이다.

호세희 〈사계분경도-봄〉

공단에 명주실, 360×370cm, 2006

재능보다 중요한 것이 정성이다. 이 작품은 그림이 아니라 자수刺繡다. 작가는 꽃과 나비를 재봉틀로 드르륵 박아버리는 대신 바늘로 한 땀 한 땀 수놓아 생명을 불어 넣었다. 손가락이 찔리고 눈이 빠질 듯한 고통을 감내하며 굳이 자수를 선택한 이유가 무엇일까? 우리의 남루한 일상도 그런 수고를 마다하지 않을 때 꽃이 피고 나비가 날아올 것이나.

호세희 〈사계분경도-여름〉

공단에 명주실, 360×370cm, 2006

그 고생을 해서 작품을 완성했는데 보관상의 잘못으로 얼룩이 지고 곰팡이가 슬었다. 상품으로써의 가치는 이미 사라졌다. 그렇다하여 몇 날 며칠을 고생해 수놓았던 시간이 쓸모없어지는 것은 아니다. 진정으로 마음을 주고 몰입했던 시간은 사라지지 않는다. 결과보다 중요한 것은 과정이기 때문이다.

순례여행이
좋다

삼국유사 순례를 다녀왔다. 구미의 도리사, 영천의 거조암, 군위의 석굴암과 인각사 등 아도화상과 지눌법사와 일연 스님의 발자취를 따라가 보는 순례였다. 여러 차례 답사를 다녀봤지만 도리사와 인각사는 처음 방문이었다. 꽃 피는 계절에 찾은 역사적인 유적지. 여기에 그 분야의 전문가가 앞장서서 감칠맛 나는 설명까지 곁들여주니 이보다 더 좋은 여행이 있을까 싶었다. 순례巡禮는 종교적으로 의미 있는 곳이나 여러 성지聖地를 찾아다니며 참배하는 것을 뜻한다. 뜻은 거룩하고 무겁지만 일상을 벗어나 새로운 장소를 찾아가는 행위이니만큼 설렘과 기대가 더 크다. 순례를 여행으로 불러도 좋은 이유다. 남이 해 준 밥이 가장 맛있듯 다른 사람이 진행하는 답사여행이 가장 재미있다. 아무것도 준비할 필요 없이 진행자가 이끄는 대로 따라다니기만 하면 원하는 장소에 착착 내려다주는 여행이라 마음의 부담이 없어 더욱 좋다. 나 혼자 저 모든 것을 준비하고 조사하고 찾아

다닌다고 생각하면 엄두도 내지 못할 일이다. 여행에서 먹는 즐거움도 빼놓을 수 없다. 주최 측에서 맛집까지 미리 섭외를 끝내 도착하자마자 바로 먹을 수 있게 조처를 취해주니 금상첨화다. 순례 여행의 매력은 크게 두 가지로 나눌 수 있다. 첫째는 순례지에서 느끼는 감동이다. 이번 순례 여행 중 가장 큰 울림을 준 곳은 인각사였다. 인각사는 동화사의 말사로 원효대사가 창건했다고 전해진다. 이곳은 일연 스님이 《삼국유사》를 저술한 역사적인 장소다. 절은 아담한 평지에 위치해 있었다. 여기가 진짜 《삼국유사》를 집필한 곳 맞을까. 찬란한 명성과는 달리 근근이 명맥을 유지하는 듯한 모습이 애잔하기까지하다. 명성은 명성일 뿐 생명력은 없는 걸까. 실망감에 젖어들 무렵 지금 보이는 것이 전부가 아니라는 듯 건너편의 깎아지른 듯한 바위가 단번에 눈을 사로잡는다. 인각사鱗角寺는 바위 위에 기린(鱗)의 뿔(角)을 얹은 것 같다 하여 붙여진 이름이다. 여기서의 기린은 목이 긴 동물 기린이 아니다. 중국 신화에 나오는 상상의 동물로 성인聖人의 탄생과 죽음을 상징한다. 성인의 죽음 이후 기린은 다시 강림하지 않을까. 한때는 번성했으나 지금은 퇴락한 고찰古刹을 거닐며 일연 스님의 발자취를 더듬어본다. 상서로운 기운이 가득한 장소이니만큼 여기 있으면 저절로 글이 써지겠다는 생각이 들었다.

여기였을까. 부득 스님과 박박 스님이 목욕한 후 아미타불이 되었다는 스토리를 정리한 곳이. 저기였을까. 계집종 욱면이 손

바닥을 뚫어 노끈으로 묶고 방아를 찧으면서도 합장하고 염불하던 스토리를 구상한 곳이. 걸으면서였을까. 선덕여왕과 향기 없는 모란꽃을 연결시킨 순간이. 바위 위에 앉아서였을까. 달빛 아래 춤추는 처용을 생각한 곳이. 한때는 일연 스님이 사색하며 걸어 다녔을 인각사를 어슬렁거리는데《삼국유사》에 묘사된 무수한 인물들이 두서없이 떠오른다. 그들 모두 이제는 사라지고 이 지상에는 흔적조차 남아 있지 않다. 아니다. 사라진 것이 아니다. 발길 닿는 곳마다 기어코 목숨을 부지했던 생명들을 한사코 되살리려는 기록자에 의해 여전히 살아 있다. 일상의 건조한 사건은 기록자에 의해 명작으로 전환된다. 작가는 역사가 스스로를 증명할 힘을 잃을 때 역사의 목소리를 대신한다.

건조한 역사책을 쓰면서 생생한 사람들의 삶을 은유와 상징의 연꽃 속에 기록한 일연 스님은 얼마나 매력적인 작가인가. 먼 훗날 눈 밝은 해독자의 발견을 기다리며 상징의 그물을 촘촘히 엮어 놓은 작가는 얼마나 치밀한 수학자인가. 그런 명작을 겨우 허술하게 몇 번 읽고 나서 다 안 것처럼 떠들면 부끄럽겠다. 부끄럽게 살지 말아야겠다. 역사 속에 문학을 넣고 문학 속에 신화를 버무린 사람이 스님이라니. 역설이라 참신하고 참신해서 뭉클하다. 글이 아니었다면 굳이 수행자의 몸으로 저잣거리에서나 맞닥뜨릴 도발적인 문장에 손을 적실 필요도 없었을 것이나. 이 또한 자신을 희생해 생생한 문장을 살리고자 했던 보시의 정신이 아닌가. 문학과 종교 사이에서 끊임없이 고뇌하

고 번민했을 그의 모습이 살아 있는 사람처럼 눈에 선하다.

7백여 년 전에 일연 스님이 걸었던 발자취를 따라 걷다 인각사를 떠나올 때쯤 '누가 하늘을 보았다 하는가'라는 신동엽의 시구절이 떠올랐다. 내가 본 것은 단지 쇠락한 절. 그것이 전부가 아닐 것이다. 내가 본 것은 하늘이었다. 하늘을 어찌 하늘로 알지 못했을까. 먹구름과 지붕 덮은 쇠항아리를 하늘로 알고 살아왔기 때문이다. 마음속의 구름을 찢고 머리 덮은 쇠항아리를 벗어던져야 하늘의 외경畏敬을 안다. 외경을 알면 '차마 삼가서 발걸음도 조심'하며《삼국유사》를 다시 읽게 될 것이다. 아니 일연 스님의 언어를 이해하게 될 것이다.

순례 여행의 두 번째 매력은 사람에 대한 감동이다. 지난 번 순례 때는 이제열 법사의 유마경 강의를 듣고 경전에 대한 이해가 마구마구 쌓인 느낌이었다. 이번 순례에서는 경향신문 후마니타스연구소의 조운찬 소장님을 만나게 된 것이 큰 소득이었다. 그는 삼국유사 전문가가 이끄는 윤독회에서 원전을 읽으며 토론하고 있다고 얘기했다. 그는 오랫동안 삼국유사를 연구한 연구자답게 삼국유사의 가치와 의의를 일목요연하게 설명해주었다. 또한 지금까지 학계에서 진행된 삼국유사 연구 성과를 자세히 소개해주어 이 분야에 전혀 문외한인 사람까지도 쉽게 정리할 수 있을 정도였다. 그는 육당 최남선의 말을 빌려 '삼국유사는 우리 고대사의 최고 원천이며 저자 일연은 그리스의 헤로도토스에 비견된다'고 강조했다. 그러면서 역사적인 사실과 풍

부한 설화가 담긴 삼국유사에 대한 연구 성과를 수렴해 '삼국유사학(學)'으로 승격시켜야 한다고 주장했다. 마치 중국의 '돈황학'이 중국 고유의 학문이면서 세계 학계가 연구하는 분야가 된 것처럼 삼국유사 또한 충분히 그럴 가치가 있다는 설명이었다. 전문가의 강의를 들으면 이래서 좋다. 돌아오는 차 안에서 자신을 소개하는 짧은 시간에 들은 강의였는데도 삼국유사에 대한 핵심은 거의 다 들은 셈이다. 내가 이 지점에 서 있구나. 일연 스님 같은 위대한 선배가 걸었던 길을 내가 걷고 있구나. 이런 안도감과 자부심을 느낄 수 있는 만남이었다. 그런데 이것이 전부가 아니었다.

삼국유사학의 연구 성과를 들었을 때만 해도 그의 얘기는 단지 삼국유사를 좋아하는 연구자의 열정으로만 받아들여졌다. 그런데 일본에서의 삼국유사연구회의 활동을 듣고 나서 심한 충격을 받았다. 삼국유사연구회는 한때 서울에서 교수를 했던 미지나(三品彰英)에 의해 1958년에 일본에서 결성되었다. 회원들은 매주 윤독회를 하고 여름방학이면 합숙을 하면서 번역과 고증을 계속했다. 연구 도중 스승이 세상을 떠나자 제자가 연구를 계속했고 손제자로 이어졌다. 그 결과 1995년에 5권으로 된《삼국유사고증》역주본이 출판되었다. 38년 동안 3대에 걸쳐 사제 간의 공부가 계승된 결과였다. 여기에 들어간 비용은 미국 하버드 옌칭연구소의 동방학연구 일본위원회에서 지원했다. 고려의 스님이 쓴 책을 일본 학자가 연구하고 미국에서 지원했다. 내

손안의 보물을 헐값에 넘긴 것 같은 기분. 우리도 잘 몰랐던 우리 문화유산의 가치를 일본 학자들이 먼저 알아봤다는 사실이 놀라웠다. 자신의 나라 역사책도 아닌 이웃 나라의 책을 40여 년 동안 대를 이어 연구하는 그들의 집념도 부러웠다. 아니 두렵기까지 했다. 이것이 어찌 삼국유사의 연구에만 국한된 얘기겠는가. 이래서 나는 한 달에 한 번씩 삼국유사 순례를 떠난다. 내가 알지 못했던 지식을 얻고 내가 미처 깨닫지 못했던 우리의 가치를 재발견할 수 있기 때문이다. 다음 달에도 삼국유사 순례는 계속된다.

손봉채 〈물소리 바람 소리〉

oil on polycarbonate, LED 1on, 2013

한 그루의 나무가 거목이 되기까지는 많은 세월이 필요하다. 바람과 햇볕과 태풍과
눈보라를 견디며 고목으로 성장한다. 우리는 마음속에 어떤 나무를 기르고 있는가.
작가는 한 그루의 나무를 그리기 위해 팔이 고장 나도록 붓질을 하고 또 한다. 우리
는 내 인생의 나무를 그리기 위해 어떤 노력을 하고 있는가.

손봉채 〈물소리 바람 소리〉 제작 과정

한 그루의 나무를 그리기까지 많은 노력이 필요하다. 작가는 방탄유리에 수없이 많은 붓질을 더해 나무 한 그루를 그린다. 유리 한 장에 나무 한 그루를 그리고 또 다른 유리에 또 나무를 그린다. 그렇게 그리기를 다섯 차례. 각각의 유리에 그려진 나무를 겹치게 꽂아 뚜껑을 덮으면 비로소 고목이 완성된다. 역사의 발자취를 따라가는 공부는 고목이 자라기까지의 수고로움을 확인하는 과정이다.

그곳에 가면
무릉도원이 있다

시간이 날 때면 종종 뒷산으로 산책을 나간다. 산이라고 해봤자 언덕보다 조금 높은 정도여서 10분만 오르면 정상에 도착한다. 산이라고 부르기에도 무색한 높이다. 등산 대신 산책이라고 말한 이유도 그 때문이다. 낮아도 산은 산이라 평지를 걷는 것보다는 힘에 부쳐 입산을 하려면 특별한 결심이 필요하다. 그 어려운 결심을 요즘 자주 한다. 봄산이 주는 황홀한 매력 때문이다. 산에 가는 길은 여러 코스가 있다. 그중에서도 나는 동네 풍경을 천천히 구경할 수 있는 코스를 좋아한다. 뚜렷한 목적이 없어도 어슬렁거리며 걷다 보면 내가 살고 있는 동네가 새롭게 보인다. 우리 아파트 단지를 나와 신호등을 건넌 후 부동산과 정육점과 빵집과 방앗간을 지난다. 다시 미용실과 안경집과 김밥집과 노래방을 지나면 치킨집과 아이스크림 가게가 나온다. 카페와 호프집은 은행 건물을 사이에 두고 양 옆에 늘어서 있고, 편의점과 PC방은 건널목 코너마다 들어서 있다. 부동산이

열 개, 미용실과 방앗간과 안경집이 각각 두 개, 옷집, 죽집, 족발집, 국수집 등도 눈에 띈다. 동네 가게가 다 그렇듯 규모나 인테리어는 영세하기 그지없다. 저렇게 장사해서 가게 세나 내고 살까. 가게마다 딸린 식구들이 여러 명일 텐데 식구들 생활비는 나올까. 나와 별반 다르지 않는 그들의 생활을 헤아리며 걷다 보면 측은한 마음과 함께 황지우 시인의 시구절이 떠오른다.

몸에 한 세상 떠 넣어주는 먹는 일의 거룩함이여.
이 세상 모든 찬밥에 붙은 더운 목숨이여.

상가가 끝나는 지점에서 다시 시작되는 아파트를 거쳐 20여 분을 걷다 보면 산 입구에 도착한다. 주거지와 산은 붙어 있지만 풍경은 나무 종류부터 다르다. 아파트 조경수로 심어진 철쭉꽃과 은행나무는 산 입구에서부터 도토리나무와 상수리나무로 바뀐다. 나무보다 이색적인 풍경은 학생들이다. 아파트와 주택가에서 나온 학생들은 약속이나 한 듯 산길 입구로 모여든다. 이 오르막길이 끝나는 지점인 산 정상 위에 중학교와 고등학교가 있기 때문이다. 학생들은 등하교를 위해 어쩔 수 없이 아침저녁으로 산길을 오르내려야 한다. 학생들은 날마다 등하교를 하면서, 오르기는 힘들지만 내려가기는 쉬운 인생의 진리를 체감할 것이다.

학생들이 등교시간에 맞춰 뛰다시피 산길을 올라가는 것과

는 달리 인생의 무게로부터 자유로워진 나는 느긋한 심정으로 천천히 걷는다. 나만 혼자 짐을 벗은 것 같아 조금 미안하다. 학생들은 무거운 가방을 메고, 미래에 대한 불안과 두려움도 가방 위에 얹고 힘겨운 발걸음으로 산길을 올라간다. 산길을 올라가는 시간이라야 10분 남짓 걸리지만 책가방을 지고 가는 길은 훨씬 더 길게 느껴질 것이다. 드디어 산 정상, 아니 언덕 위에 도착했다. 그곳에는 간단한 운동시설과 함께 적당한 간격으로 나무 의자가 설치되어 있다. 나는 나무의자에 가방을 내려놓고 물을 마신다. 학생들은 나를 지나쳐 학교로 들어간다. 주변에는 연한 빛을 띤 나무들 사이로 조팝나무와 꽃복숭아와 라일락이 심어져 있다. 은은하지만 분명한 숲의 향기에 취해 잠시 눈을 감으면 아래 세상에서와는 다른 소리들이 들린다. 푸드득거리는 새 날갯짓 소리, 간간이 부는 바람 소리, 개 짖는 소리 등이 왔다가 사라진다. 멀지 않은 곳에서 꿩 울음 소리도 들린다. 세상의 시끄러움이 침범할 수 없는 아름다운 소리의 세계다. 이곳을 찾는 가장 큰 이유가 바로 이 숲이 들려주는 소리를 듣기 위해서다. 눈을 감고 앉아 숲의 소리를 듣고 있을 때 학교 종소리가 들린다. 1교시가 시작되었을 것이다. 등교시간이 훨씬 지나 학교로 향하는 학생들도 있다. 이미 늦었지만 조금이라도 빨리 교문을 통과하려고 정신없이 뛴다.

산책을 꼭 등교시간에만 하는 것은 아니다. 때로는 아침밥을 먹고 집에서 커피까지 느긋하게 마신 후 책을 들고 나올 때

도 있다. 이곳에는 특이하게 독서를 할 수 있는 시설이 갖추어져 있다. 햇볕을 가려줄 수 있는 지붕 아래 나무 마루를 깔았는데 마루 위에는 책을 올려놓을 수 있는 탁자가 놓여 있다. 누가 이런 멋진 탁자를 제안했을까. 매번 올 때마다 이 탁자를 만든 사람을 생각한다. 탁자는 키 큰 남자의 신체에 맞춰 제작된 것 같다. 키 작은 내가 책을 올려놓고 보기에는 턱없이 높아 한 번도 이용하지 못했다. 대신 나는 마루 끝에 세워진 기둥에 등을 기대고 다리를 쭉 뻗고 앉아 책을 읽는다. 학교에서 들리는 종소리에 맞춰 책을 읽고 쉬기를 반복한다. 가끔씩 지나가는 사람들의 발자국 소리와 어쩌다 들리는 비행기 소리 등을 제외하면 책 읽는 내내 들리는 소리는 새소리뿐이다. 내 비록 사람으로 태어나 큰 뜻을 이루지는 못했지만 아무런 근심 걱정 없이 이곳에 앉아 책을 읽을 수 있으니 이것만으로도 행복하다. 좋아하는 책을 마음껏 읽다 목마르면 차 한 잔 마시고, 마음에 맞는 사람이 오면 반갑게 맞이하여 사람의 도리에 대해 대화하는 것. 이런 삶은 옛 선인들이 가장 누리고 싶었던 호사가 아니던가. 이런 자족감에 취해 책을 읽다 눈이 아프면 고개를 들어 숲을 본다. 연분홍 모과나무와 모감주나무 뒤로 눈부신 5월의 숲이 서 있다. 아무런 욕심 없이 바라보는 숲 위로 따사로운 햇볕과 함께 텅 빈 적요로움이 내려앉는다.

청산은 나를 보고 말없이 살라 하고

창공은 나를 보고 티 없이 살라 하네.

나옹선사의 시다. 나무는 그 자리에 서 있는 것만으로도 누군가의 기쁨이 되고 위로가 된다. 우리도 나무처럼 산다면 우리의 존재만으로도 이 세상의 기쁨이 되고 위로가 될 것이다. 내가 발을 딛고 선 자리의 척박함을 탓하는 대신 내가 그 자리에 뿌리내림으로써 비옥한 땅이 된다는 사실을 확신하는 삶의 태도. 그 태도가 바탕이 되어 우리가 살아가면서 만나는 괴로움조차도 하나의 과정으로 받아들이게 될 것이다. 마음이 흡족하여 자족한 세상. 그곳이 불국토이고 무릉도원이다. 완벽한 조건을 찾아 이동하지 않아도, 있는 그곳이 바로 불국토가 되고 무릉도원이 된다. 나무들이 그러한 것처럼. 고단했던 추억마저 그리움이 되게 하는 숲의 치유력.

시계가 12시를 향할 즈음 슬슬 배가 고파지기 시작한다. 나는 읽던 책을 가방에 넣고 산을 내려간다. 아까 학생들과 함께 올라왔던 숲길을 혼자 내려간다. 내려가면서 기원한다. 나의 언어에 숲의 향기가 담겨 있기를. 나의 생각과 행동에 숲의 여유가 스며있기를. 그리하여 나의 존재 자체만으로도 함께 살아가는 이웃들에게 위로가 되고 격려가 되기를. 숲에 서 있는 나무들처럼. 거듭거듭 기원한다.

왕열 〈신무릉도원도-동행〉

Ink-Stick and Acrylic on Canvas, 333×370cm, 2015

행복만 있고 고통이 없는 세계를 무릉도원이라고 한다. 그러나 무릉도원은 이 세상에 존재하지 않는다. 다만 소박한 사람들이 안분지족하고 살아가는 평범한 세계가 있을 뿐이다. 나 아닌 다른 사람의 고통에 귀 기울여주고 공동의 선을 향해 동행하는 사람들이 있는 세상 그곳이 바로 무릉도원이나.

왕열 〈신무릉도원도-동행〉
Ink-Stick and Acrylic on Canvas, 333×370cm, 2015

"새는 알을 깨고 나온다." 헤르만 헤세의《데미안》에 나오는 문장이다. 새로운 세계를 창조하기 위해서는 낡은 세계를 깨고 나오는 작업이 선행되어야 한다. 작가는 산수화를 화선지에만 그려야 한다는 고정관념을 뛰어넘어 옷에까지 그 영역을 확장시켰다. 자신이 하고 있는 일에 대한 끊임없는 탐구와 애정이 있어 가능한 작업이다. 심드렁해 보이는 나의 일상도 진정으로 사랑하게 되면 전혀 다른 매력을 발견할 수 있다.

사람의
향기

"아, 구수한 냄새!"

병실을 청소하러 온 아줌마가 문을 열자마자 감탄사를 터트린다. 입원한 지 일주일 정도 지나자 우리는 사소한 대화도 자주 할 정도로 친숙해졌다.

"커피 냄새예요. 설탕 넣지 않은 원두커피인데 한 잔 드릴까요?"

나는 커피를 좋아해 집에서 원두커피를 분쇄해왔다. 로스팅한 커피는 입원 직전 배달받아 신선도를 유지했다. 핸드드립 주전자와 드립퍼, 필터기까지 가져왔다. 긴긴 시간 병원에 갇혀 있다 보면 아무래도 지루할 것 같아서였다. 설령 먹지 못한다 해도 커피 향기를 맡는 것만으로도 위로가 될 것 같았다. 내가 좋아하는 것쯤 하나 있어야 지루함을 견딜 수 있지 않겠는가. 입원 기간이 어느 정도일지 몰라 생각한 아이디어였다.

"얻어먹기가 황송해서….'"

"아유, 아닙니다. 마침 커피를 많이 내렸어요."

"그럼 저는 연하게 해주세요. 진하게 마시면 심장이 쿵쾅쿵쾅 뛰고 밤에 잠이 안 오더라고요."

나는 방금 내린 커피를 뜨거운 물에 희석시켜 아줌마한테 드렸다. 그녀의 심장이 쿵쾅쿵쾅 뛰지 않을 정도로 연한 커피였다. 그러나 아줌마에게는 딱 맞는 강도였던 모양이다. 커피를 마시는 동안 연신 맛있다는 말을 되풀이했다. 커피를 마시다보니 자연스럽게 대화가 시작되었다.

"병실이 넓은데도 문 열 때 커피 냄새가 나던가요?"

"그럼요. 방마다 다 다른 냄새가 나요."

"아무래도 담배 핀 남자가 입원한 방이 냄새가 더 많이 나지요?"

"그럼요. 말도 못해요. 그렇다고 환자한테 뭐라고 할 수도 없고. 그래서 제가 에둘러서 얘기를 해요. 환기도 시킬 겸 가끔씩 창문을 열어두시면 건강에 좋다고요. 그래도 못 알아먹어요."

청소아줌마의 얘기를 듣고 있자니 작년 기억이 떠올랐다. 나는 남편에게 시어머니를 모시고 구례로 여행을 가자고 했다. 시아버지가 돌아가신 후 홀로 되신 시어머니가 안쓰러워 내 나름대로는 크게 마음을 낸 결과였다. 벚꽃 피는 봄날이었다. 나는 시어머니가 차 안에서 마음껏 벚꽃을 구경할 수 있도록 특별히 아들 옆자리에 앉게 해드리고 나는 뒷자리에 앉았다. 차가 한참 달리자 날씨가 더운 듯 시어머니가 앞 창문을 열었다. 그러

자 이상한 냄새가 확 풍겼다. 누린내 같기도 하고 썩은내 같기도 한 것이 도무지 파악하기가 힘든 냄새였다. 특히 냄새에 민감한 나에게는 견디기 힘들 정도로 고약했다. 밖에서 들어온 논밭의 거름냄새일까 생각해봤는데 그 냄새와는 조금 달랐다. 어디선가 맡아본 듯한 냄새였다. 시어머니가 창문을 닫고 나서야 알았다. 시어머니 몸에서 나는 냄새라는 것을. 시어머니가 창문을 열자 앞좌석에 앉은 시어머니의 냄새가 뒷좌석에 앉은 내게 그대로 날아온 것이다. 평소에 시댁에 가면 이상한 냄새가 난다고 생각했지만 집이 오래된 빌라 1층이라 곰팡이 냄새인 줄 알았다. 알고 보니 집에 사람의 냄새가 배어서 생겨난 냄새였다. 다만 그 냄새가 음식냄새나 빨래냄새 등과 섞여 잘 드러나지 않아서 몰랐다. 그런데 차 안이라는 밀폐된 공간에 두세 시간을 함께 있다 보니 적나라하게 맡게 된 것이다. 벚꽃이 핀 아름다운 길을 어떻게 갔는지 모를 정도로 냄새를 견디는 것은 힘들었다. 내가 괜히 큰머느리 노릇하겠다고 자청한 것을 두고두고 후회했다. 모처럼 아들내외와 함께 여행하기로 했으면 깨끗이 목욕이라도 하고 오실 것이지 그냥 오신 시어머니를 두고두고 원망했다. 그 냄새가 목욕을 해도 사라지지 않는다는 사실을 그다음 날이 되어서야 알게 됐다. 이튿날 아침에 목욕을 깨끗이 한 시어머니 몸에서 여전히 어제와 똑같은 냄새가 났기 때문이다. 그때 나는 많이 놀랐다. 나도 늙으면 저렇게 세포가 죽어가는 냄새가 날까. 생로병사에 대해 다시 한 번 생각해보게 된 여

행이었다.

"젊은 사람보다는 나이 든 사람들 냄새가 훨씬 더 심하지 않아요?"

"꼭 그런 것만은 아니에요. 젊은 사람 중에서도 유독 심하게 냄새가 나는 사람이 있어요. 젊다 보니 여자들 같은 경우에는 얼마나 자주 씻고 닦고 하겠어요. 그런데도 그 방에 들어가면 숨을 쉴 수가 없을 정도로 냄새가 고약해요. 냄새나는 사람들 특징이 자기 냄새를 못 맡는다는 거예요. 그러니까 자기들은 아무렇지도 않아요. 곁에 있는 사람이 문제지요. 오죽하면 부부가 냄새가 싫으면 함께 못 산다는 말이 나오겠어요. 청소를 하다 보면 이런저런 애로사항이 많아요."

푸념 같은 말을 끝으로 묽은 커피를 다 마신 그녀가 병실을 나갔다. 그녀가 나간 후에도 오랫동안 그녀가 한 말들이 귓가를 맴돌았다. 냄새나는 사람들은 아무렇지도 않은데 곁에 있는 사람이 힘들다는 말이 특히 잊히지가 않았다.

냄새는 어디서 오는 걸까. 내가 먹는 음식에서 온다. 각 나라 사람들에게서 나는 냄새가 다른 이유도 음식이 가장 큰 원인이다. 그게 전부일까? 음식만으로는 비슷한 음식을 먹고 사는 사람들 중에서도 서로 다른 냄새가 나는 원인을 설명할 수 없다. 냄새의 원인은 음식 외에도 그 사람이 하는 일과도 연관이 있다. 어느 물에 빌을 남그고 있느냐가 중요하다는 얘기가 바로 그것이다. 그게 전부일까? 아니다. 무엇보다 중요한 것이 그 사

람의 생각이고 마음이다. 마음이 모든 것을 결정한다. 남을 해치려는 독한 마음을 먹고 사는 사람에게는 좋은 냄새가 나지 않는다. 자비로운 마음을 가진 사람에게는 허름한 옷을 걸치고 있어도 향기로운 냄새가 난다. 결국 냄새는 그 사람이 살고 있는 혹은 지금까지 살아온 전 생애를 드러내는 증거라고 할 수 있다. 지금 나한테 나는 냄새는 어떤 냄새일까. 주변 사람들의 인상을 찌푸리게 하면서 나만 모르는 냄새일까. 아니면 커피향처럼 지나가는 사람도 끌어당기는 향기로운 냄새인가.

이수영 〈여자라서 햄 볶아요〉

장지에 채색, 120×190cm, 2009

많은 사람들이 목욕탕에서 씻고 닦는다. 샴푸를 하고 바디워시로 거품을 내어 몸
을 닦는다. 뜨거운 욕탕 안에 들어갔다 나와서 또 다시 비누질을 하여 뽀드득 소리
가 날 때까지 몸을 거듭거듭 씻고 닦는다. 그러나 몸에서 나는 냄새는 목욕만으로
는 사라지지 않는다. 생각도 목욕하듯 자주 닦아져야 한다. 씻지 않은 생각은 몸에
서 나는 냄새보다 더 고약하다.

이수영 〈여보, 머리에 향기가 묻었소〉

장지에 채색, 36×30cm, 2013

개나리꽃 아래에서였다. 젊은 부부가 길을 걷다 걸음을 멈추더니 남편이 아내 머리
에 붙은 꽃잎을 떼어준다. 그러면서 아내에게 다정한 말을 건넨다. "여보, 머리에 향
기가 묻었소." 남편 손에는 치킨 집에서 산 통닭이, 아내 손에는 대파를 담은 장바
구니가 들려 있었다. 평범한 일상에서도 향기는 언제든 맡을 수 있다. 작가는 젊은
부부에게 느낀 소소한 행복의 향기를 전해주기 위해 붓을 들었다.

일상이
귀하다

병원에서 퇴원했다. 보름 동안 집을 비운 사이 힘들었을까. 남편
이 감기에 걸려 끙끙 앓는다. 아직 내 몸도 회복되지 않았는데
집에 들어오기가 무섭게 부엌으로 향한다. 또 다시 주부의 하루
가 시작되었다. 부엌은, 라면도 제대로 끓일 줄 모르는 남편이
보름 동안 어떻게 살았는지 생생하게 증언해주는 듯하다. 설거
지통에 숟가락과 젓가락이 가득하다. 입원하기 전에 사다 둔 햇
반 한 박스가 거의 다 비어있다. 혼자 식탁에 앉아 햇반을 먹었
을 남편 모습이 눈에 선하다. 이제 내 손으로 지은 밥을 먹여야
겠다. 장을 본 지가 오래되었으니 급한 대로 집에 있는 재료로
점심밥을 한다. 잡곡을 불려 밥을 짓고 다시물을 내어 김치찌개
를 끓인다. 파래김을 굽고 양념장을 만든다. 보너스로 달걀프라
이를 해 밥 위에 올린다. 소박한 상을 차린 후 오랜만에 남편과
마주 앉아 뜨거운 밥을 함께 먹는다. 이게 사람 사는 행복이구
나. 밥을 먹는 내내 그런 생각이 저절로 든다.

점심을 먹고 커피를 한 잔 마신 후 찹쌀을 물에 불린다. 팥도 씻어서 뭉근하게 삶는다. 남편이 좋아하는 찰밥을 만들기 위해서다. 오늘 재료를 준비하면 내일이면 맛있는 찰밥을 먹을 수 있을 것이다. 대충 식사 준비는 끝냈으니 이제부터는 집안 청소다. 주부의 손길이 닿지 않은 집은 엉망이다. 창문을 열고 청소를 하고 화분에 물을 주고 부엌 정리를 하다 보니 어느새 저녁이다. 그 와중에 강의 자료를 준비하고 마감이 임박한 원고도 써서 넘긴다. 집에 오니 모든 일을 전부 내 손으로 해야 한다. 그래도 좋다. 내가 할 수 있어서 더욱 좋다.

병원에 있을 때는 모든 것이 편했다. 병원에서 전부 알아서 해주니 나는 손 하나 까딱할 필요가 없었다. 그저 주는 대로 먹고 자고 쉬면 그만이었다. 아침 먹으면 점심, 점심 먹으면 저녁을 걱정하던 집에서의 시간은 멈춰졌다. 매번 똑같은 재료만 진열된 마트에 가서 끼니마다 무슨 반찬을 할까 고민하던 번거로움도 사라졌다. 내 몸도 아파서 힘든데 식사까지 준비해야 하는 주부의 괴로움을 더 이상 겪지 않아도 되었다. 나는 병원에서 돌봐주는 대로 내 몸만 치료하면 충분했다. 병원에서 나온 식사도 훌륭했다. 어쩌면 이렇게 창조적인 식단을 짤 수 있을까. 삼시세끼 매 끼니마다 반찬이 달랐다. 식사 후에 설거지를 할 필요도 없었다. 방 청소도 목욕탕 청소도 모두 병원에서 알아서 해주었다. 그림과 천국이 따로 없었다. 그런데 며칠 지나지 않아 손 하나 까딱하지 않은 이 생활이 왠지 무의미하다는 생각이

들었다. 더불어 내가 그렇게도 귀찮게 생각했던 일상이 새록새록 그리웠다. 허름하지만 안온한 내 터전으로 빨리 돌아가고 싶었다. 그런 나 자신이 조금 당혹스러웠다. 편안한 병원이 불편하고, 편안하지 않은 집이 그리운 이유가 무엇일까. 곰곰이 생각해 보았다. 퇴원할 때쯤 그 이유를 알았다. 내 손으로 누군가를 위해 맛있는 밥을 짓고 청소를 하고 빨래를 할 수 있다는 것이야말로 최고의 행복이라는 것을. 설령 그 행위가 눈에 띄지 않는다 해도 사랑하는 사람을 위해 무엇인가를 할 수 있다는 것은 충만한 아름다움이다.

그렇다면 집에 있을 때는 왜 그 이유를 몰랐을까. 내가 태어난 목적을 정확히 몰랐기 때문이다. 우리는 인생이라는 선물을 받고 충분히 행복해보라는 의미에서 태어난 것은 아닐까. 사람으로 살아가면서 인생이 얼마나 귀하고 값진 선물인지 몸소 체험해보라는 의미에서 태어난 것은 아닐까. 혼자 가면 심심할 테니 함께할 남편도 주고 자식도 주고 친구도 주고 스승도 준 것은 아닐까. 어떤 인생이든 그 선물을 충분히 감사할 수 있는 최적화된 삶이라는 것을 모르니 불평하고 허전해한다. 그리고 나중에서야 안타깝게 시간을 낭비하며 산 것을 깨닫고 후회하지만 이미 돌이킬 수 없다. 많은 사람들의 박수를 받는 거창한 일을 하는 것만이 인생의 선물이 아니다. 하찮게 생각하는 일상도 인생의 선물이다. 그 진리를 알게 되면 내가 서 있는 곳이 꽃자리가 된다. 여러 선사들이 밥 하고 옷 만들고 농사짓는 것이 바

로 도라고 한 것이 바로 그런 의미가 아닐까.

저녁밥을 먹고 장바구니를 들고 집을 나왔다. 찰밥에 넣을 밤과 은행을 사기 위해서다. 저녁부터 비가 온다는 일기예보가 생각 나 우산도 챙겼다. 마을버스를 타고 15분쯤 가면 대형마트가 있다. 저녁밥을 먹은 후에 장보러 간 이유는 시간을 활용하기 위해서다. 밥을 먹은 직후에는 가볍게 산책을 하거나 움직여야지 바로 앉아서 작업을 할 수 없다. 무럭무럭 부풀어 오르는 허리살이 걱정되기도 하거니와 일단 소화시키는 시간이 필요하다. 이럴 때 산책 삼아 장보기를 하면 운동도 되고 반찬거리도 살 수 있어 좋다. 필요한 재료는 주로 동네 슈퍼를 이용하지만 밤과 은행은 대형마트에서 파는 것이 양도 많고 싱싱하다. 그곳에서는 매일매일 겉껍질만 거칠게 벗긴 밤을 봉지에 담아서 판다. 밤은 겉껍질을 벗기기가 힘들기 때문에 초벌로 깎아놓은 밤을 사다 속껍질만 다듬으면 고생하지 않아도 맛있는 밤밥을 할 수 있다. 바로 깎은 밤은 양잿물에 씻은 듯 흠집 하나 없이 매끈한 진공포장된 밤과는 차원이 다르다. 밤 한 봉지에 5천8백원, 은행 한 봉지에 6천8백원이다. 싸다. 이 정도 양이면 찰밥을 두 번 해도 충분하다. 나한테 5천8백원을 줄 테니 밤을 줍고 세척하고 포장해달라고 하면 과연 할 수 있을까. 게다가 겉껍질까지 벗겨주지 않은가. 은행은 더하다. 그 냄새나는 열매를 주워서 씻고 껍질을 깨서 알맹이를 꺼내야 한다. 다른 사람이 땀 흘려서 수확해 놓은 결과물을 감사한 마음으로 장바구니에 담는다. 내

친 김에 아욱도 두 단 산다. 마트를 나서는데 빗방울이 후드득 떨어진다. 나는 준비해 간 우산을 쓰고 비를 피하느라 정신없이 뛰어가는 사람들 사이를 천천히 걸어 버스정류장으로 향한다. 오늘은 참 운이 좋은 날이다. 정류장에 도착하자마자 마을버스가 들어온다. 심지어 퇴근시간인데도 빈자리까지 남아 있다. 오늘 하루는 이렇게 저문다. 내일도 오늘 같은 하루가 시작될 것이다. 그러나 인생이라는 선물을 기쁜 마음으로 펼쳐 본 오늘은 어제까지의 평범한 하루가 아니었다. 이렇게 평생 선물을 펼치고 살다 인생을 마치게 되면 무슨 말을 할까. 천상병 시인이 〈귀천〉에서 노래했듯 '아름다운 이 세상 소풍 끝내는 날' 지상에서의 여행이 아름다웠더라고 얘기할 수 있지 않을까. 날마다 좋은 날이다.

이민한 〈산 그림자-기다림〉

화선지에 수묵담채, 210×87cm, 2013

우리는 왜 태어났을까. 인생이라는 큰 선물을 받고 충분히 행복해보라는 의미에서
태어난 것은 아닐까. 사람으로 살아가면서 인생이 얼마나 귀하고 값진 선물인지 몸
소 체험해보라는 의미에서 태어난 것은 아닐까. 혼자 가면 심심할 테니 함께할 남
편도 주고 자식도 주고 친구도 주고 스승도 준 것은 아닐까. 인생이라는 긴 여행에
서 지치면 가끔씩은 물가에 앉아 물속에 비친 산 그림자를 들여다보면서 삶을 음미
하는 것. 그 안에 삶의 충만함이 있는 것은 아닐까.

이민한 〈길-겸제에 길을 묻다1〉

화선지에 수묵담채, 70 ×68cm, 2012

인생을 살아가다 길을 잃으면 선배들에게 물어보면 큰 도움이 된다. 산수화를 그리
다 막히면 겸제 정선에게, 인물화를 그리다 막히면 단원 김홍도에게, 글씨를 쓰다
막히면 추사 김정희에게 물어보면 된다. 사람의 길에 대해 물어보고 싶으면 부처님
께 물어보면 된다. 부처님은 인생의 길을 밝혀주는 최고의 선배이자 스승이다.

이미 일어난
일입니다

"무슨 김밥을 이렇게 크게 싸?"

김밥 싸는 모습을 본 남편이 묻는다. 넓은 김에 찰밥을 얼마나 많이 넣었던지 김밥이 무만 했다.

"혹시 남으면 저녁에 먹으려고."

오늘은 창원에서 특강을 하는 날이다. 오후 2시에 특강이 예정되어 있는데 1시에 마산역에 도착하면 곧바로 강의 장소로 이동해야 한다. 점심 먹을 시간이 애매하다. 보통 때 같으면 빵이나 샌드위치로 때울 수도 있지만 약을 먹어야 하기 때문에 밥을 든든히 먹어야 한다. 점심 때문에 고민하고 있을 때 남편이 삶은 계란을 가져가라고 했다. 좋은 생각인 것 같아 계란을 삶았다. 혹시 터질지 몰라 여섯 개를 삶았다. 그런데 희한하게 여섯 개가 모두 하나도 터지지 않고 곱게 삶아졌다. 속이 익었는지 확인하기 위해 하나를 먹고 나머지 다섯 개를 담았다. 조금 많다 싶었지만 그냥 다 넣었다. 계란을 삶은 후 아침밥을 차렸

다. 남편 그릇에 찰밥을 담다가 보름 때면 김에 찰밥을 싸서 먹었던 기억이 떠올랐다. 이것을 싸 가면 되겠다 싶었다. 그래서 김을 펼치고 찰밥을 수북이 퍼 담은 모습을 본 남편이 의아해서 한 말이었다. 나는 무처럼 커진 김밥을 은박지로 감싸서 가방에 넣고 조그만 반찬통에 김치도 담았다. 지방 강의를 자주 다니지만 이렇게 밥을 준비한 것은 처음이었다. 사람의 무의식적인 행동이 미래를 예견한다는 사실을 얼마 지나지 않아 확인하게 되었다.

아침밥을 먹은 후 남편차를 타고 수서역으로 향한다. 기차표는 이미 예매를 했기 때문에 느긋한 마음으로 나선다. 집에서 수서역까지는 그다지 멀지 않아 아무리 막혀도 30분이면 충분하다. 토요일에는 출근차량이 적어 더 일찍 도착할 수도 있다. 그래도 혹시 무슨 일이 일어날지 몰라 한 시간 전에 출발한다. 집을 나와 10분쯤 달렸을까. 이상하게 앞차들이 느리게 간다. 2차선에 있는 차들이야 그렇다 쳐도 1차선에서 달리는 차들까지 좀처럼 자리를 비켜주지 않는다. 엎친 데 덮친 격으로 가는 곳마다 신호등에 걸린다. 느낌이 좋지 않다. 아직 시간도 넉넉한데 괜한 걱정을 하는 걸까. 스스로를 다독이지만 불안감은 쉽게 가시지 않는다. 슬픈 예감은 틀린 적이 없다고 했던가. 수서역에 거의 다 와서 차가 더 이상 움직이지 않는다. 고개를 내밀어 앞쪽을 바라보니 50미터쯤 앞에 차 두 대가 심하게 파손되어 있다. 마음은 타들어 가는데 거의 20분을 꼼짝없이 도로에 갇혀

있게 되었다. 눈앞에 수서역이 보이는데도 뛰어갈 수도 없다. 도로가 정리되고 차가 달릴 수 있게 된 것은 기차 출발 15분 전이었다. 열차 출발시간이 10시라는 사실을 남편은 모르고 있는 것일까. 수서역 부근 도로에서 유턴을 하려면 거의 이백 여 미터를 가야 하는데 남편은 중간에서 불법 유턴도 하지 않고 착실하게 앞으로 나아간다. 이제 10분 남았다. 차에서 내리자마자 마구 달리면 아슬아슬하게 열차를 탈 수 있을 것이다. 그런데 뭐에 씌운 것일까. 유턴을 한 남편이 수서역 쪽으로 빠지는 길을 그냥 지나치고 직진을 한다. 왜 이리 가냐고 물었더니 잠깐 딴생각을 했단다. 머나먼 길을 두 번 유턴해서 수서역에 도착했을 때는 10시에서 5분이 지나 있었다. 결국 기차를 놓쳤다.

이제 어떻게 할 것인가. 누구의 잘잘못을 따질 때가 아니었다. 우선 이 사태를 해결하는 것이 중요했다. 수서에서 창원까지의 거리를 내비게이션에 찍어 보니 4시간 50분이 걸린다고 나온다. 지금 출발해도 3시에 도착한다. 게다가 지금은 토요일 오전이다. 고속도로 하행선이 막힐 것은 뻔하다. 3시에 도착하지 못할 수도 있다. 갈 것인가 말 것인가. 강의 들으러 오는 사람들에게 한 시간을 기다려 달라고 할 수 있을까. 도착할 때쯤이면 사람들은 다 가고 없을 텐데 가는 것이 무슨 소용이 있을까. 이런 생각이 잠깐 들었지만 곧바로 출발했다. 설령 강의를 하지 못하더라도 약속을 했으니 일단 가야 한다. 가서 남은 사람들에게 사과만 하고 오더라도 가야 한다. 시내 구간을 빠져 나와 경

부고속도로에 진입하자 역시 막힌다. 중부내륙고속도로에 들어서기까지 차는 가다 서다를 반복한다. 내비게이션에 찍힌 도착예정시간은 점점 더 길어진다. 도서관 담당자에게 문자를 보낸다. 사정을 얘기하고 3시쯤 강의를 할 수 있는지 물어보자 곧바로 전화가 왔다. 이미 공지된 사항이라 한 시간을 늦출 수는 없고 30분 정도는 어떻게 해보겠다고 한다. 전화를 끊고 나서 남편에게 주문을 했다. 다른 사람에게 피해를 주지 않는 범위 내에서 범칙금을 내더라도 빨리 가자고 했다. 중간에 휴게소 화장실에 들른 것을 제외하고는 한 번도 쉬지 않고 계속 달렸다. 얼마나 빨리 달렸던지 약속 시간보다 10분 늦은 2시 40분에 도서관에 도착했다. 9시에 집에서 나왔으니 5시간 40분을 달려온 셈이다.

　그 시간 동안 많은 생각들이 오고 갔다. 살다보면 불가항력적인 일이 발생한다. 내가 원하든 원하지 않든 그런 일들은 일어나게 되어 있다. 내 탓도 아닌데 일의 결과는 고스란히 내가 책임져야 한다. 불합리하고 억울하다. 이런 황당한 경우를 당할 때 나는 두 가지 태도를 선택할 수 있다. 누군가를 향해 마구 화를 내거나 이미 발생한 일을 순순히 인정하고 받아들이는 태도 중의 하나다. 다행히 나는 두 번째 태도를 선택했다. 내 힘으로는 도저히 어쩔 수 없는 일을 당해 화를 내거나 조바심을 친다 해서 일이 해결되지 않는다. 최선의 선택을 하는 것이 중요하다. 설령 도서관에 늦게 도착해서 욕을 먹더라도 담담히 받아들

여야 한다. 의도하지는 않았지만 나 때문에 발생한 일이기 때문이다. 이미 발생한 일에 대해서는 어떤 감정도 개입시키지 말고 그냥 하면 된다. 오직 할 뿐이다. 다음부터 수서역에 갈 때는 지하철을 이용해야겠다. 상황을 받아들이자 마음이 편안하다. 그러고 나자 김밥과 계란이 생각났다. 어떻게 이런 상황을 예견이라도 한 듯 점심을 준비했을까. 살다 보면 도저히 말로는 설명할 수 없는 일들이 있다. 신기할 뿐이다.

강의 장소에 들어가 보니 다행스럽게도 사람들이 나를 기다리고 있었다. 내가 그다지 유명한 사람도 아니고 대단한 사람도 아닌데 기다리고 있다. 감동이다. 늦어서 죄송하다는 사과와 함께 감사하다는 인사말로 강의를 시작한다. 오늘 강의는 내 생에 결코 잊을 수 없는 명강의가 될 것이다.

이형우 〈그래! 다시 당당하게 서 보는 거야!〉

천 위에 아크릴, 72.7×60.6cm, 2013

닭 울음소리는 첫 새벽을 알리는 신호다. 새벽은 희망의 시작이며 새로움에 대한 도전이다. 도전은 만만치 않은 일을 해보겠다는 의지의 표현이다. 어떤 일을 할 때 순조롭게 풀리는 경우는 드물다. 사소한 문제가 생기거나 커다란 장벽에 부딪쳐 주저앉고 싶을 때가 더 많다. 그럴 때 한 걸음 물러나 문제를 바라보면 해답이 보일 수가 있다. 감정을 개입시키지 말고 오직 그 일에만 집중하는 자세가 중요하다.

이형우, 〈속도 모르고 좋아하긴〉
천 위에 아크릴, 72.7×60.6cm, 2013

일보다 사람 때문에 힘들 때가 더 많다. 사람 때문에 상처 받고 사람 때문에 무너진다. 인생이라는 긴 시간을 살아가면서 끊임없이 이어가야 하는 사람과의 관계. 그 관계 속에서 사람 때문에 상처받지 않고 살아가려면 관계 자체를 객관화시킬 필요가 있다. 감정을 개입시키지 않고 사람과 일을 분리했을 때만이 힘든 상황에서 벗어날 수가 있다. 그래야 비로소 웃을 수 있다.

소나무가

사는 집

북한산 금선사에 다녀왔다. 특강을 하기 위해서였다. 두 번째 찾은 길이라 지난번처럼 힘들다는 생각은 들지 않았다. 오히려 주변 경관을 둘러볼 수 있는 여유로움까지 생겼다. 한 달 전에 왔을 때는 놀람 그 자체였다. 서울 시내에 있는 도심 사찰이 어쩌면 이렇게 시골스러울 수 있을까. 믿기지가 않았다. 요즘은 아무리 깊은 산속 오지에 있는 절이라도 찾아가기가 어렵지 않다. 차가 일주문 앞까지 들어갈 수 있게 길이 잘 닦여 있기 때문이다. 하물며 금선사는 구기동 주택가 바로 위에 있는 절이다. 당연히 접근성이 뛰어나리라 예상했다. 예상은 보기 좋게 빗나갔다. 주차장은 산자락 끝에 있는 절 입구에 있을 뿐 차는 더 이상 올라갈 수 없었다. 자동차길 자체가 없었다. 나머지 길은 오로지 걸어가야 했다. 게다가 올라가는 길도 가파르고 경사가 심했다. 비탈길에 깔아놓은 돌 높이도 들쑥날쑥했다. 원래부터 그 자리에 돌이 있었던 것일까. 분명히 사람의 손으로 닦은 길인데 전

혀 다듬지 않은 듯 돌들이 울퉁불퉁했다. 조심하지 않으면 돌부리에 걸려 넘어지기 십상이다. 형편이 얼마나 어려우면 이렇게 방치했을까. 신도를 배려하는 마음이 전혀 느껴지지 않은 절이다. 길도 닦을 수 없을 정도로 가난한 절에서 다달이 외부강사를 초청해 특강을 하다니. 주지스님은 어떤 분일까. 처음 금선사에 갔을 때 그런 생각으로 가득 차 있었다.

그런데 참 이상했다. 자동차가 없던 시절에 절을 찾는 사람 마음이 이러했을까. 아주 심하게 몸을 고달프게 하는 절인데도 마음은 편안했다. 그 편안함의 정체는 일주문을 지나고 범종각을 지난 후 알게 되었다. 주지스님을 만나기 위해 절 마당을 지나 계단을 오르는데 우람한 소나무가 눈에 들어왔다. 족히 몇 백 년은 되었을까. 용트림하듯 하늘을 향한 소나무에 반해 나도 모르게 나무의자에 앉았다. 한 뿌리에서 나와 중간에서 둘로 갈라지고 휘어진 소나무가 마치 뱀과 거북이 암수 한 몸이 되어 서로의 몸을 칭칭 감은 현무 같았다. 수백 년의 세월을 베어지지 않고 용케도 살아남았구나. 측은함과 경이로움이 동시에 느껴졌다. 건물을 지을 때 목수들이 가장 꺼려하는 것이 건물 가까이에 있는 나무다. 나무뿌리가 뻗어나가면서 건물에 균열을 일으킬 수 있기 때문이다. 나무 곁에 세운 건물은 성장을 멈추지 않는 뿌리 때문에 자칫 기단석이 솟구치거나 마루가 들릴 수 있어 붕괴 위험이 우려된다. 이름 있는 사찰의 전각을 짓는 목수라면 오랜 경륜을 갖추었을 것이다. 나무뿌리의 위험을 모를

리 없는 목수가 굳이 소나무를 살려 두었다. 주지스님의 고집이고 의지였을 것이다. 그러고 보니 소나무가 절묘하게 건물과 어우러져 있다. 마치 한 몸처럼 서로의 자리를 조금씩 양보하며 옆 자리를 내주었다. 그 이유가 궁금해 고개를 들어보니 옆 건물 처마가 특이하다. 주지스님은 소나무 가지를 자르는 대신 건물 처마를 한 단 낮추었다고 한다. 그 덕분에 소나무는 수백 년 동안 하늘에 가 닿고자 했던 염원을 앞으로도 계속 간직할 수 있게 되었다. 이백 년이 넘는 시간을 한자리를 지켜온 소나무이니만큼 하늘을 향한 가지 끝에 신령스러움마저 깃들어 있다. 북한산국립공원 소장님의 얘기를 들어보니 북한산 소나무는 오랜 세월 바위틈에서 자라면서 자생력을 갖추었기 때문에 재선충 같은 병충해에도 끄떡없다고 한다. 그런 나무도 인간의 욕심과 무지에 의해 싹둑싹둑 잘려 나가는 것이 오늘의 현실이다. 그런 위태로운 현실에서 살아남았으니 내가 나무를 보고 측은함과 경이로움을 동시에 느낀 이유가 바로 이 때문이다.

놀라움은 여기서 끝나지 않았다. 나무의자에서 일어나 계곡을 따라 심검당으로 오르는데 특이한 나무가 눈에 들어온다. 나무가 건물 2층 난간을 뚫고 지붕까지 뚫었다. 그런데 이상하다. 나무도 건물도 전혀 손상된 흔적이 보이지 않는다. 가까이 다가가 보니 건물 마루를 나무에 맞춰 짜 넣었다. 마루를 깔면서 마루판을 미리 나무 둘레만큼 둥글게 판 다음 나무에 끼워 맞춘 것이다. 지붕도 마찬가지다. 처마를 내면서 서까래가 나무에 가

닿지 않을 만큼 짧게 잡고 나머지 부분은 물받이 홈통을 달았다. 나무도 살리고 건물도 불편하지 않게 짓고자 한 지혜의 결과다. 이뿐만이 아니다. 심검당 앞 벽면에는 살아 있는 소나무가 기둥처럼 서 있다. 이렇게 나무를 살리면서 건물을 짓기 위해서는 예산과 공력이 훨씬 더 많이 들었을 것이다. 그 수고로움을 마다하지 않은 주지스님의 세계관이 놀랍다. 심검당뿐만 아니라 계곡을 따라 알맞은 크기로 들어선 전각들에는 자연을 훼손하지 않고 최대한 산세에 맞추려는 주지스님의 의지가 반영되어 있다. 실용성만을 따지는 사람의 시각에서 보면 이런 건물 배치법은 예산낭비로 보일지도 모른다. 그 덕분에 금선사는 산을 호령하는 절이 아니라 산의 품에 안겨 있는 절이 되었다. 절이 주인이 아니라 나무와 바위가 주인인 절이 되었다.

우리나라 건축은 자연미를 최대한 살리는 것이 장점이다. 휘어진 나무를 반듯하게 치목하지 않고 휘어진 모습 그대로 서까래나 기둥으로 쓰는 것은 다반사이다. 안성 청룡사 대웅전의 측면과 후면 기둥이 대표적이다. 화엄사 구층암의 요사채 기둥은 모과나무를 다듬지 않고 그대로 쓴 것으로 유명하다. 삼척 죽서루는 누각을 지으면서 바닥의 바위 모양에 따라 기둥의 길이를 다르게 했다. 경주 남산의 용장사지 삼층석탑은 벼랑 위의 바위를 1층 기단부로 삼아 탑을 쌓음으로써 산 전체를 탑이 되게 했다. 밀어버리고 깎아버리는 깃이 능사가 아니라 자연을 우리의 삶 속에 끌어들이는 것. 그것이 우리 건축의 아름다움이고 묘미

다. 그 아름다운 전통의 계승을 금선사에서 다시 확인했다. 더구나 금선사 심검당은 이미 잘라낸 목재를 사용한 다른 건축과 달리 살아 있는 나무를 건물에 끌어들인 것이 아닌가. 그래서 금선사에서는 집과 나무가 한 몸이다. 나무는 나무대로 건물은 건물대로 서로의 자리를 밀어내지 않으면서 공존하는 세계가 펼쳐져있다. 수천 년 세월이 지나면서 자연스럽게 생성된 나무와 계곡의 흐름을 건축 안에 받아들이는 것. 그것이 금선사 건축의 미학이었다. 그래서 주차장을 절 입구에 만들어놓고 굳이 가파른 산길을 걸어오게 했다. 신도를 배려하지 않아서가 아니라 자연 그대로를 지키고 싶어서 돌길로 남겨둔 것이다. 생명에 대한 존중은 꼭 경전에서만 읽을 수 있는 것이 아니다. 건물 한 동, 나무 한 그루, 돌멩이 하나에서도 읽고 실천할 수 있다.

맥범닝 〈송음松陰〉

종이에 먹, 70×111cm, 2015

짧은 세월을 살면서 정갈하게 쓰다 가면 좋겠다. 우리 아이들도 오래된 소나무 아
래 거니는 즐거움을 누려야 되지 않겠는가.

백범영 〈상월賞月〉

종이에 먹, 70×111cm, 2015

마음속에 큰 소나무가 자라고 둥근 달이 뜨는 사람은 결코 가난하지 않을 것이다.

통유리와
녹색커튼

오늘이 인천 송도에서의 마지막 강의다. 5주 동안 인천 연수구에 있는 해돋이도서관에서 불교미술에 대해 강의를 했다. 그런데 다섯 번을 왔으면서도 강의하느라 바빠 한 번도 정원을 산책하지 못했다. 드디어 오늘 그 다섯 번째 강의를 마치는 날이다. 언제 다시 이곳에 올 수 있다는 기약도 없으니 그 멋진 정원을 꼭 걸어봐야겠다. 걷다 시원한 그늘이 나오면 벤치에 앉아 산들거리는 바람을 맞으며 책을 읽어야겠다. 1시에 강의가 끝나면 점심 먹으러 가기에 바쁠 것이다. 강의 전에 걷는 게 좋겠다.

그런 생각으로 집에서 조금 일찍 나왔다. 마음이 다급했던 것일까. 빨라도 너무 빨리 왔다. 강의 시간은 11시인데 9시 반에 도착했다. 가방 속에 책을 넣어 왔으니 잠깐 산책하다 책을 보면 금방 시간이 갈 것이다. 드디어 오늘 벼르고 별렀던 공원 산책을 할 수 있게 되었다. 그동안 강의실이 있는 도서관 2층 베란다에서 공원을 내려다 볼 때마다 울창한 나무 사이로 여유롭게

걷는 사람들이 무척 부러웠다. 짙푸른 나무 위로 거침없이 쏟아지는 6월의 태양과, 강렬한 햇살이 닿지 못한 어두운 그늘이 대비를 이루면서 공원의 여름은 더욱 싱싱해 보였다. 도서관에서 책을 빌려 공원에서 읽는 즐거움을 맛보게 하기 위해서였을까. 송도는 신도시를 만들면서 공원 옆에 도서관을 지었다. 머리에는 지식을, 몸에는 휴식을 얻을 수 있는 멋진 공간이다. 공원에 심은 나무들이 얼마나 울창하던지 송도가 매립지 위에 인공으로 세운 도시라는 느낌이 전혀 들지 않았다. 다만 공원 너머에 세워진 고층 빌딩들만이 이곳이 신도시임을 상기시켜주었다. 만약 나무들이 아니었다면 이 도시는 얼마나 삭막했을까.

언젠가부터 우리나라에서는 '커튼 월(curtain wall)' 공법으로 건물을 짓는 것이 유행하기 시작했다. '커튼 월'은 유리, 금속판 등의 외장재로 건물 외벽을 커튼처럼 덮는 공법이다. 건축 용어로는 '비내력 칸막이벽'인데 속칭 통유리로 부른다. 통유리로 지은 건물은 이음새가 보이지 않아 외관상 깔끔해 보이고 이국적인 느낌이 나는 것이 특징이다. 건물의 위용을 드러내기에 최고의 공법이라는 뜻이다. 서울시청 신청사를 비롯해 용산구청사, 금천구청사, 경기도 성남시청사 등 관공서에서 통유리를 선호하게 된 것도 바로 이 때문이다. 그러나 통유리 건물은 화려한 외관과는 다르게 그 부작용이 심하다. 여름엔 덥고 겨울엔 추워 열손실이 많기 때문이다. 통유리 건물은 예외 없이 에너지 저효율 건물로 악명이 자자하다. 유리벽이 햇빛을 반사해 주변에 피

해를 주는 '광光공해'도 심각하다. 통유리 건물 앞을 지날 때 햇볕이 반사되어 눈이 찌를 듯 아팠던 기억을 누구나 한 번쯤은 겪었을 것이다. 눈 찔림 현상은 단지 그 앞을 지나간다는 이유만으로 막무가내로 당해야 하는 폭력이나 다름없다. 또한 유리로 된 건물이니만큼 속이 훤히 들여다보여 사생활 침해도 심각한 수준이다. 이런 부작용을 노출하면서 무분별한 커튼 월 시공에 대한 비판이 여러 차례 제기되고 있지만 지금도 여전히 통유리 건물은 늘어만 간다.

송도에 세워진 건물들도 예외는 아니다. 송도국제도시라는 명성에 걸맞게 도시가 계획된 만큼 커튼 월 공법으로 세워진 건물들이 곳곳에 들어서 있다. 이런 건물들 사이를 걷다 보면 내가 '피로사회'에서 살고 있다는 말을 실감하게 된다. 위력적인 빛의 반사에 지쳐 있을 때 공원의 푸른 나무를 만나는 반가움은 이루 말할 수 없을 정도다. 세상에는 통유리커튼만 있는 것이 아니라 녹색커튼도 있다고 말하는 듯하다. 그동안 공원을 산책하고 싶은 마음이 간절했던 바탕에는 이런 사연이 들어 있었다.

드디어 도서관 옆 공원에 들어왔다. 도서관 건물을 지나 조금 걷다 보니 장미의 정원이 시작된다. 누가 이렇게 가꾸었을까. 장미는 노란색, 주황색, 분홍색, 빨간색, 흰색 등 지상에서 만들 수 있는 온갖 색이 뒤섞여 절정으로 치닫고 있다. 이미 절정을 넘기고 바닥에 떨어진 장미도 더러 보인다. 장미 주변에는 흰색 찔레를 심었다. 찔레는 장미보다 키가 훨씬 커 마치 찔레꽃으로

담장을 만든 것 같다. 찔레는 꽃봉오리가 끝에 피는 장미와 달리 허리에 띠를 두른 듯 나무중간에 꽃이 달렸다. '하얀 꽃 찔레꽃, 순박한 꽃 찔레꽃, 별처럼 슬픈 찔레꽃, 달처럼 서러운 찔레꽃.' 장사익은 찔레꽃 향기가 너무 슬퍼 목 놓아 울었다고 하는데 나는 꽃 옆에 있는 것만으로도 행복해 마냥 웃는다. 꽃밭 사이를 거니는 동안 시큼한 장미꽃 내음과 찔레꽃 향이 바람에 실려 왔다가 사라진다. 나는 이 순간 더 이상 바랄 것이 없을 정도로 충만하다. 통유리커튼 앞을 거닐었다면 결코 누릴 수 없는 충만함이다. 꽃에 취해 한 시간쯤 걸었을까. 다리가 퍽퍽해 벤치를 찾아 두리번거리는데 저 멀리 느티나무 아래 넓은 평상이 보인다. 서늘한 그늘 아래 앉아 잠시 쉬고 싶다는 생각이 드는 딱 그 지점에 있다.

평상에 앉아 신록의 황홀함에 취해 있자니 우리가 과거에 비해 참 잘 살게 되었다는 생각이 절로 든다. 비단 송도에서만 느낀 생각이 아니다. 여러 도시에 강의를 하러 다니다 보면 서울이고 지방이고 할 것 없이 주민들을 위한 편의시설이 잘 갖추어져 있는 것을 보고 놀랄 때가 많다. 특히 곳곳에 세워진 멋진 도서관과 잘 다듬어놓은 공원을 만날 때면 더욱 그렇다. 우리 어머니 세대만 하더라도 세 끼 밥 해결하는 것이 최고의 화두였는데 우리 세대는 장미가 흐드러지게 핀 공원에 앉아 망중한을 즐길 수 있게 되었다. 어머니 세대 사람들은 나보다 더 게을렀을까. 나는 그분들보다 더 부지런해서 잘 살게 되었을까. 장미를

심는 데 아무런 힘도 보태지 않은 내가 장미를 심느라 땅을 파고 호미질을 한 선배를 대신해 마음껏 호사를 누리고 있다. 호사스러움이 과분하다 보니 내가 이런 행복을 누릴 자격이 있을까, 잠시 아득해진다. 나는 이렇게 많이 받았는데 내 자식들이 살아갈 세상에는 무엇을 남겨줄 수 있을지 고민해본다. 부디 내가 남겨줄 그 무엇이 통유리처럼 다른 사람 눈을 찌르는 불편한 것이 아니기를. 그 누군가가 쉬고 싶을 때 편안하게 마음을 내려놓고 쉴 수 있는 장미 정원 같은 공간이기를. 녹색커튼이 드리워진 공원 벤치에 앉아 감사한 마음으로 장미를 바라본다.

강행복 〈명상冥想의 나무-12〉

Woodcut, 76×56cm, 2009

온 세상이 불타오르고 있다. 탐진치로 불타오르고 있다. 생로병사에 대한 근심 걱
정과 고통으로 불타오르고 있다. 내 마음속에는 어떤 불길이 타오르고 있을까. 장
미꽃처럼 아름다운 꽃을 피우기 위한 생명의 불길이 타오르고 있을까. 아니면 나의
성공과 부를 과시하여 상대방의 눈을 찌르기 위한 불길이 타오르고 있을까.

강행복 〈명상冥想 2〉

Woodcut, 56×76cm, 2006

나무숲을 거닐며 생각한다. 나는 이 숲에서 많은 것을 받았는데 내 자식들에게는 무얼 남겨줄 수 있을까. 서 있는 자체만으로 누군가에게 위로가 되는 나무들처럼 나 또한 누군가에게 도움이 되어야 하지 않을까. 나무는 사람을, 사람은 나무를, 생명은 또 다른 생명을 살리며 살아가는 방법은 무엇일까. 나무숲을 거닐면서 거듭 생각한다.

두려움을 느끼는

이 마음은 무엇인가

장마철이다. 비가 내린다. 비는 조용히 내릴 때도 있고, 사정없이 쏟아질 때도 있다. 어떻게 내리든 상관없다. 오랜 가뭄 끝에 내리는 비라 그저 반갑기만 하다. 무조건 많이 내려 메마른 땅을 적셔주기만 하면 된다. 물론 비가 좋은 것은 집에 있을 때의 일일 뿐이다. 집을 나와서까지 좋은 것은 아니다. 빗길을 걸어가려면 우산을 들어야 하고 옷과 신발이 젖는 것을 감수해야 하니 귀찮고 성가신 일이다. 무거운 가방이라도 들고 있다면 더욱 난감한 상황이 벌어진다. 빗길에 운전을 해야 하는 위험성도 만만치 않다.

거창에 특강하러 간 날에도 새벽부터 비가 내렸다. 강의 시간은 오후 4시였지만 도로가 막힐 것을 예상하고 조금 일찍 출발했다. 나는 운전면허증이 없어 남편이 차를 운전했다. 출발은 순조로웠다. 강의가 끝나면 여름휴가를 대신해 거창의 불상을 보고 올 계획이었다. 아이들을 다 키워놓고 둘만 남으니 기동력

이 있어서 좋다. 누구 한 사람이 먼저 '가자!'라고 말하면 그 말이 떨어지기가 무섭게 바로 떠날 수가 있다. 이번 주는 시간 여유도 있어 후배가 사는 안동에 들러 전탑을 볼 예정이었다. 장마철이라 비는 계속 내리지만 이 정도 양이면 더위까지 식혀줘서 오히려 더 좋을 것 같았다. 날씨까지 도와준 것을 보면 이번 여행이 최고의 휴가가 될 것 같다.

출발할 때의 기분은 설렘으로 들떠 있었다. 그런데 집을 출발해 신갈에서 고속도로에 진입하자 하늘이 심상치가 않았다. 빗줄기가 점점 굵어지더니 안성에서부터는 억수같이 쏟아졌다. 하늘에 거대한 싱크홀이 발생해 그곳에서 지상으로 물이 쏟아지는 것 같았다. 와이퍼를 최대한 빨리 움직여도 앞이 안 보일 지경이었다. 도로는 삽시간에 물바다로 변했다. 비의 양이 워낙 많다 보니 미처 배수가 되지 못하고 도로에 고여 출렁거렸다. 차들이 도로 위를 달리는 것이 아니라 물 위를 둥둥 떠다니는 것 같았다. 모든 차들이 시속 60km를 넘지 않을 정도로 힘겹게 앞으로 나아갔다. 다행히 차마다 모두 비상등을 켜서 앞차와의 거리를 가늠할 수 있었다. 제시간 안에 무사히 강의 장소에 도착할 수 있을까. 무슨 사고는 나지 않겠지? 조금씩 염려가 되었다. 두려움 때문인지 나도 모르게 '나무아미타불' 소리가 저절로 나왔다.

그런데 천안쯤 도착했을까. 갑자기 앞유리에 물폭탄이 터졌다. 사고가 났음을 직감했다. 우리 차가 2차선을 달리고 있었는

데 1차선과 3차선에 달리던 차들이 동시에 속도를 내면서 앞으로 나갔다. 그런데 하필이면 그곳에 물이 고여 있어 양쪽 차들이 일으킨 물벼락이 우리 차에 튕긴 것이다. 그냥 튕기는 수준이 아니었다. 양쪽 차가 작당해서 우리 차를 물구덩이에 밀어넣은 듯싶었다. 그렇지 않아도 앞이 안 보일 정도로 비가 쏟아져 앞차들이 켠 비상등에 의지해서 나아가고 있었는데 물벼락을 맞자 방향 감각을 잃었다. 이렇게 죽는구나. 순간적으로 두려움이 강하게 밀려왔다. 다행히 남편이 당황하지 않고 방향을 틀지 않아 위기에서 벗어날 수 있었다. 만약 그 순간에 급브레이크라도 밟았더라면 자칫 대형사고로 이어졌을 뻔했다.

그때부터 마음이 두근거리기 시작했다. 한 번 놀란 가슴은 좀처럼 진정되지 않았고 두려움 또한 쉽게 잦아들지 않았다. 이럴 때일수록 침착해야 한다. 스스로에게 계속 암시를 주었다. 내가 불안해하면 운전하는 사람도 흔들릴 것 같아 태연한 척했다. 누구든지 두려움을 느낄 수 있다. 그러나 두려움에 끌려가서는 안 된다. 그러다 생각했다. 두려워하는 이 마음은 무엇인가. 이 마음은 무엇이고 어디서 오는가. 그렇게 생각해도 두려움은 쉽게 사라지지 않았다. 그나마 평소에 '알아차리기' 연습을 한 덕분에 이렇게라도 나 자신의 마음을 살필 수 있어 다행이었다. 그 이후에도 비슷한 상황이 서너 번 더 있었다. 경부고속도를 빠져나와 무주 방향으로 진입할 때까지 거의 40여 분의 시간을 두려움과 공포 속에서 떨어야 했다. 남편도 나와 비슷한 느낌이

었던 모양이다. 그나마 이런 두려움을 느낄 때 남편이 곁에 있어 큰 위안이 되어서 다행이었다. 우리는 서로에게 전우애를 느끼며 누가 먼저랄 것도 없이 감사했다. 빗줄기가 조금 가늘어질 즈음 남편이 한마디 했다.

"당신이 이곳저곳 다니는 것이 남들 눈에는 멋져 보일지 모르지만 강의를 위해 목숨 걸고 가야 하는 이 일이야말로 극한직업이야."

그러고 보니 내 마음 속에도 이런 처량한 생각이 있었던 것 같다. 내가 얼마나 벌겠다고 목숨의 위험까지 느끼면서 강의를 다닐까. 이 일이 그만큼 가치 있는 일일까. 앞으로는 지방 강의를 다니는 일을 그만둬야 할 것 같다. 그런 생각을 하다가 문득 웃음이 나왔다. 어떤 일이 발생하는 것은 내가 선택할 수 없다. 대신 그 일을 대하는 나의 태도는 선택할 수 있지 않겠는가. 종범 스님의 설법집 《오직 한 생각》에는 셈법 인생에 대해 적혀 있다. 인생은 뺄셈인생, 덧셈인생, 나눗셈인생, 곱셈인생으로 나눌 수 있다고 한다. 그 중에서 덧셈인생에 대한 설명이 매우 인상적이었다. 덧셈인생은 하나를 잃어도 '아, 나는 이것을 통해서 다른 하나를 얻었다' 하고 좋게 생각하는 것이다. '이것을 하나 주고서 내 인생에 더 깊은 경험을 얻었다' 하고 항상 덧셈으로 생각하는 것이다.

"어떤 불안한 일이 있어도 '이것은 나에게 좋은 일이다. 이런 기회가 없었으면 이런 경험을 못했을 텐데, 이 기회에 경험하게

돼서 내 인생에 도움이 될 것이다.' 이렇게 생각하는 것이 덧셈 인생입니다."

놀라긴 했지만 지방 강의를 가게 되어 이런 깨달음도 얻게 되었다. 이번 기회에 내 마음도 점검해볼 수 있었으니 이런 경험이 내 인생에 도움이 될 것이다. 무주 쪽으로 들어서자 거짓말처럼 비가 멈췄다. 아까 겪었던 빗속의 시간이 믿기지 않을 만큼 맑았고 도로는 뽀송뽀송했다. 금산을 지나고 함양을 거쳐 거창에 도착했을 때는 하늘에서 쨍하는 소리가 들릴 만큼 화창했다. 날씨에 따라 마음도 밝아졌다. 언제 그랬냐는 듯 두려움도 사라지고 생명의 위험을 느낄 정도로 절박했던 시간도 다 지나갔다. 그렇다면 아까의 두려움은 어디로 갔을까. 일체유위법一切有爲法이 여몽환포영如夢幻泡影이고 여로역여전如露亦如電이었다. 현상계의 모든 생멸법이 꿈 같고 환상 같고 물거품 같고 그림자 같으며 이슬 같았다.《금강경》사구게가 나의 것이 되었다. 애초부터 두려움은 없었다. 두렵다고 느낀 나의 마음이 있었을 뿐이다. 짧지만 강렬한 깨달음이었다.

거창 강의를 마치고 안동에서 하룻밤을 묵은 후 다시 돌아오는 길에도 역시 옥산에서 망향까지 비가 내렸다. 그러나 이번에는 그다지 무섭지 않았다. 두려움이 실체가 있는 것이 아니라 내 마음의 작용이라는 사실을 알았기 때문이다. 좋은 여행이었다. 인생 자체가 좋은 여행이다.

안도 히로시게(安藤広重)《동해도 53차東海道 五十三次》중 〈쇼노(庄野)〉
21.9×34.6cm, 1833, 일본 도쿄국립박물관

비가 내린다. 천지를 뒤흔들 정도로 주룩주룩 내린다. 쏟아지는 빗줄기는 나무를
흔들고 땅을 뒤집을 만큼 인정사정없다. 그 빗속에도 우리는 길을 떠나야 한다. 폭
우가 쏟아진다 하여 되돌아갈 수도 없다. 그러니 기왕에 가야 할 길이라면 두려움
없이 갈 일이다. 삼백예순 날 계속 내릴 것 같은 비도 언젠가는 멈출 것이다. 아니
멈추지 않아도 상관없다. 비가 오든 해가 뜨든 날마다 좋은 날이기 때문이다.

안도 히로시게(安藤広重)《명소 에도 100경 名所江戸百景》중
〈아타케 대교 大橋의 소나기〉

34×22.5cm, 1857, 일본 야마타네미술관

비가 온다 하여 불행한 것도 아니고 해가 뜬다 하여 행복한 것도 아니다. 다만 불행
하다고 느끼고 행복하다고 느끼는 그 마음이 있을 뿐이다. 그 마음은 무엇인가.

뚜렷이 분명히

차근차근 끊임없이

우산의
추억

'아직도 이런 풍경이 남아 있다니….'

강의를 하러 목포에 갔다. 목포대학교 평생교육원 요청이라 강의 장소가 목포인 줄 알았는데 무안이었다. 목포와 무안은 붙어 있는 도시였다. 목포든 무안이든 낯설기는 마찬가지여서 두 도시의 차이점을 생각하지 못하고 갔다. 지방 강의를 자주 다니는 만큼 아무리 낯선 장소라도 찾아가는 것은 어렵지 않다. 그런데 부르는 측에서는 그게 아닌가보다. 기차를 타고 간다고 했더니 친절하게도 목포역까지 마중을 나오겠다고 했다. 나는 거절하지 않았다. 대우를 받고 싶어서가 아니었다. 택시를 타고 강의 장소까지 혼자 갈 수도 있지만 역에서 누군가 나를 기다려주면 왠지 그 도시가 푸근해지면서 낯설음이 사라지기 때문이다.

이번에는 여성 두 명이 나왔다. 한 사람은 내 또래였고 한 사람은 조금 어려 보였다. 같은 여자라는 동질감 때문이었을까. 뒷좌석에 앉아 창밖을 구경하는데 그 어느 때보다도 마음이 편안

하다. 편안함의 근원은 꼭 동질감 때문만은 아니었다. 풍경에서 오는 느낌이 훨씬 컸다. 차창 밖으로 보이는 풍경을 보고 있자니 마치 타임머신을 타고 70년대로 공간이동을 한 것 같았다. 도로변에 들어선 상가들은 거의가 단층이거나 2층 건물이었다. 간혹 고층 건물도 있었으나 지나가는 사람을 위협할 정도로 높지는 않았다. 고압적이거나 과시하는 듯한 건물은 보이지 않았다. 낮은 언덕을 끼고 작은 집들이 다닥다닥 붙어있는 모습도 보였다. 저곳에 살던 사람들은 지금 어디에서 무엇을 하고 있을까. 문득 궁금해졌다.

나는 결혼하고 지금까지 줄곧 아파트에서 살았다. 그것도 항상 10층이 넘는 고층에서만 살았다. 28년을 허공 위에서 잠을 잤으니 땅이 그리울 때도 된 것 같다. 그동안 아파트에 살았던 이유는 무엇보다도 편리했기 때문이다. 주택은 스스로 관리를 해야 하고 고장 나면 수리도 해야 한다. 손재주 없는 사람에게는 불편하고 거추장스러운 공간이다. 그런 이유로 기피했던 주택을 요즘 자주 생각한다. 통영의 동피랑마을, 부산의 감천마을 같은 오래된 주택을 검색하는 횟수가 늘어나는 것만 봐도 알 수 있다. 편리하고 깨끗한 아파트 대신 불편하고 낡은 주택이 자꾸 눈에 들어온다. 주택에는 아파트처럼 규격화된 틀이 담아내지 못한 사람 사는 이야기가 있을 것 같다. 비뚤배뚤한 골목길을 따라 가다 보면 집집마다 가족들이 둘러앉아 도란도란 이야기를 나누고 있을 것 같고, 그 골목에서 시간 가는 줄 모르고 놀

고 있으면 저녁밥 먹으라고 부르시는 어머니의 목소리가 들려올 것만 같다. 이제는 뿔뿔이 흩어져 명절 때가 되어도 만나기 힘든 가족들을 볼 수 있을 것 같고, 기억조차 가물가물한 친구들도 부를 수 있을 것 같다. 어쩌면 이런 상상은 어린 시절에 내가 살았던 골목길에 대한 추억 때문인지도 모른다. 이제는 다시 볼 수 없는 어머니에 대한 그리움 때문이고, 돌아갈 수 없는 과거에 대한 향수 때문일 것이다. 차창 밖으로 낡은 주택이 이어지는 동안 정체를 알 수 없는 애틋한 감정도 이어졌다. 지금은 그때보다 훨씬 더 풍요롭게 사는데 그때가 지금보다 더 행복하게 느껴지는 것은 왜일까.

한참을 달려 강의 장소에 도착했다. 전남도청이 들어선 무안 신도시는 목포와는 전혀 다른 별세계였다. 마치 서울을 그대로 옮겨놓은 듯 고층건물과 아파트가 들어서 있었다. 무안에 들어서자 나는 다시 타임머신을 타고 2017년으로 돌아온 것 같았다. 정신이 번쩍 들었다. 번쩍 든 정신으로 강의는 무사히 잘 마쳤다.

강의를 마치고 다시 목포역으로 향했다. 아까 마중 나왔던 두 사람 중 내 또래 여성이 운전대를 잡았다. 강의를 다 마쳤다는 안도감 때문인지 이야기가 술술 풀렸다. 다른 사람도 비슷하겠지만 나는 강의 전에 잡담하는 것을 별로 좋아하지 않는다. 강의 전에는 말을 아끼고 정숙한 마음으로 침묵을 지키는 것이 강의에 대한 예의일 것 같아서였다. 강의를 앞둔 사람의 긴장감

도 나를 과묵하게 한 원인일 것이다. 매번 하는 강의이지만 항상 긴장되고 항상 신경 쓰이는 것이 강의다. 반대로 강의가 끝났을 때는 모든 속박에서 해방된 듯한 자유로움을 맛보게 된다. 그런 이유로 목포역으로 가는 20분 동안 그녀와 나는 많은 얘기를 주고받았다. 자식들 얘기, 살림하는 얘기, 그리고 일하는 여성으로 살아가는 얘기를 허물없이 주고받았다. 아까 보았던 주택가에서 옛 친구를 만나 수다 떠는 기분이었다.

그런데 가는 도중 비가 내렸다. 처음에는 한두 방울 떨어지는가 싶더니 시간이 지날수록 빗방울이 굵어졌고 급기야는 앞을 분간할 수 없을 정도로 마구마구 쏟아졌다. 그러나 전혀 걱정은 되지 않았다. 강의도 끝났고 이제 집에 가는 일만 남았으니 설령 옷이 비에 젖는다 해도 문제될 것이 없었다. 더구나 오랜 가뭄 끝에 내린 단비가 아닌가. 즐거운 마음으로 얘기를 하는 사이 어느새 목포역에 도착했다. 비는 더욱 세차게 내렸다. 비록 빗줄기는 거셌지만 차 내리는 곳에서 역사까지 뛰어가면 문제될 것이 없었다. 그런 계산을 하고 있는데 운전대를 잡고 있던 그녀가 백미러로 나를 쳐다본다.

"비가 많이 오는데 이거 쓰고 가세요."

그 말과 함께 자신의 가방에서 우산을 꺼내서 나에게 건넨다. 첫눈에 봐도 고급스런 우산이다. 우산을 산 사람의 취향이 느껴질 정도로 디자인이 독특했다. 아끼던 물건임에 틀림없다.

"아닙니다. 내리면 바로 역인데 그냥 가도 됩니다."

나는 극구 사양했다. 특강을 하러 왔기 때문에 다시 온다는 기약도 없었다. 오늘 처음 만났고 또 언제 다시 볼지 모르는 사이였다. 그런 사람에게 우산을 받을 수는 없다. 그런데 그녀 또한 양보할 기세가 아니었다. 자칫하면 내려서 내게 우산을 씌워줄 기세였다. 이 빗속에 그녀를 내리게 하면 그것이야말로 더 큰 민폐일 것 같았다. 결국 나는 그녀가 준 우산을 쓰고 차에서 내렸다. 나는 생전 처음 만난 그녀가 주차장을 빠져나갈 때까지 오랫동안 그 자리에 서 있었다. 예기치 못한 선물을 주고 간 그녀가 마치 한 가족처럼 느껴졌다. 나에게 우산을 주기 위해 오래된 슬레이트집 대문을 밀치고 나온 친구처럼 생각되었다.

류시화의 《새는 날아가면서 뒤돌아보지 않는다》에는 다음과 같은 글이 적혀 있다.

"선물은 우연한 것일 때 마음에 더 새겨진다. 특히 낯선 사람으로부터 오는 선물은 인생에 깊은 영향을 미친다. 그것은 타인을 바라보는 시각을 수정하게 만들고, 형제애에 한 걸음 다가가게 하며, 내 삶의 범위를 확대시킨다. 명상이나 종교를 통해 나 자신이 모든 존재와 연결되어 있음을 이해할 수도 있지만, 어느 순간 나를 감동시켜 자아의 문을 열게 하고 생생한 유대감을 느끼게 하는 것은 그런 우연한 선물이다."

목포에서 받은 우연한 선물. 지금 내 곁에는 타인을 바라보는 시각을 수정하게 만들고 내 삶의 범위를 확대시켜 준 우산이 놓여 있다.

정영주 〈사라지는 풍경〉

캔버스 위에 종이 콜라주, 아크릴릭, 116.7×80cm, 2016

어떤 장소에 가면 잊고 있던 추억이 와르르 쏟아질 때가 있다. 예기치 못한 장소에
서 마음을 움직이는 사람을 만났을 때도 마찬가지다. 낯선 여행지에서 두리번거리
고 있을 때 처음 본 사람이 베풀어준 작은 친절은 얼마나 사람의 마음을 훈훈하게
해주는가. 따뜻한 말 한마디와 사려 싶은 배려는 여행자의 기억에 오래도록 사라지
지 않고 기억된다. 추억이 담긴 집이 그러하듯.

정영주 〈새벽길〉
캔버스 위에 종이 콜라주, 아크릴릭, 53×73cm, 2015

내가 살고 있는 공간에 대한 애정은 나에 대한 긍정에서 나온다. 비록 허름하고 가난한 거처라고 해도 그곳에 사는 사람의 정성과 아끼는 마음이 깃들면 더없이 따뜻한 공간으로 변환된다. 사람과 공간은 분리되지 않는다. 사람에 대한 기억과 공간에 대한 추억도 분리되지 않는다. 인문학의 출발은 공간과 시간을 이동하는 것이 아니라 사람이 사는 어두운 공간에 불을 밝히는 행위에서부터 시작된다.

선지식을 만나는

기쁨

여러 지역에 강의를 하러 다니면 좋은 점이 참 많다. 강의가 아니라면 평생 갈 일이 없었을 곳을 갈 수 있기 때문이다. 내가 살던 지역을 벗어나 낯선 곳에 가면 우리 동네에서 있을 때와는 전혀 다른 느낌이 밀려온다. 사람 사는 곳이 다 거기서 거기 같지만 그렇지가 않다. 산세도 다르고 건물도 다르고 도로와 정류장의 교통안내판도 다르다. 사람들의 말투와 생활습관과 인심도 다르다. 그럼에도 불구하고 같은 언어와 생활방식을 지닌 사람들만이 공유할 수 있는 공통분모 때문에 낯설다는 느낌보다는 친근함이 더 강하다. 우리 동네와 낯선 동네의 차이점과 공통점을 느끼는 것만으로도 큰 재미고 공부다. 기왕 어렵게 간 걸음인 만큼 그 지역의 문화유적을 둘러보는 즐거움도 빼놓을 수 없다. 박물관이나 예술가의 작업실을 탐방하는 것도 역시 그렇다.

이런 즐거움이 아무리 크다 해도 사람을 만나서 감동을 받은

것에 비하면 아무것도 아니다. 강의가 끝나면 의례히 여러 사람을 만나게 된다. 강의에 대해 개인적인 소감을 얘기하는 사람, 책을 들고 와서 사인을 요청하는 독자, 먼 곳에서 소문을 듣고 호기심으로 찾아 온 사람 등 다양한 청중들을 만나게 된다. 나같이 보잘것없는 사람의 얘기를 들으려고 귀한 시간을 내서 오신 분들이니만큼 모두 감사하고 소중하다. 그분들을 만날 때마다 내가 실제 이상으로 과대평가 받고 있다는 생각이 들어 등에서 식은땀이 날 때가 많지만 그보다는 얻은 것이 더 많다. 이것이 바로 내가 앞으로 더욱 노력하고 정진해야 될 이유다.

김해도서관 인문학 강의는 그 어느 때보다 큰 울림을 준 기회였다. 최근의 인문학 강의는 일회성으로 끝나는 것이 아니라 한 사람이 세 번이나 다섯 번 등 연속강의를 하는 방향으로 바뀌었다. 그만큼 강의를 듣는 수강생들의 수준이 높아져 깊이 있는 내용을 진행해도 될 정도로 발전했음을 의미한다. 김해도서관 강의도 토요일마다 세 번을 연이어서 했다. 세 번을 하다 보니 어느새 강의를 듣는 사람들과 친밀한 관계가 생기는 느낌이었다. 두 번째 강의 때부터는 쉬는 시간에 음료수를 주는 사람이 있는가 하면 집에서 과일주스를 만들어서 가져다 준 사람도 있었다. 그러다보니 마지막 세 번째 강의를 끝냈을 때는 서로가 아쉬움을 느낄 만큼 정이 들었다. 그런 이유로 강의를 마친 후에는 수강했던 몇몇 분들과 함께 점심식사를 하게 되었다. 모두 내 또래이거나 나보다는 나이가 조금 어린 여성들이었다. 처음

만나 식사를 해도 불편하지 않고 오랜 친구를 만난 듯 편할 수 있는 나이의 사람들이었다. 그 중의 한 분이 잊지 못할 얘기를 해주었다. 이런 얘기를 주고받을 수 있다는 것은 그만큼 서로에 대한 신뢰가 쌓여있기 때문에 가능했을 것이다. 다음은 그분에 게서 들은 내용이다.

어느 절의 노보살님이 주지스님을 찾아가서 7억 원을 보시 하겠다고 했다. 그런데 그녀는 그렇게 큰돈을 보시하면서 죄송 하다는 말을 거듭했다. 왜 그랬을까. 그녀는 학교 교사로 정년퇴 직을 했는데 평생을 독신으로 살았다. 독실한 불자였던 그녀는 젊었을 때부터 한 가지 원력을 세웠다. 죽기 전에 10억을 모아 부처님 전에 보시하겠다는 원력이었다. 재테크 능력도 뛰어나 교사로 재직하는 동안 돈도 제법 모았다. 그런데 특별한 수입원 이 없는 평범한 여인으로써 돈을 모으는 데는 한계가 있었다. 아무리 노력해도 7억 원 이상을 만들 수가 없었다. 게다가 슬하 에 자식도 없는 그녀가 돈이 있다는 사실을 안 일가친척들이 그 돈에 눈독을 들였다. 형제자매는 물론이고 그녀와 조금이라도 핏줄로 얽힌 사람이라면 누구라고 할 것 없이 전부 찾아와 돈을 요구했다. 어떤 사람은 죽는 소리를 치며 돈을 빌려 달라고 했 고, 어떤 사람은 협박에 가까운 폭언을 퍼부으며 돈을 강요했다. 돈 모으기도 힘들고 지키기도 힘든 상황에서도 그녀는 결코 흔 들리지 않았다. 부처님 전에 보시하기로 원력을 세운만큼 그 어 떤 압력이 들어와도 견딜 수 있었다. 그러나 세월 앞에서는 어

쩔 수 없었다. 자신에게 무슨 일이 일어나기 전에 그 돈을 정리해야 될 필요성을 느꼈다. 결국 그녀는 10억을 보시하겠다는 원력을 수정해 7억 원만 보시하기로 결정했다. 보시하기 전에 변호사 사무실을 찾아가 공증증서를 만드는 것도 잊지 않았다. 일가친척들이 찾아와 돈을 요구할 때면 자신이 빈털터리가 되었음을 보여주기 위한 증서였다. 돈이 없으면 더 이상 그녀를 괴롭히지 않을 거라는 사실을 알고 있었기 때문이다. 7억 원이 적은 돈은 아니었지만 부처님과의 약속을 지키지 못한 그녀는 마음이 무거웠다. 이것이 그녀가 7억 원을 보시하면서도 계속해서 죄송하다는 말을 거듭한 이유였다.

노보살님에 관한 이야기가 끝났을 때 나는 새삼 나 자신을 돌아보았다. 나는 오래전부터 내 수입의 십 퍼센트를 보시하겠다고 결심했다. 다른 종교에서 십일조를 내는 것과 마찬가지의 의미였다. 결심은 훌륭했으나 수입은 일정치 않고 쓸 곳은 많아 십 퍼센트를 보시하는 것은 생각만큼 쉽지 않다. 그래서 선택한 방법이 들어올 돈을 예상하고 미리 보시부터 하는 것이었다. 그 결과 나의 통장에는 잔고에 0이 찍힐 때도 많았다. 이런 나의 결심은 누구에게 허락 맡고 하는 것이 아니었다. 순전히 나 자신과의 약속일뿐이었다. 스스로와의 약속인 만큼 갈등도 없지 않았다. 수입의 일 퍼센트도 내지 않은 사람이 많은데 굳이 내가 이렇게까지 해야 하나. 그런 갈등이었다. 지금까지는 독하게 마음먹고 잘 지켜오고 있는 편이다. 잘 지켜오고 있다고는 하나

흔연한 마음으로 보시했다고는 말할 수 없다. 그저 내 안에 있는 탐심을 없애고 싶다는 마음과 사람 노릇하며 살고 싶다는 마음이 조금 더 강했을 뿐이다.

이런 상황에서 노보살님의 이야기를 들었다. 그 분의 얘기를 듣고서 알았다. 세상에는 수입의 일 퍼센트도 내지 않은 사람만 있는 것이 아니라 수입의 전부를 내는 사람도 있다는 사실을. 그런 사람들은 누가 뭐라든 상관하지 않고 자신이 정한 길을 확신에 차서 걸어간다는 사실을. 새삼 깨달았다. 그 얘기를 들려준 분은 갈등하는 나에게 가르침을 주려고 일부러 점심을 산 관음보살의 화신이었을 것이다. 이런 만남이 가능하기 때문에 나는 강의하러 갈 때마다 기대와 흥분으로 가득 차 있게 된다. 결국 나는 가르침을 주기 위해서가 아니라 가르침을 받기 위해서 강의하러 간다. 가는 곳마다 내게 깨우침을 주신 수많은 선지식들께 감사드리며 즐거운 마음으로 간다.

박국영 〈roses〉

oil on canvas, 162×112cm, 2016

길거리를 걷다가 어느 집 울타리에 핀 장미꽃을 보면 저절로 발길을 멈추게 된다.
묵직한 담장 대신 고운 장미를 심어 울타리 안과 밖의 경계를 없앤 주인의 마음이
장미보다 더 아름답기 때문이다. 아름다운 사람들이 가꾸어가는 아름다운 세상. 그
곳은 극락이나 천국이 아니라도 살만한 동네가 될 것이다. 그저 울타리에 장미꽃을
심으면 된다.

박국영 〈새벽〉
oil on canvas, 72×50cm, 2016

꽃은 아름답다. 보는 것만으로도 행복하다. 그러나 아름다운 꽃을 피우기 위해 가꾸고 보살피는 일은 결코 행복하지 않다. 많은 수고와 노동력이 필요하다. 그 수고로움을 마다하지 않을 때 아름다운 장미는 피어난다. 한 송이 장미가 피어날 때 그것은 단순히 장미꽃의 개화만으로 국한되지 않는다. 온 우주가 환하게 웃는 소리를 들을 수 있다.

나는
미인이다

"지난번 조국 교수 강의는 집중이 잘 되지 않았어요."

서울에 있는 어떤 절에 강의하러 갈 때였다. 그 절의 신도 보살님 한 분이 그런 말을 했다. 조국 교수는 문재인 대통령 당선 후 민정수석으로 임명된 사람이다. 워낙 유명한 사람이라 강의도 잘하는 줄 알았는데 그게 아니었던 모양이다.

"강의 많이 다니던데 소문과 다르게 별로였나 봐요?"

사람이 모든 것을 다 갖출 수는 없지. 너무 완벽하면 다른 사람들에게 절망감을 줄 테니까. 조국 교수에 비해 존재감이 거의 드러나지 않는 나로서는 그나마 조금 위안이 되었다. 적어도 다음 말을 듣기 전까지는 마음의 여유가 있었다. 조금은 의기양양해진 목소리로 내가 묻자 그 보살님의 즉답이 돌아왔다.

"그게 아니라요. 너무 잘생겨서 얼굴 처다보느라 강의가 귀에 들어오지 않았어요."

아, 잘생긴 사람은 어디를 가더라도 환영받는구나. 살짝 우

울해졌다. 그나마 여기까지는 괜찮았다. 내가 강의를 다 끝냈을 때 그 보살님이 매우 상기된 표정으로 다가왔다. 그리고는 하지 않아도 될 말을 기어코 하고 말았다.

"선생님 강의 너무너무 재미있었어요."

지금 저 말은 내가 강의를 잘했다고 칭찬하는 뜻일까 아니면 내가 못생겨서 강의에 집중할 수 있었다는 뜻일까. 경우에 따라서는 정반대되는 뜻으로 해석할 수도 있는 난해한 말이었다. 애매할 때는 내 마음 편한 쪽으로 해석하면 된다. 저 보살님은 아까 자신이 했던 조국 교수 얘기는 기억조차 하지 못할 것이다. 지금 한 말은 아까 했던 말과 전혀 관련이 없는 독립적인 의미로 진짜 내 강의가 좋아서 한 말일 것이다. 이렇게 나 자신을 다독이며, 왠지 그게 아닌 것 같다며 고개를 쳐들려고 하는 의구심을 애써 무시했다.

사람들이 나의 외모를 어떻게 평가하든 나는 스스로를 대단한 미인이라고 떠벌리고 다닌다. 강의하는 사람이 이 정도 외모라면 훌륭하다고 생각하기 때문이다. 더구나 태어날 때부터 지금까지 얼굴 때문에 견적을 내본 적이 없는 모태미인이 아닌가. 이만하면 충분하다. 이렇게 나 자신을 미인이라고 주장하는 데는 나름대로의 원칙이 있다. 강의하는 사람의 외모 조건은 수강생들이 강의에 집중할 수 있게 해주는 것이 최우선이다. 만약 내가 영화배우 전지현이나 송혜교처럼 눈부신 미모를 가졌다면 사람들이 내 강의에 집중할 수 있겠는가? 오히려 방해가 될 것

이다. 조국 교수처럼 말이다. 더구나 수강생들이 여자라면 기분까지 상할 것이다. 강의하는 사람이 얼굴까지 예쁘네. 이런 자격지심이 들지 않겠는가. 그런 의미에서 내가 스스로를 미인이라고 자화자찬해도 청중들은 그다지 동요하지 않는다. 당신이 미인이면 나는 클레오파트라겠네요. 이런 눈빛을 보내며 오히려 안심하는 눈치다. 내가 남성들보다 여성들에게 더 환영받는 것을 보면 나의 미모가 상당한 위력을 발휘하는 것 같다.

뛰어난 미모가 항상 좋은 것만은 아니다. 일본의 혜춘慧春 스님처럼 미모가 수행에 방해가 된 사례도 찾아볼 수 있다. 혜춘 스님은 가마쿠라시대(鎌倉時代, 1192~1333) 때 사이쇼지(最勝寺)에서 수행한 비구니 스님이다. 그 스님이 출가할 때의 일이었다. 그녀가 출가를 결심하고 어느 절의 주지로 있는 오빠를 찾아간 것은 삼십 대의 꽃다운 나이였다. 그러나 오빠는 여동생의 출가를 허락하지 않았다. 비구의 삶도 쉽지 않은데 비구니의 삶은 더욱 힘들기 때문이었다. 더구나 동생은 수행자로 살아가기에는 그 미모가 너무나 출중했다. 꽃이 있으면 벌과 나비가 날아오는 법. 본인이 아무리 정숙하게 살고자 해도 주변에서 가만두지 않을 것은 불 보듯 뻔했다. 오빠는 미모가 출중한 비구니가 겪어야 할 수행의 어려움에 대해 설명하면서 동생의 출가를 단호하게 거절했다.

그러나 여기서 물러설 스님이 아니었다. 출가 의지가 확고했던 혜춘 스님은 자신의 얼굴이 문제가 된 것을 알고는 뜨거운

부젓가락으로 얼굴을 지져버렸다. 얼굴에 대한 미련이 전혀 없었기에 가능한 일이었다. 그녀가 얼굴을 지져버린 것은 선종의 2조 혜가 스님이 달마대사에게 입문하기 위해 자신의 팔을 잘라서 바친 것에 버금가는 행위였다. 그 모습을 본 오빠는 여동생의 구도심이 확고한 것을 알고 삭발을 시켰다. 그리고 혜춘이라는 계명을 주었다. 혜춘 스님은 계를 받은 뒤에도 많은 어려움을 겪어야 했다. 본바탕이 워낙 눈부셨기 때문에 얼굴에 흉터가 생긴 후에도 갖은 고초를 겪어야 했다. 그러나 초발심 때의 마음을 잊지 않고 용맹정진하여 큰 깨달음을 얻었다. 혜춘 스님이 세상을 하직할 때의 모습도 드라마틱했다. 스님은 갈 때가 된 것을 알고서 스스로 나무를 쌓고 불을 지폈다. 그리고 맹렬하게 타오르는 화염 속에서 단정하게 앉아 비로소 육신이라는 옷을 벗고 천화했다. 그녀를 괴롭혔던 미모도 육신도 연기 속에 사라졌다. 오직 그녀가 도달한 깨달음의 세계만이 사라지지 않았다.

미모란 무엇인가. 상대방에게 불편함을 주지 않으면 그것으로 충분하다. 더 나아가 어떤 일을 할 때 그 일을 효과적으로 수행할 수 있으면 미인의 필요충분조건을 갖추었다고 할 수 있다. 그런데 우리는 외모에 너무 집착하고 한탄한다. 나라고 예외는 아니다. 아침에 일어나 피부가 조금만 푸석푸석해도 민감하게 반응한다. 이런 내 모습을 보고 화들짝 놀랄 때가 많다. 내가 지금 세월의 풍화작용에 부식되어버릴 외모에 집착하는가. 아무

리 고운 얼굴도 세월을 거스를 수는 없다. 젊음과 미모는 내가 아무리 사정하고 매달려도 때가 되면 냉정하게 돌아설 것이다. 변심한 애인보다 더 단호하게 돌아설 것이다. 나이가 들면 누구나 주름살이 생기고 늙는다. 얼굴의 주름살과 육신의 쇠퇴는 비싼 화장품을 발라도 막을 수 없다. 그런 줄 알면서도 우리는 사라져버릴 것에 대한 미련을 버리지 못한다. 정말 소중하게 여겨야 할 것은 그게 아닌데도 말이다. 화려한 외모가 중시되는 사회에서 살고 있기 때문이기도 하다. 그러나 외모보다 더 중요한 것이 있다는 것을 알면 외모에 그다지 집착하지 않게 된다.

영원히 사라지지 않는 미의 세계는 피부에 있지 않다. 우리 모두는 영원히 늙지 않고 사라지지도 않는 불성이라는 미모를 지니고 있다. 그 사실을 모르기 때문에 불성을 싼 보자기 같은 얼굴에 집착하게 된다. 생사윤회를 벗어나려는 수행에 전념하게 되면 이까짓 외모쯤은 아무 문제도 되지 않는다. 혜춘 스님도 그 사실을 알았기 때문에 남들이 부러워하는 얼굴을 과감히 무시해버릴 수 있었을 것이다. 불성을 지닌 우리는 젊거나 늙거나 모두 아름답다. 이것이 내가 스스로를 미인이라고 자랑스럽게 떠벌리고 다니는 이유다.

데비 한 〈좌삼미신(Seated Three Graces)〉

라이트젯 프린트, 180×250cm, 2009

세 여인이 앉아 있다. 아이를 낳고 나이를 먹어 몸매는 이미 망가졌다. 세월이 흐르면 더 심해질 것이다. 여인은 아무리 꽃다운 미모를 가졌더라도 세월의 풍화작용을 이길 수 없다. 그 진리를 알면서도 그녀들은 그리스 미인처럼 매끈한 미모와 몸매를 동경한다. 그러나 미보는 과거에 대한 회상과 그리움에 있지 않다. 현재의 자신을 인정하는 곳에 존재한다. 불성을 지닌 사람은 나이에 상관없이 아름답다. 지금 이대로도 충분히 괜찮다.

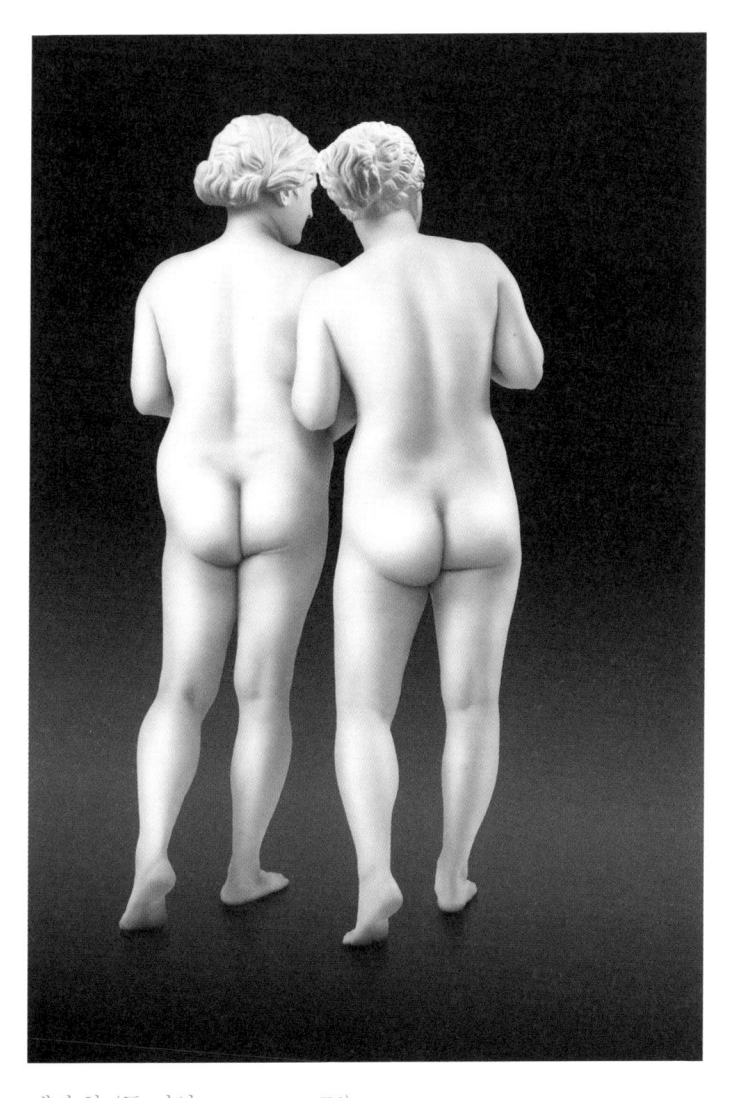

데비 한 〈두 미인(Two Graces) IV〉
라이트젯 프린트, 180×250cm, 2009

나는 누구인가. 20대 고운 몸매였을 때의 내가 나인가. 허리가 굵어지고 탄력 잃은 피부를 가진 현재의 내가 나인가. 아니면 눈도 침침하고 귀도 잘 들리지 않을 미래의 내가 나인가. 덧없는 세월에 따라 변화하는 육체를 보며 삶과 죽음에 대해 생각한다. 지금 이대로도 괜찮다고 아무리 스스로를 위로해도 늙어가는 모습이 괜찮을 리 만무이다. 그런다며 진짜 아름다운 나는 어디에 있는가.

보시의
공덕

오래된 얘기다. 언니 때문에 빚을 잔뜩 지게 되어 월세로 산 적이 있었다. 사는 것이 팍팍해 희망이라고는 전혀 기대할 수 없던 시절이었다. 어느 날 가족만큼 친하게 지내던 분이 딸의 등록금을 빌려달라고 했다. 딸이 고등학교에 입학을 했는데 등록금을 구하지 못했다는 것이다. 남편이 일찍 세상을 떠나고 파출부로 생활하면서 아이 둘을 기르는 분이었으니 사정이 매우 절박했을 것이다. 내 성격이 원래 징징거리는 것을 제일 싫어한다. 아무리 힘들어도 결코 힘든 내색을 하지 않고 살았다. 그때문에 그분은 내가 어떤 상태인지를 정확히 모르고 부탁했을 것이다. 나는 얼마 되지도 않는 그 돈을 빌려주지 못했다. 변명도 할 수 없어 그냥 미안하다고만 했다. 그 얘기는 그렇게 끝났다.

그런데 생각할수록 나의 처지가 한심했다. 대학 등록금도 아니고 겨우 고등학교 등록금인데 그걸 빌려주지 못한 내 처지가 너무나 비참하고 기가 막혔다. 이 지경까지 오게 되었구나. 새삼

내가 처한 현실을 재확인한 기분이었다. 이렇게 된 원인이 무엇이었을까. 이런 결과가 나온 데는 분명 그 원인이 있었을 텐데 그 원인이 궁금했다. 현상적으로는 언니 때문에 빚을 지게 되었지만 돈 때문에 고통받는 데는 근본적인 원인이 있을 것 같았다. 당시에 나는 한참 불교 공부에 심취해 있던 때라 불교의 가르침에서 그 해법을 찾고자 했다. 인과법에 관련된 책은 모조리 찾아서 읽었다.《삼세인과경》도 그렇게 해서 알게 된 경전이었다. 경전 내용 중에서 이런 구절이 눈에 띄었다.

"먹고 입는 것이 넉넉하지 못한 사람은 전생에 돈 한 푼 밥 한 그릇 남에게 베풀지 않은 탓이다. 의식주가 풍족하고 복된 삶을 누리는 사람은 전생에 부처님께 시주공양을 많이 하고 가난한 이웃에게 보시한 공덕을 쌓았다."

아, 그랬었구나. 내가 돈 때문에 힘든 것은 전생에 인색했기 때문이구나. 비로소 돈 때문에 고통받는 근본원인을 찾아낸 것 같았다. 그나마 다행인 것은 다른 고통이 아니라 '겨우' 돈 때문에 고통을 받는 것이었다. 이 밖에도《삼세인과경》에는 여러 가지 다양한 불행의 원인이 구체적으로 적혀 있었는데 그나마 나한테는 해당되지 않았다. 그런데 현재 고통의 원인을 찾아냈지만 이미 전생의 일이니 어떻게 할 수가 없었다. 타임머신을 타고 과거로 돌아가 전생을 바꿀 수도 없는 노릇이었다. 거기서 주저앉았더라면 나는 평생 비참한 생각에 빠져 살았을지 모른다. 다행히 나는 그렇게 하지 않았다. 대신 미래를 위해서 지금

부터라도 복을 쌓아야 되겠다고 생각했다. 그러나 어떻게 한단 말인가. 매일 빚쟁이한테 시달리고 살면서 무슨 수로 복을 짓는다는 말인가.

그때 어느 책에서 읽은 내용이 생각났다. 예전에 아주 어렵고 가난하던 시절에 어떤 할머니가 저축한 얘기였다. 그 할머니는 부엌 모서리에 작은 항아리를 마련한 후 밥을 지을 때마다 쌀 한 줌을 덜어 그 항아리에 담았다. 겨우 한 줌밖에 되지 않은 쌀을 모아 어느 세월에 항아리를 가득 채울까 싶었지만 날이 가고 달이 가자 그런 날이 왔다는 내용이었다. 나도 그 할머니를 따라서 해보고 싶었다. 내가 이번에는 고등학교 등록금도 주지 못하지만 그 집 둘째가 대학 갈 때는 대학 등록금을 내줘야겠다고 생각했다. 마음이 바뀌기 전에 은행에 가서 적금통장을 만들었다. 적은 돈이었지만 매달 일정액을 불입했다. 내 빚도 다 갚지 못한 상황에서 보시를 하겠다고 적금을 넣는 내 모습이 스스로 생각해도 어처구니가 없어 보였다. 그래도 개의치 않고 계속했다. 불자로 살기로 했으면 진짜 불교 교리를 실천하며 살아보는 거다. 어차피 저 돈을 아낀다고 해서 빚을 전부 갚을 수 있는 상황도 아니었다. 그럴 바에야 차라리 미래를 위해 복이나 짓자. 뭐, 그런 생각이었다. 부처님 가르침대로 살면 결과가 어떨까 궁금하기도 했다. 한번 시작하면 끝장을 보고 마는 성격이 큰 도움이 되었다. 그런데 3년이 지나자 진짜 돈이 모아졌다. 푼돈 모아서 뭐하겠냐 싶었는데 티끌 모아 태산이라는 속담이 빈말이

아니었다. 티끌도 모으면 태산이 되고 푼돈도 모으면 목돈이 되었다. 적금의 저력을 확인하는 놀라운 순간이었다.

문제는 그 다음부터였다. 목돈을 쥐게 되자 딴 생각이 들었다. 내가 이 돈을 꼭 등록금으로 줘야 할까. 주겠다고 말한 적도 없고 지금 나도 빚 때문에 시달리는데 급한 불부터 꺼야 되지 않을까. 마음속에서 갈등이 끊임없이 지글거렸다. 어떻게 모은 돈인데 이 돈을 공짜로 준단 말인가. 이 돈을 줘봤자 내가 여유가 있어 준 줄 알 거야. 내가 얼마나 고생해서 모은 돈인지 결코 알지 못할 거야. 이렇게 무의미한 짓을 할 필요가 있을까. 별의별 생각이 다 들었다. 그러다 어느 순간에 껄껄껄 웃었다. 내가 대범한 사람인 줄 알았는데 겨우 이런 사람이었구나. 한심한 자신을 확인하는 순간이었다. 실망스러웠지만 있는 그대로의 나를 솔직하게 인정하기로 했다. 중요한 것은 이런 생각이 드는 것이 아니라 어떻게 이런 생각을 뛰어넘느냐가 아닐까. 스스로 위로했다. 등록금으로 주겠다고 마음먹은 순간 이 돈은 내 돈이 아닌 거다. 한없이 돈을 향해 손을 뻗는 나를 바라보면서 명확하게 선을 그었다. 그리고 3년 동안 모은 돈을 찾자마자 바로 입금했다. 남들은 내가 도량이 넓어 보시를 척척 실천한 줄 알지만 알고 보면 나야말로 진짜 쫀쫀하고 속이 좁은 사람이다. 이 얘기를 쓰는 이유는 보시를 했다고 자랑하기 위해서가 아니다. 부처님 법이 얼마나 위대한지를 말하고 싶어서이다. 애초에 언니 때문에 빚을 졌다고 말했지만 그건 순전히 원망의 대상이

필요해서 한 얘기였을 뿐이다. 쉽고 편하게 돈을 벌어보려는 한탕주의가 나의 잠재의식 속에 들어 있었기 때문에 언니 말에 속았다. 내 생각이 반듯했더라면 옆에서 아무리 큰 소리로 외쳐도 속아 넘어가지 않았을 것이다. 결국 나의 모든 행동과 결정은 내 책임이었다. 그나마 부처님의 가르침이 있어 얼른 제자리로 돌아올 수 있었다. 우리는 살아가면서 수많은 판단을 해야 한다. 지혜로운 사람이라면 별 실수 없이 살아가겠지만 대부분의 사람들은 올바른 결정을 내리지 못한다. 그럴 때 경전은 등불처럼 우리 삶을 밝혀준다. 경전에 적힌 대로 따라 하기만 해도 어리석음에서 벗어나 복을 쌓을 수 있다. 경전은 복을 적금하는 방법을 가르쳐주는 최고의 재테크 지침서다. 그 적금은 어느 누구도 훔쳐갈 수 없는 영원한 보배다.

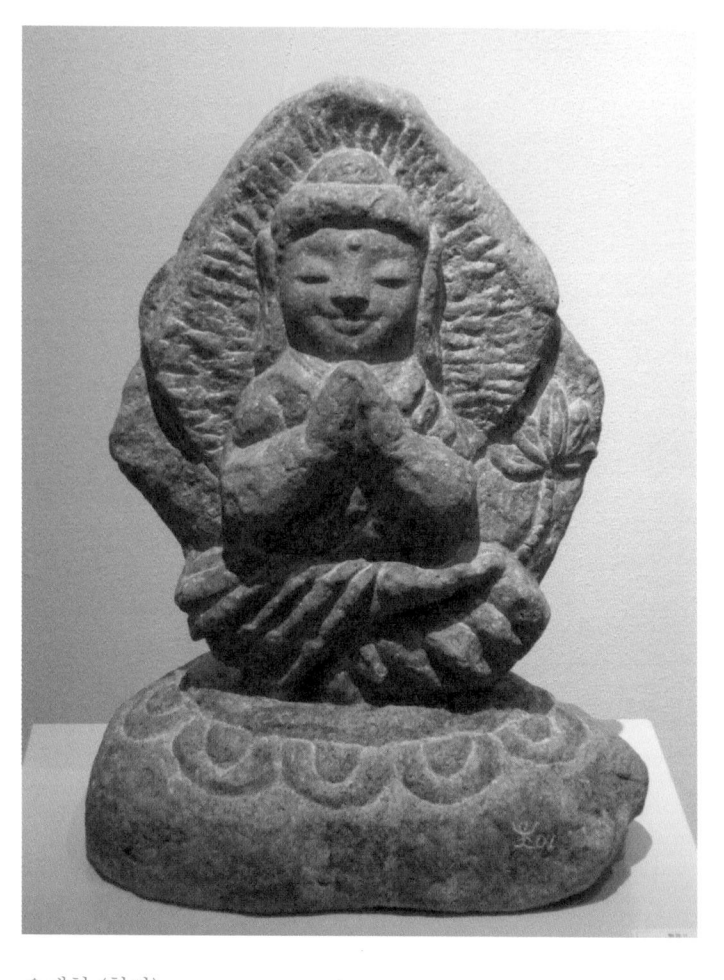

오채현 〈합장〉

화강석, 35×25×47cm, 2007

보시의 공덕은 굳이 설명이 필요치 않다. 보시는 재물을 다른 사람에게 조건 없이 내어주는 것인데 재물이 없어도 할 수 있는 보시가 있다. 그것을 무재칠시라고 한다. 자원봉사처럼 몸으로 베푸는 보시, 마음으로 축원해주는 보시, 환하게 웃어주는 보시, 좋은 말을 하는 보시, 자비로운 눈길을 보내는 보시, 자리를 내어주는 보시, 잠자리를 내어주는 보시 등등 사소하지만 생활 속에서 복을 짓는 행위 등이 무재칠시다. 오늘 나는 어떤 보시를 하고 있는가.

오채현 〈선정〉

화강석, 40×26×48cm, 2008

저를 위험과 증오심으로부터 벗어나게 하소서. 저를 마음과 몸의 고통에서 벗어나
게 하소서. 행복한 마음으로 자신을 돌볼 수 있게 하소서. 저의 부모님과 스승, 친척
들과 벗들, 함께 길을 가는 도반들 모두가 미움과 위험으로부터 벗어나게 하소서.
그 모든 분들을 정신적 고통에서 벗어나게 하소서. 육체적 고통으로부터 자유롭게
하소서. 모두가 행복한 마음으로 자신을 보살피게 하소서. 축원은 최고의 보시다.

자책하지 말자

모든 일이 다 끝났다. 강의도 끝나고 원고도 끝났다. 심지어는 사람들과의 약속도 다 끝마쳤다. 이제 마음껏 쉬어도 된다. 오랜만에 찾아온 여유가 한없이 좋다. 몇 달 동안 계속 긴장하면서 살아온 탓인지 놀면서도 노는 것이 믿기지 않는다. 이렇게 살아도 될까. 혹시 내가 지금 무엇을 해야 하는데 놓치고 있는 것은 아닐까. 다시 한 번 달력을 확인한다. 아무 일정도 적혀 있지 않다. 앞으로 2주 동안은 판판이 놀아도 된다. 심지어는 연재하는 글도 휴가에 들어간다. 넘치는 시간을 확인하기 위해 앉았다가 일어났다가 누웠다가 다시 일어나 앉는다. 그래도 모든 시간이 쉬는 시간이다. 이제부터는 사정없이 일상을 즐겨야겠다.

한가로움에 들떠 있는데 휴대전화에 이메일이 도착했다는 메시지가 뜬다. 지난주에 넘긴 원고를 검수해달라는 내용이었다. 진짜 마지막 일이다 생각하고 컴퓨터를 켰다. 그런데 켜자마자 화면이 딱 멈춘다. 큰일이다. 컴퓨터 본체에 있는 자료들을

외장하드에 저장도 하지 않았는데 다 날리면 어떡하지? 걱정이 확 밀려온다. 계속 다음으로 미루다가 이렇게 되었다. 동네 컴퓨터 수리점에 전화를 한다. 컴퓨터 전원선을 뺀 후 다시 꽂아보라고 한다. 시키는 대로 했더니 불이 들어온다. 다행이다. 우선 원고를 검수한 후 메일로 보내고 컴퓨터 본체의 자료를 외장하드 세 개에 차례대로 저장을 한다. 세 번째 외장하드에 저장을 하려는데 화면이 또 저절로 꺼진다. 이미 두 개에 저장을 했으니 상관없다. 느긋한 마음으로 수리점에 전화를 한다. 오후에 오겠다고 한다.

세탁기에 빨래를 돌린 후 커피를 끓인다. 원두를 갈아 커피를 내리자 온 집안에 커피향이 은은하게 퍼진다. 커피 한 잔의 사치. 이때가 하루 중 가장 행복하다. 커피를 마시며 책을 읽는다. 전화를 받고 카톡에 답하고 메일을 확인하다보니 어느새 점심시간이다. 마트에 간다. 오이 두 개에 천 원. 지난달까지만 해도 다섯 개에 천 원이었는데 그새 다섯 배가 올랐다. 폭염과 폭우 피해가 매우 심각했음을 말해준다. 오이를 사들고 집에 돌아와보니 대문 앞에 택배가 와 있다. 오늘 점심은 비빔국수다. 오이와 묵은 배추김치를 썰어 설탕으로 양념한 후 국수를 끓인다. 국수를 맛있게 먹은 후 어제 사온 옥수수 자루 두 망을 들고 마룻바닥에 앉는다. 점심시간부터 3시까지는 더위 때문에 작업이 힘들다. 이때는 무조건 놀아야 한다. 항상 컴퓨터 앞에 앉아서 작업을 하는 나로서는 집안일 하는 것이 바로 노는 시간이다.

선풍기도 틀고 쓰레기 버릴 봉투까지 가져다 놓는다. 휴대전화도 곁에 두고 물까지 가져다 놓은 후 옥수수를 까기 시작한다. 옥수수는 7월과 8월에 가장 많이 나온다. 이럴 때 까서 냉동실에 보관하면 일 년 내내 싱싱한 옥수수를 먹을 수 있다. 옥수수는 쪄서 먹는 것만이 전부가 아니다. 깐 옥수수는 밥을 할 때도 넣어 먹고 카레라이스나 짜장밥을 할 때도 넣어 먹는다. 톡톡 터지는 맛은 직접 먹어보지 않은 사람은 절대 상상할 수 없다.

옥수수를 까면서 나무아미타불 염불을 한다. 염불의 장점은 아무 때나 할 수 있다는 것이다. 글을 쓰거나 강의를 하는 등 정신적인 노동을 할 때는 염불할 수 없지만 육체노동을 할 때는 언제든 가능하다. 설거지를 하거나 청소를 할 때도 염불할 수 있고 걷거나 누워서도 할 수 있다. 한참을 염불하며 옥수수를 까다 보면 일하는 사람은 사라지고 일하는 행위 자체가 염불이 된다. 염불하는 이것은 무엇인가? 염불하는 나를 놓치지 않으면 그것이 바로 염불선念佛禪이다. 옥수수를 까면서 염불을 하다 보니 어느새 두 시간이 훌쩍 지나간다. 수북한 옥수수 알갱이를 보니 뿌듯하다. 다음에 마트 갈 때도 또 사와야겠다. 깐 옥수수를 냉동실에 넣고 청소를 시작한다. 청소가 끝나자 어느새 저녁이다. 컴퓨터 수리를 맡기고 아침에 널어놓은 빨래를 개어 서랍장에 넣는다. 이제는 저녁밥을 준비할 시간이다. 남편이 집에 올 시간에 맞춰 저녁밥을 준비한다.

오늘 저녁은 카레라이스다. 반찬은 김치 한 가지면 충분하

다. 감자와 양파를 껍질 벗기고 깍둑썰기를 한다. 후라이팬 냄비에 기름을 두르고 깍둑썰기한 감자와 양파를 달달 볶다가 물을 붓는다. 뭉근하게 끓여야 하니까 물은 넉넉히 붓는다. 당근은 떨어져서 생략한다. 감자와 양파만 넣어도 오랫동안 끓이면 걸쭉해지면서 깊은 맛이 난다. 카레라이스에는 의례히 넣어야 되는 것으로 알고 있는 돼지고기를 넣지 않아도 맛있다. 손가락 마디만 한 고구마도 있어 역시 깍둑썰기해서 넣는다. 오늘 깐 옥수수도 두 주먹 넣는다. 카레라이스에 옥수수를 넣는 것은 나만의 비법이다. 특허 내도 좋을 만큼 맛있는 황금레시피다.

　일을 하는 사람들이 집에서 밥을 해 먹기는 쉽지 않다. 그래서 나는 냉동실을 활용한다. 제철에 나온 재료들을 구입해서 냉동실에 보관하면 된다. 마늘도 제일 쌀 때 1년분을 구입해 찧어서 냉동실에 보관한다. 곱게 찧은 마늘을 비닐봉투 안에 얇게 펼친 후 냉동실에서 차곡차곡 쌓아 얼리면 필요할 때마다 또각또각 부러뜨려서 쓸 수 있다. 국 끓일 때 쓰는 다시국물도 마찬가지다. 마트에서 싸게 파는 시들시들한 야채를 사다가 멸치, 다시마, 양파, 고추 등을 넣고 들통에 끓이면 훌륭한 다시국물이 된다. 이렇게 만든 다시국물은 먹을 만큼씩 비닐팩에 담아 냉동실에 보관한다. 쓰고 남은 무, 단호박, 고추 등도 썰어서 냉동실에 보관한다. 심지어는 먹다 남은 밥도 냉동실에 얼려 나중에 끓여먹으면 된다. 냉동실 재료로 만든 국과 반찬은 싱싱한 재료로 그때그때 해 먹는 것에 비하면 맛이 떨어진다. 그러나 출근

을 하면서 밥과 반찬까지 완벽하게 해 먹을 수는 없다. 그 정도는 과감히 포기해야 한다. 대신 그 시간에 다른 일을 할 수 있기 때문이다. 꼭 집밥을 해 먹어야 된다는 강박관념을 가질 필요가 없다. 시간이 되면 집밥을 해 먹고 여의치 않으면 사 먹으면 된다. 완벽한 슈퍼우먼이 되려고 하면 병이 난다. 포기할 것은 과감히 포기하고 사는 것도 삶의 지혜다.

엄마로 살아간다는 것. 좋은 아내로 좋은 며느리로 살아간다는 것. 게다가 사회생활을 하면서 맺는 인간관계에서조차 좋은 사람으로 평가받는 것에 대해 연연할 필요가 없다.

다른 사람들이 이루어놓은 성과를 보고 자신을 초라하게 생각할 필요도 없다. 그저 일할 때는 일하고 놀 때는 놀면서 그 순간을 살면 된다. 그것이면 충분하다. 오늘 하루도 잘 살았다. 내일도 잘 살아야겠다.

박주오 〈농부의 하루〉
사진, 2015

그는 살아서 세상에 알려진 적도 없다
대의원도 군수도, 한 골을 쩌렁쩌렁 울리는 지주도 아니었고
후세에 경종을 울릴 만한 계율도 학설도 남기지 못하였다.
그는 다만 오십 평생을 흙과 더불어 살았고
유월의 햇살과 고추밭과 물감자꽃을 사랑했고
토담과 수양버들 그늘과 아주까리 잎새를 미끄러지는
작은 바람을 좋아했다.

— 이기철 〈한 농부의 추억〉 중에서

박주오 〈나락 등짐〉

사진, 1995

가을이 온다. 푹푹 찌는 더위와 쩍쩍 갈라지는 가뭄 속에서도 기필코 가을은 온다.
오는 가을을 따라 나락이 영글고 감이 붉어진다. 들판 가득 황금색이 물결친다. 벼
이삭이 무게를 이기지 못하고 고개를 떨군다. 이제 수확할 일만 남았다. 올해도 무
사히 넘어가는구나. 비로소 농부가 안도의 한숨을 내쉰다.

세 자매의
열흘

세 자매가 만났다. 전화 통화도 자주 하고 일이 있을 때마다 만나지만 세 자매가 한 장소에서 열흘을 보낸 것은 결혼 이후 처음이다. 각자 사는 곳이 다르고 가정이 있다 보니 시간 맞추기가 어렵기 때문이다. 우리 자매는 모두 여섯이다. 그 중 둘째 언니는 오래전에 세상을 떠났고 지금은 다섯 자매만 남았다. 이번 모임에는 셋째 언니와 넷째 언니 그리고 막내인 내가 참석했다. 광주에 있는 셋째 언니 집으로 넷째 언니와 내가 갔다. 넷째 언니는 천안에서, 나는 용인에서 출발했다. 오랜만에 피붙이를 만나니 그저 좋다. 형제자매는 어린 시절에 같은 시간과 공간을 공유했다는 사실만으로 만나면 무조건 무장해제 된다. 거두절미하고 맥락 없는 스토리를 얘기해도 통할 수 있는 사이가 피붙이다. 언니 집에 간 첫날밤에 세 자매가 누워있자니 자연스럽게 과거 얘기가 나온다. 셋째 언니가 먼저 얘기를 시작한다.

"우리 어렸을 때는 먹을 것이 없었잖아. 밥 먹고 살기도 힘

들었는데 간식이 뭐가 있었겠어. 기껏해야 고구마 쪄 먹는 것이 전부였지. 열 살 때였던가? 한번은 아버지가 담배를 사오라고 돈을 주셨어. 그 당시에는 가게에서 담배를 팔지 않고 일주일에 한 번씩 정해진 날짜에 담배장수가 왔어. 그러면 담배 살 사람이 미리 버스 정류장에 가서 대기하고 있다가 담배를 사오면 되는 거지. 그런데 그날따라 담배장수가 늦게 오는 거야. 길 건너편에는 점방이 있었어. 주먹만 한 눈깔사탕을 계속 보고 있자니 침이 꼴깍꼴깍 넘어가는 거야. 어린 마음에 눈깔사탕이 얼마나 먹고 싶었겠냐. 그렇다고 아버지가 돈을 더 준 것도 아니고 눈깔사탕은 먹고 싶고… 그때 마침 옆에 앉아 있던 방충안댁이 계란을 놓고 잠깐 어디로 가는 거야. 그 당시에는 담뱃값으로 돈 대신 계란을 받기도 했거든. 그래서 어떻게 했겠니? 방충안댁이 놓고 간 계란꾸러미에서 계란 한 개를 몰래 빼다가 눈깔사탕하고 바꿔 먹어버렸지. 계란 한 개를 가져가면 눈깔사탕 하나를 줬거든."

셋째 언니가 오십 년도 더 지난 추억을 들먹이자 넷째 언니가 곧바로 대답한다.

"어구구 그런 일이 있었어? 짠해라. 내가 사탕 많이 가져왔으니까 실컷 먹어."

그러면서 넷째 언니가 흰 사탕 여러 개를 까서 셋째 언니 입에 강제로 넣어준다. 이제는 사탕 먹을 나이도 한참 지난 셋째 언니가 사탕을 오물거리며 다음 말을 이어간다.

"그게 전부가 아니야. 잠시 후에 방충안댁이 돌아왔어. 당연히 내가 범인이란 사실을 알았겠지. 그곳에 우리 둘밖에 없었으니까. 계란은 없어졌는데 나는 눈깔사탕을 오물오물하고 있으니 안 봐도 비디오잖아. 방충안댁이 나한테 물어보더라. 계란 가져갔느냐고. 나는 당연히 아니라고 했지. 내가 계속 거짓말을 하자 방충안댁은 아버지한테 일러버렸어. 아버지 성격 알지? 아버지는 불같이 화를 내시더니 나를 앞세우고 동네 한 바퀴를 돌게 하면서 이렇게 외치라고 했어. '나는 방충안댁 계란을 훔쳐서 눈깔사탕을 사 먹었습니다.' 완전히 쪽팔렸지. 그래도 어떻게 해? 결국 집집마다 돌면서 아버지가 시키는 대로 했어."

"하여간 아버지는 독해. 당신 담배는 사오라고 시키면서 어떻게 딸내미 눈깔사탕은 사줄 생각은 안 하시냐? 그 어린 것이 얼마나 먹고 싶었겠어."

사탕을 입에 넣어 준 넷째 언니가 어린 시절의 셋째 언니를 위로하기라도 하듯 아버지를 성토한다.

"그런 수모를 당하고도 가출할 생각 안 했어? 나 같으면 당장에 집 나오고 말았겠다."

내가 언니 편을 들어주자 셋째 언니의 다음 말이 걸작이다.

"당연히 집을 나오고 싶었지. 그런데 집 나와서 내가 갈 데가 어디 있냐? 그래도 아버지 밑에 있어야 밥이라도 얻어먹겠다 싶더라구. 어린 나이에도 그런 계산이 되더라니까."

밤이 깊어질 때까지 세 자매의 얘기는 계속된다. 늦게 잠든

까닭에 다음 날에는 느지막이 일어나 아침밥을 먹는다. 밥 먹을 때도 자매들의 수다는 끊이지 않는다. 나는 왜 이렇게 밥이 맛있는지 몰라. 숟가락이 입에 들어가면 언제 씹었는지도 모르게 삼켜져버린단 말이야. 언니도 그래? 나도 그래. 나도 나도. 누가 무슨 말을 해도 나머지 두 사람은 기다렸다는 듯이 무조건 맞장구를 친다. 언니도 그래? 나도 그래. 나도 나도.

밥을 먹은 다음에는 세 자매가 한의원으로 향한다. 이번에 셋째 언니 집에 모인 이유도 한의원 때문이었다. 셋째 언니 집 앞에 있는 한의원이 침을 아주 잘 놓으니 이번 기회에 함께 치료받자고 했다. 우리 세 자매 모두 치료가 필요한 사람들이었다. 셋째 언니는 얼마 전에 무지외반증 수술을 했다. 넷째 언니는 몇 달 후에 무지외반증 수술을 할 예정이다. 무지외반증은 발가락뼈가 돌출되거나 휘어지는 질병으로 걸을 때마다 심한 통증을 동반한다. 수술을 한 셋째 언니와 수술을 앞둔 넷째 언니가 절뚝거리며 걷는다. 두 언니는 엄마가 앓던 무지외반증을 이어받았다. 다행히 나는 아직 무지외반증 증세가 나타나지 않지만 나이가 더 들면 어쩔지 모르겠다. 대신 나는 목과 어깨가 아파서 치료를 받기로 했다.

두 언니를 뒤따라가면서 앞서 가는 모습을 지켜보고 있자니 오십여 년의 세월이 압축되어 지나간다. 팔딱거리며 함께 줄넘기를 하던 어린 소녀들이 순식간에 노인이 되어 내 앞에 있다. 어느 때의 언니가 나의 언니일까. 다리를 절뚝거리는 지금의 언

니가 나의 언니일까 아니면 줄넘기를 하던 어린 시절의 언니가 나의 언니일까. 올 봄에 핀 매화꽃이 떨어지면 내년에도 같은 나무에서 매화꽃이 핀다. 그렇다면 올해 핀 꽃과 내년에 핀 꽃은 같은 꽃일까 다른 꽃일까. 한의원에 가서 아픈 부위에 부항을 뜨고 뜸을 뜨고 침을 맞는다. 많은 세월을 부려먹었으니 이제는 수리도 해가면서 살살 써먹어야 돼. 셋째 언니의 잔소리가 이어진다. 그래도 좋다. 부모님이 모두 세상을 떠난 지금 잔소리를 할 수 있는 언니가 있다는 것만으로도 감사하다.

세 자매가 함께 있는 시간이 항상 즐겁고 행복한 것만은 아니다. 비록 자매라고는 하나 삼십 년이 넘는 세월을 서로 다른 공간에서 살던 사람들이 열흘 동안 같은 공간을 공유하기는 쉽지 않다. 서로가 서로의 삶의 방식을 강요하다보면 설전 끝에 마음 상하는 일이 발생한다. 그러나 잠시 후면 언제 다투었냐는 듯 마음이 풀어져 어린아이처럼 함께 어울린다. 가족이라는 인연이 주는 특별한 공감이다.

이선복 〈만물상 정토〉

소나무 판에 아크릴, 48×28cm, 2013

우리 모두는 잠시 동안 이 세상을 살다 간다. 짧게 살다 갈 인생인데 우리는 무슨 목적으로 이 세상에 온 것일까. 영적인 성장을 위해서 왔다. 영적인 성장을 위해서는 성장통을 겪어야 한다. 성장통을 겪을 때 형제자매는 큰 힘이 되고 의지가 된다. 우리 모두가 정토에 이를 때끼지 손에 손 잡고 함께 가야 할 도반이고 스승이다.

이선복 〈무등산 전도〉

탁지에 수묵, 103×73cm, 2017

가족은 같은 기억을 공유한 사람들이다. 언니와 함께 쑥을 캐러 다녔던 기억, 오이 서리를 하면서 함께 도망쳤던 기억, 추석이 되어 동산 위에 뜬 보름달을 함께 본 기억, 군고구마를 먹으면서 겨울밤을 함께 견뎠던 기억. 이 모든 기억 속에는 '함께'라는 단어가 들어가 있다. 사랑하는 가족과 함께했던 기억은 살아가면서 시련을 만날 때 큰 힘이 되고 위안이 된다.

옛집의
기억

"옛날에 살던 우리 집 그대로 남아 있을까? 흔적도 없겠지? 한 번만 다시 가봤으면 좋겠는데."

광주 언니 집에 온 지 열흘이 다 되어 갈 무렵이었다. 아침밥을 먹은 후 언니들이랑 함께 누워 뒹굴뒹굴하던 내가 말했다. 뜬금없다 싶었는지 셋째 언니가 나를 쳐다봤다.

"가면 되지."

뭐가 문제냐는 듯 넷째 언니가 자신 있게 얘기한다.

"주소를 알아야 가지. 어디가 어딘지도 모르겠고. 광주 떠난 지 벌써 30년이잖아."

어리버리한 내가 풀이 죽어 얘기하자 넷째 언니가 일 초의 망설임도 없이 즉각 대답한다.

"광천동 672-5번지."

기대한 것은 아니지만 혹시 몰라서 인터넷에 주소를 입력해 봤다. 나왔다! 광천동 672-5번지가 화운로 314번길 11-10이란

새 주소와 함께 떴다. 왜 진즉 이 생각을 못했을까. 주소가 확인되자 조바심이 났다. 두 언니들에게 당장 가자고 졸랐다. 이런 뙤약볕에 어디를 가냐. 저녁에 시원해지면 가자. 쟤가 왜 갑자기 옛날 집은 찾고 그래? 두 언니가 돌아가면서 핀잔을 준다. 갑자기가 아니야. 오래전부터 가고 싶었는데 엄두가 나지 않았어. 설마 옛날 주소가 남아 있으리라고는 생각지도 못 했지. 그런데 집이 남아 있을까. 저녁밥까지 먹은 후 드디어 출발했다. 차의 내비게이션에 40년 전의 주소를 입력하자 길 안내 방송이 나왔다. 언니 집에서 겨우 20여 분 거리였다.

광주천을 지나고 좁은 골목으로 들어서자 이면도로가 나왔다. 이면도로를 따라 5분 정도 더 들어가니 '목적지에 도착하셨습니다.'라는 내비게이션의 안내가 나왔다. 저 집이 우리 집이라고? 왠지 아닌 것 같았다. 우리 집은 굉장히 컸는데 눈앞에 보이는 집은 아주 작고 낡았다. 일단 차에서 내려 골목으로 들어갔다. 골목 안에 들어선 집들은 거의 80년대 지은 모습 그대로였다. 핸드폰에 뜬 주소를 보면서 계속 골목을 돌아다니자 오른쪽에 익숙한 집이 눈에 들어왔다. 우리 집이었다. 내비게이션이 가르쳐 준 아까 그 집이었다. 아하. 이제야 알 것 같았다. 원래 우리 집은 서쪽으로 대문이 나 있었는데 아까 봤던 집은 동쪽 면이었다. 동쪽으로 큰 길이 나는 바람에 그쪽으로 대문을 하나 더 달았던 것 같다. 서쪽으로 난 원래 대문 앞에 서니 내가 살던 기와집이 그 형태 그대로 보였다. 지붕과 담장 사이에 차양을

설치한 것 외에는 달라진 것이 전혀 없었다. 마치 타임머신을 타고 40년 전으로 되돌아온 느낌이었다. 71년도에 지은 우리 집은 본채가 ㄱ자에 별채가 ─자로 된 집이었다. 본채는 방이 5개에 부엌이 2개인 기와집이었고, 별채는 방 하나에 부엌 하나인 셋집이 두 개 연이어 있고 마지막에 창고가 붙은 슬라브집이었다. 별채 위로는 옥상이 있어 그곳에 빨래도 말리고 고추도 말렸다. 대문 왼쪽에는 옥상으로 올라가는 철제계단이 있었고 오른쪽에는 재래식 화장실이 있었다. 밖에서 봐도 그 모습 그대로다. 이거 화장실 맞지? 옥상 올라가는 계단이잖아. 저기는 창고네. 세 자매가 철제대문에 얼굴을 붙이고 서서 수군거리기 시작했다.

"그러지 말고 우리, 집에 한 번 들어가 볼까?"

누가 먼저랄 것도 없이 안에 들어가자고 얘기했다. 저 안에 들어가면 2017년에서 온 세 여인이 1971년의 소녀들을 만날 수 있을 것 같았다. 그런데 아무리 찾아도 벨이 보이지 않는다. 이상하다. 사람이 없나 보네. 피서 갔을까. 마당 곳곳에는 신문지며 쓰레기들이 곳곳에 떨어져 있다. 여기 사는 사람들은 청소도 하지 않나 봐. 우리 엄마가 보셨으면 난리가 났겠다.

"이 정도면 딱 50평이다."

대문에 붙어 서서 집안을 들여다보던 넷째 언니가 자신 있게 얘기했다.

"겨우 50평? 그렇다면 50평에 다섯 세대가 살았단 말이야?

우리 식구가 방 2개를 썼고 우리 옆방에는 곰보 할머니가 살았잖아. 그 할머니가 상하방에 하숙을 쳤고 아시아자동차 사람들이 하숙을 했잖아. 하숙하던 사람들이 거의 열 명 정도 됐으니까 이 집에 도대체 몇 명이 산 거야? 우리 집 여섯 명, 별채에 네 명, 하숙집이 열두 명? 스무 명이 넘네? 아, 근데 여기 목욕탕이 없어서 뒤안에 있는 수돗물 틀어서 목욕했잖아. 그 많은 사람들이 이 좁은 집에서 목욕탕도 없이 어떻게 여름을 견뎠을까? 정말 옛날 사람들 어렵게 살았어."

불과 40년 전의 일인데도 마치 조선시대에 온 기분이었다.

"우리 이 집 살까?"

내가 그 말을 하자 넷째 언니가 대번에 한마디 한다. 이런 집 사서 뭐하게? 그때 노인 한 분이 지나가다 멈춰 선다. 세 여자가 흥분하며 왔다 갔다 하는 모습이 이상했을 것이다. 노인이 우리에게 관심을 보이자 셋째 언니가 얼른 가서 자초지종을 얘기한 후 지금은 여기에 누가 사느냐고 묻는다. 4년 전부터 빈집이란다. 동네가 오래전에 재개발지역으로 지정되어 사람들이 하나둘씩 마을을 빠져 나가고 올 12월에는 아파트가 들어선다고 했다. 어쩐지 문틈으로 들여다 본 집이 폐허처럼 어수선하더라니. 대문 밖에서 한참 동안 시끄럽게 떠들어도 인기척이 없는 이유를 그제야 이해할 수 있었다. 아파트가 들어서면 우리가 이곳에 살았다는 흔적은 완전히 사라지겠구나. 골목길을 서성거리며 이곳에 들어설 아파트를 생각하는데 머릿속에서 성주괴공成

住壞空이라는 단어가 떠나지를 않았다. 이곳에서 함께 살았지만 지금은 이미 돌아가시고 계시지 않은 부모님. 저 골목에서 함께 고무줄하며 놀았던 친구들. 함께했지만 지금은 없는 사람들의 얼굴이 스쳐 지나갔다. 생자필멸生者必滅과 생주이멸生住異滅이란 단어가 절실하게 와 닿았다. 제행諸行이 무상無常하고 또 무상했다. 이 무상한 시간 속에서 무상하지 않게 사는 법은 무엇일까.

날이 어두워질 때까지 골목길에 선 세 자매의 얘기는 끝이 없었다. 다시 언니 집으로 돌아오면서 생각했다. 나는 왜 이토록 옛집에 오고 싶었을까. 단순히 과거가 그리워서였을까. 어쩌면 내가 온 곳을 알고 싶었기 때문이 아니었을까. 쉰 중반이 넘어서도 아직까지 내가 온 곳을 모르고 갈 곳도 모르는 답답함이 나를 이곳으로 이끈 것은 아닐까. 그런데도 나는 아직 내가 어디서 왔는지 또 어디로 갈 것인지를 알지 못한다. 앞으로 풀어야 할 숙제가 남은 셈이다.

김동철 〈자연별곡1〉

Oil on Canvas, 44.5×33cm, 2017

우리 모두는 나고 자란 고향이 있다. 시간이 흘러 고향이 아닌 곳을 전전할 때도 마음속의 고향은 사라지지 않는다. 태를 묻었던 곳, 어머니의 품 안에서 안심하고 살았던 곳, 그곳이 고향이다. 그러나 아무리 아름다운 추억이 깃든 곳이라 해도 옛 모습 그대로를 간직한 곳은 없다. 제행무상이다.

김동철 〈자연-환희nature-glory〉

Oil on Canvas, 270×90cm, 2010

우리 모두는 두고 온 고향이 있다. 지상에 내려오기 전에 살았던 고향은 우리가 몇
생을 전전하더라도 꼭 다시 돌아가야 할 마음의 고향이다. 우리 생명의 고향이다.
찬란한 빛과 환희로움이 반짝거리는 곳이다. 나그네가 집에 도착하기 전까지는 결
코 편히 쉴 수 없듯 우리 또한 생명의 고향에 들어가기 전까지는 마찬가지다. 그저
나그네에 불과하다.

편백나무숲의 김씨,
손씨, 무명씨

언니 집에서 지낸 열흘 중 가장 행복한 시간은 산책할 때였다. 언니 집 옆에는 낮은 산이 있었는데 나처럼 등산 싫어하는 사람도 새벽마다 발걸음을 할 정도로 만만했다. 산이라고 이름 붙이기에도 민망할 정도로 낮은 야산이었다. 산자락에는 곳곳에 나무 계단이 설치되어 있어 어디서든 쉽게 산으로 들어갈 수 있었다. 계단은 마치, 산이라고 부담 갖지 말고 들어와도 된다고 말하는 것 같았다. 나는 새벽마다 산으로 향했다. 비 오는 날에도 갔고 비가 오지 않는 날에도 갔다. 늦잠 자는 날에도 갔고 저녁밥을 먹은 후에도 갔다. 35도가 넘는 더위에 등산을 하려면 새벽녘과 저녁이 가장 적당하다. 산을 몇 바퀴 돌고 나서 언니 집에 돌아오면 산이 아니라 바다에 다녀온 사람처럼 땀으로 뒤범벅이 되었지만 에어컨 때문에 생긴 냉기가 단박에 사라지는 것같아 좋았다.

산에 갈 때마다 항상 잊지 않고 들르는 장소가 있었다. 편백

나무숲이다. 편백나무숲은 내가 올라가는 산의 반대 측면에 있었다. 편백나무숲에 가기 위해서는 산꼭대기까지 설치된 나무 계단을 걸어 올라간 후 고개를 넘어야 한다. 아무리 낮은 산이라도 산은 산이라 고개를 넘으려면 숨이 헉헉거렸는데 힘들어도 포기하지 않고 고개를 넘을 수 있었던 이유는 고개 너머에 편백나무숲이 있었기 때문이다. 편백나무숲은 산의 한쪽 면을 전부 차지하고 있었다. 다른 나무는 일체 보이지 않았고 오로지 편백나무만 심어져 있었다. 처음 편백나무를 심을 때 줄을 맞춰 심은 듯 나무 사이의 간격이 일정했다. 나무 사이에는 경사진 비탈길을 따라 사람들이 오르내릴 수 있도록 길이 나 있었다. 구불구불한 길을 따라 올라갔다 내려오기를 반복하다 보면 숲에 가득한 편백나무향이 온몸에 젖어 드는 것 같았다. 길 옆 움푹 파인 골짜기에는 간벌을 한 듯 잘려진 나무들이 놓여 있었다. 잘린 나무들은 축축한 습기에 젖어 더욱 짙은 향내를 풍겼다. 나무 사이를 오르내리며 한참을 걷다 보면 이제 막 떠오르기 시작한 아침햇살이 비스듬하게 내리쬐었다. 숲은 나무 사이를 파고드는 햇살 때문에 빛과 그늘이 뒤섞이면서 신비스러운 분위기가 연출되었다. 그 어떤 영상으로도 만들 수 없는 신비로움이었다.

처음에는 그저 편백나무향에 취해 주변 상황에 신경 쓸 겨를이 없었다. 산책 사흘째 되는 날 비석이 눈에 들어왔다. 처음에는 돌덩어리인 줄 알았다. 그러나 단순히 자연에 놓인 돌로 보

기에는 돌의 모양이 왠지 반듯반듯해 사람의 손길이 가 닿았음을 알 수 있었다. 비석은 세워진 것이 아니라 하늘을 향해 누워 있었고 비석 위로 낙엽과 나뭇가지가 뒤덮여 있어 자세히 보지 않으면 비석인 줄 알기 힘들었다. 누구 비석인지 궁금해 가까이 다가가보니 '孺人密陽孫○○氏之墓'라고 적혀 있었다. 여기에 밀양 손씨의 무덤이 있었던 모양이다. 그러고 보니 곳곳에 놓인 비석이 눈에 들어왔다. 어떤 비석은 땅에 묻혀 절반만 몸을 드러낸 것도 있었고 어떤 것은 윗부분이 깨져 끝부분만 바닥에 뒹구는 것도 있었다. 함녕 김씨咸寧金氏, 광산 김씨光山金氏 등 글자가 또렷하게 보이는 비석도 있었지만 이름을 알 수 없는 파편이 대부분이었다. 여기가 공동묘지였을까. 여러 성씨의 비석이 뒤섞여 있는 것으로 봐서 한 문중의 묘지는 아니었던 것 같다. 모르긴 해도 이곳에 공원을 조성하면서 묘지는 이장을 하고 비석은 버리고 갔을 것이다. 무덤의 주인은 떠나가고 없는데 주인 없는 자리에서 주인의 흔적을 증명하고 있는 김씨, 손씨, 무명씨無名氏의 비석들. 비석의 주인들은 어떤 사람들이었을까. 어떤 삶을 살다 비석에 이름을 남기고 사라진 것일까. 그들은 이곳에 편백나무를 심은 사람들처럼 누군가에게 도움이 되는 인생을 살았을까. 생각이 여기에 미치자 며칠 전에 찾아 간 외할머니 집이 떠올랐다.

광천동 우리 집을 확인한 후 외할머니 집을 찾아보기로 했다. 거의 기대는 하지 않았지만 이렇게 고색창연한 동네라면 어

쩌면 외할머니 집도 그대로 있을 것 같았다. 더구나 외할머니 집은 그 동네에서도 유명한 대궐 같은 집이었다. 쉽게 허물 수 있는 집이 아니었다. 외할머니 집은 광천동 우리 집과 같은 동네에 있었다. 외갓집이 아니라 굳이 외할머니 집이라고 한 이유는 외할아버지가 일찍 돌아가셔서 어렸을 때부터 외할머니만 봤기 때문이다. 광주로 이사 오기 전, 산골 오지에 살던 내가 어쩌다 외할머니 집에 올 때면 집안에서 길을 잃어버릴 정도로 집이 넓고 으리으리했다. 대문을 들어서면 일하는 사람들이 살던 행랑채가 있었고 본채는 높은 기단석 위로 위용을 자랑하듯 늠름하게 세워져 있었다. 처음 본 사람이라면 단박에 기가 죽을 정도로 위압적인 건물이었다. 무엇보다 내 눈을 사로잡은 것은 마당의 화단이었다. 갖가지 꽃이 흐드러지게 핀 화단에는 벽돌로 만든 굴뚝이 높이 솟아 있었는데 굴뚝을 따라 주황색 꽃이 주렁주렁 열려 있었다. 그 꽃이 능소화라는 사실은 훨씬 나중에야 알았다. 그때부터 능소화는 외할머니 집의 꽃으로 기억되었고 부잣집에만 심는 꽃인 줄 알았다.

옛 기억을 더듬어 외할머니 집을 찾아가다가 이쯤 외할머니 집이 있었던 것 같아 고개를 두리번거리는데 낡은 기와집이 보였다. 낡았지만 당당한 풍채를 간직한 모습이 외할머니 집이었다. 아직도 그대로 있었다. 대문을 밀어보았다. 문이 열렸다. 역시 빈집이었다. 넓은 앞마당은 절반만 남아 있었고 능소화가 피었던 굴뚝은 보이지 않았다. 대신 길 쪽으로 2층 건물이 세워져

있었다. 안방에 들어가 봤다. 반질반질 윤이 나던 마루 위를 신발을 신고 올라가자니 기분이 묘했다. 빈집이라 어쩔 수 없이 신발을 신고 들어갔지만 한복을 입은 채 아랫목에 꼿꼿하게 앉아계시던 외할머니가 생각나 마음이 편치 않았다. 외할머니는 생전에 이 집을 지키지 못하고 광주에서도 한참 떨어진 시골집에서 생을 마감하셨다.

외할머니는 생전에 과자 하나를 내 손에 쥐어 주지 않을 만큼 인색하셨다. 오로지 움켜쥐려고만 하고 풀어놓는 법이 없었다. 심지어는 내가 들고 간 요구르트조차도 나눠 주지 않고 혼자 드셨다. 대궐 같은 집을 지키지 못하고 궁벽한 시골집에서 돌아가신 외할머니를 떠올릴 때마다 항상 그런 생각을 했었다. 어차피 사라질 재물인데 다른 사람들에게 베풀고 사셨더라면 얼마나 좋았을까. 그랬더라면 설령 무명씨로 세상을 떠났더라도 누군가의 기억 속에서는 아름답게 살아 있을 것이다. 이름조차 모르지만 이곳에 편백나무를 심은 사람들에게 고마움을 느끼는 것처럼 말이다. 김씨, 손씨, 무명씨의 비석들 사이를 걷는 동안 외할머니 생각이 떠나지를 않았다. 언젠가는 무명씨로 사라질 나 또한 잘 살아야겠다는 생각도 함께 들었다.

김동유 〈Skull〉

Oil on Canvas, 60×60cm, 2012

우리 모두는 죽는다. 아무리 잘난 사람도 영원히 살 수는 없다. 똑같이 흙 속에 묻혀 지수화풍으로 분해될 것이다. 육신은 죽어서 사라지지만 살았을 때의 행적은 남겨 진 자들의 기억으로 남는다. 높은 무덤을 썼다 하여 오래 기억되지는 않는다. 값비 싼 비석을 썼나 하니 온성받지도 않는다. 오로지 그가 한 행적으로만 기억된다. 우리는 어떤 모습으로 기억될 것인가.

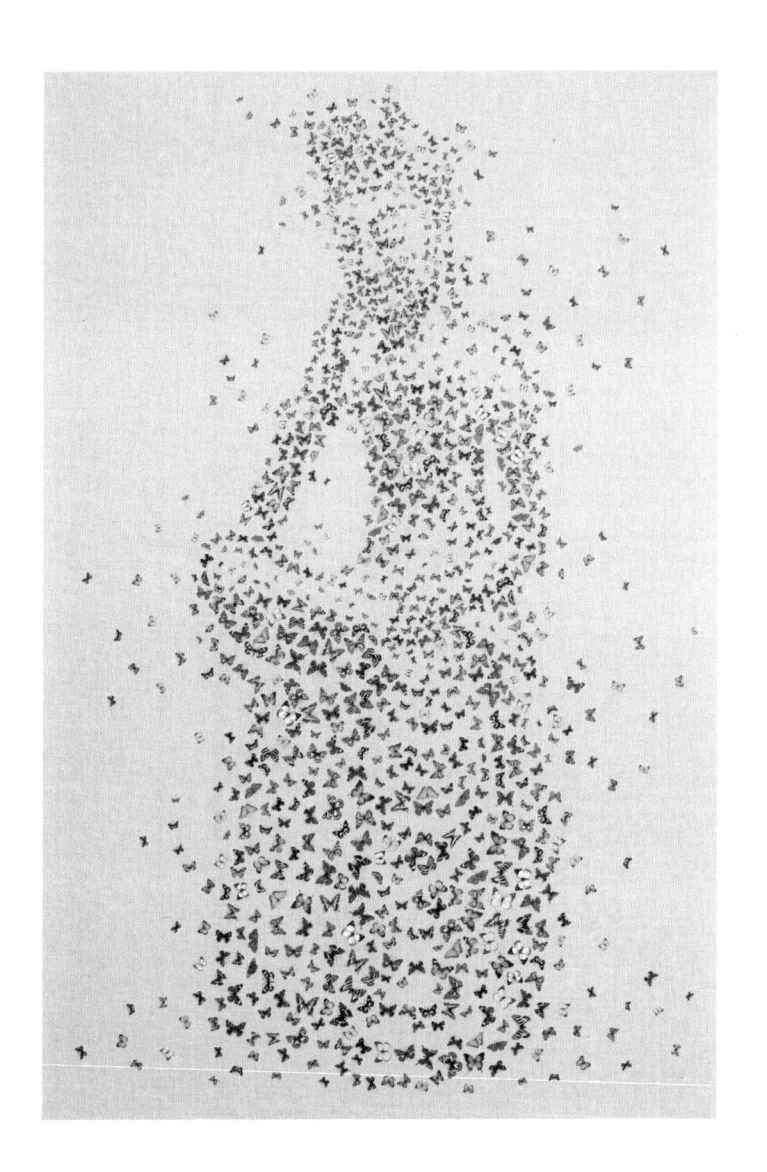

김동유 〈Butterflies-Pensive Bodhisattva〉

리넨에 아크릴, 193.5×130cm, 2015

작은 행위가 반복되면 습관이 된다. 습관은 운명이 되고 운명은 숙명이 된다. 전생, 현생, 후생의 삼생이 모두 작은 행위에서 결정된다. 현재 나의 행위가 과거이고 현재이고 미래인 이유다. 우리는 지금 어떤 행위를 하며 삼생을 살고 있는가.

스승을
찾아서

사람과 사람과의 만남은 그 자체가 법문이고 가르침이다. 특히 한 분야에 일가를 이룬 작가와의 만남은 더욱 그렇다. 특별히 나를 위해 법문을 해 달라고 부탁한 적도 없는데 그분들은 마치 나의 심중을 꿰뚫는 듯 그때그때 나에게 꼭 필요한 법문을 들려 준다. 어떤 작가는 그림으로, 어떤 작가는 인생 이야기로, 어떤 무명의 작가는 숲속의 비석으로 누워 법문을 펼쳐준다. 굳이 법문이란 형식도 취하지 않으면서 진짜 법문을 들려주었으니 고수들이 따로 없다. 이런 고수들을 만날 수 있는 나는 진짜 운이 좋은 사람이다.

얼마 전에 한국 전통자수 작가를 만났다. 자수는 실을 매개로 작업하는 예술로 우아한 색채와 장식적인 문양이 간결하면서도 세련된 구도 위에 펼쳐지는 세계다. 자수의 질감은 실의 꼬임과 굵기에 따라 결정된다. 숙련된 장인이 색색의 실을 꿰어 바느질한 옷에는 입체감과 원근감이 살아 있어 평면 회화에

서는 느낄 수 없는 독특한 아름다움이 들어있다. 단아한 구도와 색감이 빚어낸 한국 전통자수는 동양자수의 백미라는 극찬까지 받는다. '천의무봉天衣無縫'이라는 표현도 자수에서 유래되었다. 선녀의 옷에는 바느질한 자리가 없다는 뜻이니 시나 문장이 꾸 밈없이 자연스럽고 완벽할 때 칭찬하는 말이다. 바느질은 했는데 바느질한 흔적이 보이지 않는 옷이라면 이백李白이나 두보杜甫 혹은 왕유王維나 유종원柳宗元의 시 같은 옷이 천의무봉일 것이다. 그들 모두 글을 짓는 바느질 솜씨가 출중하여 천의무봉의 시를 쓴 사람들이다. 결국 타고난 재주가 모든 것을 결정한다.

나이 탓일까. 체력 탓일까. 올해 들어 유난히 글쓰기가 힘들었다. 도서관에서 책을 읽어도 글을 쓰고 싶다는 의욕은 일어나지 않았다. 한때는 머릿속에 떠오르는 생각을 손가락이 따라가지 못할 정도로 문장이 쏟아지던 때가 있었다. 그런데 최근에는 번쩍이는 영감은커녕 희미한 불빛조차 찾을 수가 없었다. 글을 쓴다는 예술가의 자긍심은 이미 바닥에 떨어진 지 오래되었고 마지못해 억지로 쥐어짜는 글을 쓰고 있다는 자괴감이 수시로 몰려왔다. 때로는 내가 글이라는 덫에 걸려 꼼짝달싹하지 못하고 있는 것 같아 측은한 생각까지 들었다. 이 나이가 되어서도 여전히 글쓰기가 힘들고 고통스럽다면 재능이 없는 것이다. 나의 길이 아니니 더 늙기 전에 결판을 내야겠다.

드디어 내가 하산할 때가 되었다고 생각하며 글쓰기 노동자

의 한계를 절감하고 있을 때 그녀를 만났다. 언니처럼 마음을 털어놓아도 좋은 사이라 오늘은 내 신세 한탄이나 실컷 늘어놔야겠다고 생각하고 만났다. 이런 내 마음을 아는지 모르는지 그녀는 비가 쏟아지는 날씨에도 불구하고 굳이 만남의 장소에서 멀리 떨어진 맛집을 향해 차를 몰았다. 그곳에 도착해서도 아무 식당에나 들어가면 되는데 또 굳이 줄을 서서 기다렸다가 기어이 점찍어둔 식당으로 들어갔다. 그렇게 그녀가 내게 사 주고 싶다는 음식이 미역국이었다. 나는 그녀가 사 준 미역국을 맛있게 먹었다. 산후조리하듯 맛있게 먹었다. 순한 미역국이 목을 타고 넘어가자 에어컨 바람 때문에 움츠러들었던 몸이 순식간에 풀어졌다. 지금까지 살아오면서 맺혀있던 긴장감도 동시에 풀어지는 듯했다. 작가는 태생적으로 직감력이 뛰어난 사람들이다. 그녀는 내가 한 번도 얘기한 적이 없는 나의 과거를 다 알고 있는 것 같았다. 나는 두 아들을 모두 여름에 낳았다. 온몸에 땀띠가 뒤덮을 정도로 더운 삼복더위에 출산을 했으니 몸조리를 제대로 했을 리 만무하다. 몸이 회복되기도 전에 반팔에 반바지를 입고 맨발로 걸어 다니며 여름을 보냈다. 평생 후회하지 말고 귀찮더라도 몸조리 잘하라는 어른들의 말을 귓전으로 흘려들었다. 어른들의 말을 무시한 댓가는 아주 컸다. 그날 이후 나는 지금까지 한여름에도 긴팔에 긴바지만 입고 산다. 역시 인생의 무게가 실린 어른들의 말은 잘 들어야 한다.

　미역국에 밥을 말아 먹으면서 젊은 시절 어른들 말을 듣지

않고 평생 고생하고 있는 얘기를 반성 겸해서 털어놨는데 그녀가 느닷없이 자수 얘기를 꺼냈다. 앞뒤 정황으로 봐서는 그 시점에 꼭 자수 얘기를 해야 할 상황이 아니었는데 맥락 없이 갑자기 자수 얘기가 튀어나왔다. 이것이 예술가가 직감력이 뛰어나다고 생각한 이유다.

"자수를 놓는 사람들에게 똑같은 색의 실을 주고 똑같은 도안에 수를 놓으라고 해도 전부 다른 작품이 나와요. 어떤 작품은 아주 곱고 어떤 작품은 아주 거친 느낌이 들어요. 어떤 작품은 처음에 볼 때 감탄사가 저절로 나올 만큼 멋있었는데 보면 볼수록 싫증이 나는 경우가 있어요. 반대로 처음에 볼 때는 촌스럽고 밋밋하던 작품이 시간이 지날수록 마음을 끄는 경우도 있어요. 똑같은 재료인데 어쩌면 그렇게 다른 작품이 나오는지 꼭 사람을 보는 것 같다니까요. 정말 신기해요. 그것을 보면서 내린 결론은, 작품이란 작가가 살아오면서 생각하고 느끼고 고민한 인생 자체가 녹아 있는 것이지 결코 재주로 하는 것이 아니라는 것을 알았어요."

나는 미역국을 먹다 맥락 없이 튀어나온 그녀의 자수 이야기를 듣고 웃었다. 아하, 저것은 나를 위한 불보살님의 법문이구나. 책을 통해서 가르쳐도 반응이 신통찮으니까 사람의 몸을 빌려 직접 법문을 들려주시는구나. 내가 글을 쓰지 못하겠다고 생각한 것은 재주의 문제가 아니라 인생에 대한 고민이 진지하지 못해서 나온 결론이 아닌가. 이백이나 두보가 바느질한 천의무

봉의 솜씨도 좋지만 촌스럽더라도 내 몸에 맞는 편안한 옷을 지어 입는 것도 좋다는 법문을 펼쳐주시는 거였다. 위장뿐만 아니라 마음까지 채워주는 법문을 들으니 행복했다. 감사하고 고마운 일이다.

한때는 나도 혜가가 달마를 만났듯 나의 인생을 송두리째 뒤흔들어놓을 범상치 않은 스승과의 만남을 동경했다. 그런데 지나놓고 보니 인생의 굽이굽이마다 항상 필요한 곳에는 스승님이 앉아계셨다. 다만 내가 눈이 어두워 스승의 존재를 알아보지 못했을 뿐이다. '세 사람이 길을 가면 반드시 나의 스승이 있다'고 했던 공자孔子의 가르침을 이제야 비로소 실감하고 있다. 사람과의 만남은 많은 여운을 남긴다. 헤어져 돌아설 때 충만한 만남도 있고 공허하다 못해 쓸쓸한 만남도 있다. 어느 경우든 내게 가르침을 주기 위한 만남이라 여긴다면 그 또한 나를 위해 나투신 불보살님을 친견하는 자리가 될 것이다.

김무호 〈봄봄봄〉

한지에 채색, 70×85cm, 2017

세상의 정원에는 수많은 꽃이 피었다 진다. 그 꽃을 보며 수많은 화가들이 붓을 든
다. 아무리 예쁜 꽃이 핀다한들 쳐다보지 않으면 그만이다. 인생의 스승님은 세상
곳곳에 꽃처럼 피어 있다. 다만 내가 눈을 감고 있을 뿐이다. 오늘도 나는 스승님의
법문을 듣기 위해 세상 속으로 늘어간다. 마트에서 지하철에서 때론 웃으며 때론
화를 내며 나에게 법문을 펼치는 스승님들.

김무호 〈붉은 노을이 있는 풍경〉

한지에 색, 60×50cm, 2017

산은 산인데 봄 산과 가을 산은 그 느낌부터가 다르다. 여름 산과 겨울 산은 사람의 접근을 허용하는 거리부터가 다르다. 봄 산 같은 스승, 가을 산 같은 스승, 그리고 여름 산과 겨울 산 같은 스승이 전부 다르다. 똑같은 산이 들려주는 서로 다른 가르침. 그 가르침은 오직 가르침을 받아들이려는 자의 마음에 달려 있다.

내가 글을 쓰는
이유

내가 글을 쓴다고 하면 정말 멋있다고 응답하는 사람들이 의외로 많다. 글쓰기가 매우 고상한 일이거나 낭만적인 행위라고 생각하기 때문일 것이다. 그럴 때마다 나는 전혀 그렇지 않다고 강변한다. 그래도 사람들은 믿지 않는다. 워낙 많은 사람들에게 그런 얘기를 듣다 보니 어느 순간 스스로에게 질문을 던져봤다. 나는 왜 글을 쓸까. 글은 나에게 무엇일까. 오랜 시간 동안 생각하다 드디어 결론을 내렸다.

　내가 글을 쓰는 이유는 두 가지다. 첫째는 생계를 위해서다. 나는 신문사나 잡지사 같은 직장에 소속되지 않은 프리랜서 신분이지만 생계형 작가다. 생계형으로 글을 쓰다 보니 하는 일은 직장인과 마찬가지로 업무 강도가 세고 고된 편이다. 한 달에 쓰는 원고는 대략 다섯 편에서 열 편 정도 된다. 때로는 열 편이 넘어갈 때도 있다. 원고 한 편에 원고 매수가 대략 십오 매 정도이니 한 달에 칠십 매에서 백 매 정도 쓰는 셈이다. 이렇게 고정

된 원고 외에도 가끔씩 장문의 평론을 쓸 때도 있다. 그럴 때는 신경이 바짝 곤두서서 곁에 있는 사람이 긴장할 만큼 예민한 상태가 된다.

연재하는 글이나 잡지사에서 청탁받는 글은 항상 원고 마감이 있기 마련이다. 어떤 형식으로든 정해진 기한 내에 정해진 분량을 넘겨야 하는 글의 속성상 마감에 대한 스트레스가 만만치 않다. 그 스트레스를 견딜 수 있게 해주는 힘이 바로 내가 생계를 위해 글을 쓴다는 사실이다. 만약 나의 글쓰기에 먹고사는 문제가 결부되지 않았더라면 그 많은 양의 글쓰기는 불가능했을 것이다. 그럴 때마다 나는 황지우의 시 〈거룩한 식사〉의 한 구절을 떠올린다.

몸에 한 세상 떠 넣어주는
먹는 일의 거룩함이여

내가 생계형 필자로 글을 쓸 때 글쓰기는 멋있는 것도 멋이 없는 것도 아니다. 그저 몸에 한 세상 떠 넣어주는 거룩함을 위한 돈벌이일 뿐이다. 그러니 눈물 겹게 고맙고 감사한 돈벌이다. 내가 쓴 글로 원고료를 받아 나와 우리 가족의 몸에 한 세상 떠 넣어주고 때로는 가까이 있는 이웃에게도 숟가락을 내밀 수 있게 해주는 일이니 어찌 눈물 겹지 않겠는가.

나와 가족의 몸에 한 세상 떠 넣어주는 일이니만큼 글은 함

부로 쓸 수가 없다. 더구나 프리랜서는 오로지 자기 이름 하나 걸고 일을 하는 사람이다. 만약 문제가 발생했을 때 병풍이 되어줄 회사나 상사도 없으니 자기가 쓴 글은 자신이 온전하게 책임져야 한다. 이름을 지켜내는 것이 곧 나와 가족의 몸에 한 세상 떠 넣어주는 일이다. 그 중압감이 만만치가 않다. 그 중압감을 견뎌낼 수 있게 해주는 안전장치가 집안일이다. 나는 주로 집에서 글을 쓴다. 부득이하게 집을 떠나야 할 경우에는 여관방에 앉아 글을 쓸 때도 있지만 주로 작업하는 공간은 집이다. 나는 집에서 글을 쓰다 막히면 일어서서 집안일을 한다. 설거지도 하고 빨래도 하고 청소도 한다. 집은 생활공간이다. 언제나 할 일이 그득한 곳이 집이다. 해도 해도 끝이 없는 것이 집안일이다.

한때는 내가 생계를 위해 돈을 벌면서 가사 노동의 무게까지 견뎌야 하는가에 대해 심각하게 고민한 적도 있었다. 그런데 어느 순간 집안일은 나의 건강을 위해 운동 차원에서라도 꼭 필요한 일이라는 것을 알았다. 만약 내가 집안일을 전혀 하지 않고 오로지 글만 썼다면 나는 진즉에 쓰러졌을 것이다. 나는 타고난 천재도 아니고 글재주가 뛰어난 사람도 아니다. 아무리 짧은 글이라도 수없이 썼다 지웠다를 반복하면서 겨우겨우 한 편을 완성한다. 당연히 몇 시간 만에 끝내는 글은 없다. 만약 집안일이 없다면 컴퓨터 앞에 앉아 몸이 굳어버릴 정도로 서너 시간은 꼼짝하지 않고 글을 써야 한다. 그런데 오로지 글만 쓰면서 몸이

굳어버릴 불상사를 집안일이 막아준다. 몸에 한 세상 떠 넣어주는 거룩함도 건강을 지켜야 할 수 있는 일이다. 그래서 나에게 집안일은 더 이상 노동이 아니라 소중한 운동이다.

내가 글을 쓰는 두 번째 이유는 공부를 위해서다. 얼마 전에 청탁받은 원고의 주제가 호피虎皮였다. 호랑이 가죽에 대한 원고였다. 호랑이 그림은 평소에도 관심이 많아 자주 들여다보던 주제였다. 호랑이는 백수百獸의 왕으로 단군신화에 등장할 만큼 오랜 옛날부터 우리네 삶과 함께 했다. 한반도 산야를 주름잡고 다니던 호랑이는 신석기시대의 울주 반구대 암각화에서부터 조선 말기의 민화까지 지속적으로 그림의 소재로 등장했다. 당연히 훌륭한 호랑이 그림도 많이 남아 있다. 그런데 호랑이 그림이 아니라 호랑이 가죽에 대한 글을 써달라고 했다. 그래서 호랑이에 관한 논문은 물론《조선왕조실록》과 문집을 뒤지기 시작했다.

호랑이는 무武를 상징하여 조선시대에 무관武官은 호랑이를 흉배胸背로 붙였다. 그런데 공신功臣들이 앉는 의자에는 문관과 무관을 구분하지 않고 공통적으로 호피를 깔았다. 양반 관리들이 탄 가마에도 호피를 깔았다. 이런 깔개나 자리를 문인文茵이라 한다(새롭게 배운 지식이다). 호피는 혼례식 때 잡귀와 액운을 물리칠 목적으로 신부의 가마 위에두 덮었다(이 사신 여시 기료를 찾으면서 처음 알았다). 그런데 호피를 검색어로 문헌을 뒤지는 도중 계속해서 '고비皐比'라는 단어가 겹쳤다. 호피와 고비가 어떤 연

관이 있을까 궁금해서 계속 자료를 찾다가 놀라운 사실을 발견
했다. 고비가 '스승이 학문을 강론할 때 깔고 앉는 자리(師席)' 즉
'강석講席'을 일컫는다는 내용이었다. 사석의 유래는 송宋나라
때 장재張載가 호피를 깔고 앉아《주역》을 강의하면서부터 시작
되었다고 한다.

　나는 고비가 스승의 자리라는 사실을 알고 무릎을 쳤다. 그
동안 박사논문을 쓰면서 풀리지 않던 의문이 비로소 해결되었
기 때문이다. 조선 말기에 그려진 공자孔子 그림에는 공자가 앉
는 자리에 호피방석이 등장한다. 화가들이 인물을 그릴 때는 복
장이나 지물 등 그 어느 것 하나도 허투루 그리지 않는 법인데
공자와 호피방석 사이의 연관성을 찾지 못해 고심했었다. 그런
데 호피 원고를 쓰면서 생각지도 못하게 그 연관성을 알게 되었
다. 생계를 위해 글 쓰는 삶의 팍팍함을 보상하기라도 하듯 주
어진 기쁨이다. 이런 소득은 원고를 쓰기 위해 자료를 찾고 정
리하는 과정에서 얻은 보너스라고 할 수 있다. 오직 공부하는
사람만이 누릴 수 있는 행복이다. 이것이 내가 글을 쓰고 공부
하는 이유다. 부처님 공부도 이와 다르지 않을 것이다.

허진 〈유목동물+인간-문명〉
한지에 수묵채색 및 아크릴, 130×162cm, 2017

어떤 작품을 볼 때 처음부터 이해되는 경우는 많지 않다. 오랜 시간 동안 작가가 고민하고 천착해온 주제를 한 화면에 압축해 놓은 회화 작품은 더욱 그렇다. 이해되지 않더라도 포기하지 않고 끝까지 밀고 나가다보면 어느 순간 섬광처럼 해답이 찾아올 때가 있다. 공부하는 사람은 그 희열의 시간을 위해 긴 어둠을 건너내는지도 모른다. 불교 경전 공부도 마찬가지다.

허진 〈유목동물+인간-문명〉

한지에 수묵채색 및 아크릴, 34×49.5cm, 2017

예술 작품은 내가 알지 못했던 세계를 알려주거나 잊고 있었던 진실을 일깨워준다. 수만 년 전에 인간과 동물이 공존하던 시대가 끝난 이래 인간은 무소불위의 권력을 행사하면서 산다. 그 어떤 천적도 대적할 수 없는 최고의 포식자가 되었다. 식물이고 동물이고 인간에게 봉사하지 않으면 가차 없이 멸종시켜버린다. 그 결과가 가져올 재앙을 한 번이라도 생각해본 적 있는가? 그렇게 작가가 묻고 있다. 글을 쓰기 위해 그림을 보지 않았더라면 무관심했을 주제다.

삶의 가치에
대해

"부자들은 돈이 많으니까 남 도와주는 것도 많이 할 수 있잖아요. 그러니까 복을 더 많이 짓게 되고, 복을 지으니까 더 잘 살 수밖에 없는 거죠. 가난한 사람들은 돈이 없으니까 도와주고 싶어도 도와줄 수가 없잖아요. 당연히 복을 지을 수가 없으니까 더 가난해지고… 복을 짓는 데도 빈익빈 부익부라니까요."

얼마 전에 집안 모임에 참석했다가 실직한 조카를 만났다. 올해 서른여섯 살인 조카는 실직한 지 한 달이 조금 더 되었다고 했다. 실직 기간을 견디기가 힘들었던 모양이다. 한참 일할 나이에 집안에만 틀어박혀 있어야 하니 마음고생이 심했을까. 뽀얗던 얼굴이 온통 여드름과 뾰두라지로 뒤범벅이 되어 있다. 활발한 성격은 찾아볼 수 없고 의기소침한 모습이 안쓰럽다. 조카의 눈빛에는 아무리 노력해도 뜻대로 되지 않는 세상에 대한 원망과 체념의 감정이 담겨 있는 듯했다. 조카는 작은집 오빠의 딸이니 촌수로는 그다지 멀지 않지만 만날 기회가 많지 않아 깊

은 대화를 나누는 관계는 아니었다. 그저 얼굴 볼 때마다 '잘 지내지?' 하는 정도의 덕담 몇 마디 주고받는 사이였다. 조카가 오늘 어려운 걸음을 한 것은 다리 불편한 아버지의 보호자로서였다. 실직한 상태에서 집안 친척들 앞에 서기가 쉽지 않았을 텐데 부모를 생각하는 그 마음이 착하고 예쁘다. 그런 조카의 입에서 빈익빈 부익부 이야기를 듣게 된 것은 순전히 큰집 조카의 돈 자랑 때문이었다.

올해 마흔두 살인 큰집 조카는 지난 번 박근혜 정부 때 '떼돈'을 벌었다고 했다. 자기 돈 삼천만원으로 '갭투자'를 해서 강남에 있는 아파트 두 채를 갖게 되었다는 것이다. 직장생활해서 모은 돈으로 꿈에 그리던 아파트를, 그것도 강남에 있는 알토란 같은 아파트를 두 채나 소유하게 되었으니 잠을 자다 로또를 맞은 것만큼이나 의기양양한 기분이었을 것이다. 그동안 집안 행사는 '고색창연하다'는 이유로 코빼기도 비추지 않더니 웬일로 왔을까 싶었는데 자신이 일궈 낸 눈부신 성과를 자랑하고 싶은 마음이 컸던 모양이다. 굳이 자랑을 하고 싶다는데 맞장구를 쳐 줘야 할 것 같아서 내가 한마디 했다.

"야, 너 정말 대단하다. 우리같이 소심한 사람은 투자하고 싶어도 엄두가 나지 않아서 못하겠더라. 네 말 들으니까 자기 돈이 없어도 강남에 집을 가질 수 있었구나. 진즉 좀 알려주지. 그럼 나도 강남 아파트 주인이 될 수 있었을 텐데 말이야. 아유, 부럽다 부러워. 그동안 아버지 없이 지하 셋방에서 어머니 모시고

사느라고 고생 많았는데 정말 잘됐다. 이제 장가가도 되겠네. 부자된 것 축하해."

사람이 갑자기 큰돈을 쥐게 되면 판단력이 흐려지게 되는 것일까. 내가 부럽다고 말한 것은 이쯤해서 대화를 마무리하고 화제를 바꾸자는 의도였다. 그런데 큰집 조카는 친척들 앞에서 조금 더 자신의 성공담을 얘기하고 싶은 눈치가 역력했다. 내 말이 끝나기가 무섭게 요즘 세상에 아파트 두 채로는 부자 축에도 끼지 못한다면서 자랑을 계속했다. 자기 회사 대표는 7억원을 대출받았는데 갭투자를 시작한 지 1년도 되지 않아 아파트 70채를 소유하게 되었다며 복 있는 사람은 따로 있단다. 자기는 월급쟁이라 '실탄'이 적어서 어쩔 수 없이 두 채밖에 살 수 없었단다. 그러면서 돈이 돈을 버는 세상이라며 더 사지 못한 현실을 한탄한다.

눈치 없는 아이 같으니라구. 나이 마흔을 어디로 먹은 걸까. 그곳에 참석한 사람들의 기분 같은 것은 아랑곳하지 않고 자기 자랑하기에 바쁜 조카를 보니 인생 헛살았구나 싶었다. 더구나 그곳에는 실직한 친척 동생도 있지 않은가. 조카의 오만방자한 모습을 보다 못한 언니가 곁에서 한마디 한다.

"너 돈 많이 벌었으니까 불쌍한 사람들도 많이 도와주고 그래라. 오늘 밥값도 네가 계산하면 되겠네."

절반은 얄미워서, 절반은 실직한 작은집 조카에 대한 안쓰러움이 묻어 있는 목소리였다. 그것을 아는지 모르는지 큰집 조카

가 즉각적으로 대답을 한다.

"저도 나중에 돈 많이 벌면 어려운 사람들 도와줄 거예요. 그런데 그것은 나중 일이고 아직은 아니에요. 대출 잔뜩 일으켜서 빚으로 아파트 샀는데 지금 제 처지에 누구를 도와주고 말고 하겠어요? 나중에 여유 생기면 저도 남들 도와주면서 살 거예요."

여태껏 잘난 체하던 아이가 밥값 계산하는 것이 무서워 곧바로 한발 뺀다. 언니가 한마디 하려다가 큰집 올케를 보더니 그냥 입을 다문다. 나의 불행은 다른 사람의 행복 앞에 서 있을 때 더욱 커 보이는 법이다. 기껏 자신보다 네 살 많은 친척 오빠의 성공 앞에서 실직한 조카는 얼마나 비참했을까. 고모의 얘기를 들은 작은집 조카가 복잡한 심정으로 자신도 모르게 한 말이 바로 빈익빈 부익부였다. 한탄하듯 한 말이었다. 슬쩍 흘려버려도 될 말이었는데 언니는 젊은 실직자의 말을 놓치지 않는다. 나이 들었다는 것은 주변 사람들에 대해 세심하게 살피는 마음을 가졌다는 뜻인지도 모른다. 언니가 곧바로 작은집 조카를 향해 얘기한다.

"아니야. 그것은 네가 몰라서 하는 말이야. 부자라고 해서 남을 많이 도와주고 가난하다고 해서 남을 도와주지 못하는 것이 아니야. 부자 중에서도 자기가 가진 것에 만족하기는커녕 더 갖지 못해 안달인 사람이 있는 반면 가난한 사람 중에서도 부자보다 더 만족해하면서 남을 도와주는 사람도 있어. 모든 것이 마음먹기에 달렸어."

언니의 말은 두 조카 모두에게 해당되는 참으로 절묘한 말이었다. 큰집 조카에게는 가르침을, 작은집 조카에게는 격려를 담은 말이었다. 옆에서 듣는 우리에게는 인생의 진리를 가르쳐 준 말이었다.

돈을 버는 것은 좋은 일이다. 돈을 많이 버는 것은 더욱 좋은 일이다. 그러나 그 돈은 정당하게 벌어야 존경받고 박수를 받는다. 사람은 누구나 자신이 땀 흘려 버는 것만큼만 누려야 한다. 땀 흘리지 않는 사람들이 큰소리치는 사회는 정상적인 사회가 아니다. 돈을 많이 가졌다 하여 가치 있는 삶을 사는 것은 아니다. 돈을 어떻게 쓰느냐에 따라 그 사람의 가치가 결정된다. 돈을 부릴 능력이 되지 못하는 사람은 돈의 부림을 당한다. 겨우 아파트 두 채에 돈의 부림을 당하는 조카를 보면서 부럽기는커녕 안타까운 마음이 들었던 것은 맹목적으로 돈을 추종하는 사회의 한 단면을 보는 것 같았기 때문이다. 돈에 휘둘리기에는 우리 인생이 너무 아깝기 때문이다. 우리에게 주어진 시간을 어떻게 쓸 것인지에 대한 진지한 고민이 필요하다.

윤정귀 〈상념-소녀〉

나무와 흙구이, 55×45×20cm, 2016

우리가 돈을 버는 이유는 쓰기 위해서다. 삶을 이어가는 데 필요하기 때문이다. 그런데 사람의 욕심은 단지 필요한 만큼만 쓰고 만족하는 수준에서 머무르지 않는다. 더 많이 움켜쥐려고 한다. 더 많이 움켜쥐면 행복하리라 믿지만 과연 그럴까. 움켜쥔 눈을 펴서 그 속의 일부를 필요한 사람에게 건넬 수 있는 여유. 행복은 그 안에 있다.

윤정귀 〈상념-소년〉

나무와 흙구이, 55×65×25cm, 2016

우리 인생에는 성취해야 할 많은 가치가 있다. 나를 위하고 옆 사람을 위하고 생명 있는 모든 존재들을 위한 가치 있는 삶. 이런 삶이야말로 그 어떤 가치보다 우선하는 삶이다. 그런 가치를 찾기는 쉽지 않으며 찾았다 해도 내 삶 안에서 실현시키기는 더욱 쉽지 않다. 부처님의 가르침이나 성현들의 말씀에 항상 귀 기울여야 되는 이유다.

여든 살에 배운

한글

전주시에서 인문학 강의를 하게 되어 내려갔다. 장소는 전주시 평생학습관으로 매주 화요일마다 세 차례 강의를 하는 일정이었다. 마지막 강의를 하던 날이었다. 관장님과 함께 사무실에서 차를 한 잔 마시는데 탁자 옆에 세워 둔 액자들이 눈에 들어온다. 글씨가 삐뚤빼뚤하는 것으로 봐서 초등학생 시화전을 열었던 것 같다. 그런데 자세히 보니 뭔가가 이상했다. 시 제목 아래 적은 글 쓴 사람의 이름 곁에 숫자가 특이했다. 학년과 반을 뜻하는 2-3이나 5-2가 아니라 73 또는 82와 같은 숫자였다. 순간 머릿속으로 스치는 느낌이 있어 관장님한테 액자에 대해 물었다. 짐작대로였다. 그 숫자는 글을 쓴 사람의 나이였다. 한글반에서 처음으로 한글을 배운 어르신들이 쓴 시로 시화전을 열고 난 액자라고 했다. 그러면서 2014년에 발간한 책을 한 권 준다. 전주시에 있는 19개 복지관과 평생학습센터에서 한글을 배운 분들의 글을 엮은 책이었다. 글은 편집자가 교정을 보지 않

고 처음에 쓴 글 그대로 복사해서 실었기 때문에 글 쓴 사람의 체취를 고스란히 느낄 수 있었다. 그야말로 육필원고였다.

그분들이 쓴 글을 읽고 있자니 가슴이 뭉클했다. 더러는 받침이 틀리고 사투리가 심해 해독이 어려운 문장도 있었지만 글 곳곳에는 생애 처음으로 한글을 배워 '까막눈'으로만 살던 서러움을 떨쳐버리고 '문명인'의 대열에 합류하게 된 자부심이 생생하게 적혀 있었다. 전북노인복지관에서 출품한 한외순 할머니의 〈옛날생각〉이란 시는 단 여섯 줄이었지만 그 어떤 유명한 시보다 더 감동적이었다.

열일곱 살에 결혼하여
서른세 살에 혼자되었어요.
눈이 오고 비가 오면
먹을 것이 없어 울었어요
옛날 생각하면
자식들에게 미안하고 고마워요

서른세 살에 혼자된 여인이 자식을 데리고 살아가면서 겪어야 했던 삶의 풍파가 이보다 더 절절하게 표현될 수 있을까.

금암노인복지관의 이화자 할머니의 글 또한 문장이 아주 짧다. 문체도 '~입니다'에서 갑자기 '~이다'로 바뀌는 등 통일성이 없다. 그럼에도 불구하고 절제된 표현 속에 핵심은 고스란히

담겨있다.

저는 파주에서 태어났어요. 우리 식구는 칠남매입니다. 저는 69살
입니다. 저는 공부를 좋아했습니다. 저는 학교에 가고 싶었지만 돈
이 없어서 못 갔다. 저는 21살에 진주로(에서) 결혼을 했다. 남편하
고 농사를 지었다.

몇 줄 되지도 않는 문장에서 '~입니다'가 '~이다'로 바뀌었
으니 그 사이에 얼마나 많은 시간이 흘렀을까. 글을 구상하고
구상한 글을 다듬고 오자가 나지 않게 머릿속에서 짜 맞춘 다
음 손으로 쓰기까지 글 쓴 사람이 자각하지 못할 정도의 시간이
흘렀을 것이다. 오로지 글자를 틀리지 않게 쓰는 것에만 몰두한
나머지 문체까지 신경 쓸 정도로 마음의 여유를 찾지 못했을 것
이다. 이것은 비단 이화자 할머니만의 문제가 아니었다. 많은 분
들의 글에서 문체가 혼합되어 있었다.
　서원노인복지관의 이옥순 할머니의 글도 마찬가지다. 그런
데 이 할머니의 글은 제법 길다.

어린 시절은 시운을 잘못 타서 고생이 많은 삶이었다. 삼례에서 태
어났고 12살에 해방이 되어 태극기 들고 만세두 불렀다. 그리고 16
살에 육이오가 발생, 미국 사람이 무서워 며느리와 딸을 보호하기
위해 모악산 밑으로 이사해서 고생을 많이 했다. 그리고 19살 섣달

에 중매로 얼굴도 안 보고 시집을 갔다. 8남매 낳고 먹이고 이피고 (입히고) 가르치고 장가보내고 시집보내고 잘 살고 팔순이 되어 자식들 성화에 잔치도 하고 일이 없으면 노인이라 지금은 복지관에 가서 점심도 먹고 한글 배우는 재미에 삽니다. 선생님 감사합니다. '생활이 그대를 속일지라도 슬퍼하거나 노하지 말라' 이 시가 생각납니다.

나 또한 8남매 막내로 자란 탓인지 이옥순 할머니의 글이 마치 나의 어머니의 글 같다. 마지막에 인용한 푸시킨의 '삶이 그대를 속일지라도'라는 시는 내가 어렸을 때 웬만한 사람들은 전부 알고 있을 정도로 많은 사람들이 애송했다. 글자를 읽지 못했던 이옥순 할머니도 그 시는 외우고 있으셨나보다.

어떤 분은 한글을 단순히 읽고 쓰는 수준에서 벗어나 검정고시에 도전하여 합격한 분도 있었다. 그렇다면 이분들은 무슨 이유로 칠순이 넘고 팔순이 되어서도 한글 공부를 포기하지 않았을까. 서원노인복지관의 박옥자 할머니의 글에서처럼 "공부에 열을 내면 늘근(늙은) 친구들이 이제 배워 뭐할려고?"라고 하면서 비웃음을 사는 경우도 있다. 그런데도 글공부를 포기하지 않은 이유를 안골노인복지관의 신영옥 할머니의 글을 통해 찾아볼 수 있다.

가나(난)해서 짚으로 사내키(새끼)도 꼬고 가마니도 짰습니다. 나무

도 하였습니다. 밥도 하고 아기도 보고 보리도 갈았습니다. 머스마 (사내)들이 하는 일도 가리지 않고 하였습니다. 정말 열심히 사(살)았습니다. 그러다가 열여덟사(살)에는 공장에 다녔습니다. 꿈 많고 아름다운 열여덟살 때 나는 공장을 다녔습니다. 집에서 살림하던 때보다는 편했지만 공장에서는 글을 모르니 답답한 것이 많았습니다. 그때 글을 못 배운 것이 한이 되었습니다. 허리가 아파서 집에 있는데 어머니들이 복지관에 가면 한글을 배울 수 있다고 하였습니다. 글을 몰라 답답한 마음을 이제는 풀 수 있을까 싶어 결석도 하지 않고 열심히 배우고 있습니다. 선생님께서 잘한다고 칭찬해 주셨습니다. 지금은 글도 잘 읽고 이렇게 글도 쓰게 되었습니다. 나는 그 어느 때보다 신나고 행복합니다.

문자 해독의 기쁨이 얼마나 큰지를 알 수 있는 글이다. 그래서 할머니, 할아버지들은 선너머복지관의 김금순 할머니처럼 '어렸을 때 배우지 못한 공부를 너무 늦은 나이에 배우려고 하니 돌아서면 잊어버린다'고 한탄을 하면서도 '그래도 내가 혼자 내 어린 시절을 떠올리면서 글을 썼다는 것이 스스로 대견하기 그지없다'고 뿌듯해하신다.

할머니들이 쓰신 글을 읽고 있자니 내가 맨 처음 일본어를 공부하던 때의 경이로움이 되살아났다. 히라가나와 가타카나를 깨우치고 나자 그때까지는 순전히 그림으로만 보이던 글자에 뜻이 보였다. 불어도 중국어도 마찬가지였다. 이 경이로움 역시

지금은 그림으로만 보이는 산스크리트어나 아랍어에도 그대로 적용될 것이다. 글을 통해 부처님 가르침도 듣고 공자님 말씀도 들으며 사람의 도리를 배우는 즐거움. 앞으로 내가 누리고 싶은 노년의 행복이다. 아니, 다른 사람들에게도 권하고 싶은 진짜 행복한 노년의 모습이다.

이명기 〈송하독서도 松下讀書圖〉

종이에 연한 색, 103.8×49.5cm, 조선 말기

노년에 대해 걱정하는 사람들이 많다. 나 또한 마찬가지다. 어떻게 살아야 노년이
아름다울 수 있을까. 건강한 몸, 풍족한 돈, 멋진 사람들과의 만남 등등 여러 가지
조건이 있을 수 있다. 그 중에서도 위대한 분의 가르침을 읽고 배우고 따라해보는
것이야말로 지적 기쁨 있는 노년의 일 것이니. 솔바람 부는 서재에 앉아 경전을 펼
친 후 '나는 이와 같이 들습니다'로 시작하는 아침. 이보다 더 좋을 수 있을까.

허련 〈완당난화阮堂蘭話〉

지본담채, 26.5×12.9cm, 19세기

노년이 되어 눈이 흐릿해질 때까지 글씨를 쓰고 그림을 그리는 것. 정다운 벗과 마주 앉아 따뜻한 차를 마시며 대화를 나누는 것. 매화꽃이 피는 봄밤의 흥분을 기억해두었다가 달이 뜨면 꽃 그림자 아래를 거닐어보는 것. 집 앞마당에 수선화와 상사화를 심고서 오고 가는 사람들에게 향기와 행복을 주는 것. 그리하여 부실한 몸이었지만 잘 살았노라고 편안히 웃으며 세상을 하직하는 것. 노년에 하고 싶은 나의 버킷 리스트.

청산은 나를 보고

말없이 살라 하고

공자를 만난
석가와 예수

타이완(臺灣)에 다녀왔다. 고궁박물원에서 전시한 공자孔子 특별전을 보기 위해서였다. 타이완은 비행기를 타고 두 시간이면 도착할 수 있는 가까운 나라다. 점심 때 인천공항을 출발해 타이완에 도착한 시간에도 여전히 밝은 대낮이라 외국이라는 생각이 전혀 들지 않고 시차도 느낄 수 없었다. 한국보다 조금 덥다는 것이 차이라면 차이였다. 길거리마다 적힌 한자들도 중국에서 쓰는 간체자簡體字가 아니라 우리 눈에 익숙한 정체자正體字라서 한국에 있는 듯 편했다. 길눈이 밝은 제자가 곁에 있어 더욱 편했는지도 모른다. 타오위안 국제공항에서 버스를 타고 50분가량을 달려 타이베이 중앙역 근처의 숙소에 짐을 풀었다. 그래도 여전히 창밖은 환했다. 여행 첫날이라 무리하지 말자고 했지만 호텔에서만 보내기가 조금 아까웠다. 호텔에서 가까운 곳을 다녀오기로 했다. 그렇게 선택된 장소가 용산사龍山寺였다.

용산사는 숙소에서 버스로 세 정거장 되는 곳에 있었다. 절 입구에 들어서니 화려한 건물이 눈에 들어온다. 동銅으로 만든 용 기둥에 붉은 기와 위로는 용, 봉황, 기린 등 상서로운 동물들이 조각되어 있고 평방과 창방, 공포와 주련은 온통 황금색이다. 절 안에는 그 명성만큼이나 사람들이 북적거리고 매캐한 향냄새가 진동한다. 관광객뿐만 아니라 참배객들도 많은 듯하다. 향을 들고 무릎을 꿇은 채 간절하게 기도하는 사람들이 많다. 그런데 절이 이상하다. 본전에는 관세음보살과 보현보살 등의 불교의 신들이 모셔진 반면 후전에는 문창제군, 관성제군 등 도교의 신들이 모셔져있다. 안내판을 보니 불교, 도교, 유교의 중요한 신과 민간신앙이 융합된 '종합 사찰'이라고 되어 있다. 개성이 강하고 지향점이 전혀 다른 각 종교의 신들이 한 장소에서 서로 싸우지 않고 사이좋게 공존하고 있었다. 이런 공존은 타이완뿐만 아니라 중국에서도 흔히 볼 수 있는 풍경이다. 기복을 바라는 신도들의 욕망이 복을 내려준다는 신들을 모두 한자리에 불러 모은 것이리라. 그러나 그것만이 전부는 아닐 것이다. 배려심이 없는 신들이었다면 이런 화합은 어림없었을 것이다. 용산사를 나와 대만에서 유명하다는 소금커피를 마신 후 숙소에 돌아와 일찍 잤다.

다음 날 아침 서둘러 고궁박물원으로 향했다. 정문 앞에는 '만세사표萬世師表-서화書畵 속 공자'라는 제목의 플래카드가 붙여져 있었다. 전시된 작품은 3m가 넘는 청淸 성조聖祖의 어

필御筆을 비롯하여 여러 종류의 탁본과 공자 초상화, 도서 등 다양했다. 비록 기대한 만큼의 많은 작품이 전시된 것은 아니었지만 여러 자료를 통해 알고 있던 작품을 직접 볼 수 있어서 좋았다. 공자 작품을 몇 차례 더 둘러본 다음 다른 전시실의 작품을 보고 있는데 문자가 왔다. 전주에 사는 K가 도착했다는 내용이었다. 오래전 전주에 강의를 하러 갔다가 알게 된 그녀는 지금까지도 여전히 좋은 관계를 유지하는 사이다. 동생이 없는 내게 그녀는 항상 동생처럼 생각되는 귀한 사람이다. 우리는 서로가 서로에게 '스토커'라고 얘기하는 관계인데 그 사실을 증명이라도 하듯 서로 다르게 여행 계획을 짠 기간이 겹쳐 타이베이의 고궁에서 만나기로 했다. 낯선 장소에서 익숙한 사람을 만날 때의 기쁨은 남다르다. 내년에 대학에 입학할 아들이 수시에 원서를 넣고 난 후 함께 왔다고 했다. 그녀 곁에는 사춘기를 혹독하게 치른, 그러나 이제는 감정의 격류에서 벗어나 평온을 되찾은 아들이 서 있었다. 아들을 향한 엄마의 마음이 애틋했다.

그녀와 함께 공자 앞에 서 있으니 느낌이 참 묘했다. 마치 〈호계삼소도虎溪三笑圖〉를 보는 것 같았다. 호계삼소는 여산廬山에 살던 동진東晉의 혜원법사慧遠法師가 도연명陶淵明과 육수정陸修靜을 배웅하다가 서로의 이야기에 심취한 나머지 자신도 모르게 호계를 지나쳐버렸다는 이야기다. 사찰 아래 있는 시내인 호계는 혜원법사가 손님과 작별하는 마지노선이었다. 그 장소를 넘어서고도 의식하지 못할 정도였으니 세 사람의 사이가

얼마나 돈독했는지 짐작할만하다. 세 사람은 종교가 불교, 유교, 도교로 모두 달랐지만 서로의 사귐에 있어서는 전혀 문제될 것이 없었다. 사람의 도리를 가르치는 종교가 사람의 도리를 해치는 쪽으로 변질된 시대에 참고할만한 아름다운 모습이다.

틱낫한 스님은 《너는 이미 기적이다》에서 이렇게 적었다.

이스라엘 사람, 팔레스타인 사람, 불교인, 그리스도교인, 무슬림 같은 여러 이름표들이 우리를 갈라놓는다. 이런 단어들은 머리에 어떤 이미지를 떠오르게 해서, 그 사람이나 그 단체와 우리 사이에 거리를 만든다. 자기를 다른 사람으로부터 갈라놓고 그것을 합리화하는 아주 근사한 명분을 우리는 참 많이도 만들어 놓고 서로를 고통스럽게 만든다. 사람들은 관념과 겉모습에 사로잡혀 서로를 동일한 인간 존재로 보지 못한다. 이 모든 이름표들의 껍질을 벗겨 하나인 인간 존재로 드러나게 하는 것이야말로 진정한 평화운동이다.

나는 불자고 K는 기독교인이다. 불자와 기독교인이 유교의 시조를 보러 한국에서 타이베이까지 왔으니 어찌 묘하지 않겠는가. 불자와 기독교인이 공자님 앞에 서서 사람의 도리에 대해 생각할 시간을 가지니 이보다 더 좋을 수가 없다. 불교, 도교, 유교의 신들이 다툼 없이 편안하게 한자리에 앉아 있던 용산사의 모습도 이와 다르지 않을 것이다.

각 종교에서 가르치는 교리를 들여다보면 그 내용의 8할이

도덕적인 내용이고 기껏해야 2할 정도가 사생관死生觀이다. 종교의 본질이나 사생관도 중요하지만 그보다 더 중요한 것은 사람의 도리를 실천하며 살아가는 것이다. 아무리 훌륭한 논리도 사람의 도리를 넘어설 수는 없다. 이런 평범한 진리를 잊고 살때 종교라는 이유로 아버지가 아들을 살해하고 어머니가 세 살배기 아들을 유기하며 교주는 이웃 종교인을 학살한다. 그런 의미에서 용산사에서 평화롭게 공존하는 여러 종교의 신들은, 신들이 배려심이 많아서가 아니라 그곳을 찾는 신도들의 마음이 그러하기 때문일 것이다. 저 먼 한국에서 타이베이의 고궁박물관에 온 부처님과 예수님이 오랫동안 공자님 앞에 서서 사람의 도리에 대해 생각했다. 평화롭고 깊은 시간이었다.

정희진 〈군락지cascade〉
가로 세로 10m 이내 가변설치, 광목에 실크스크린, 2016

다육이는 자생력이 강한 식물이다. 혼자 두어도 잘 자라고 씩씩한 것이 매력적인 식물이다. 그러나 아무리 자생력이 강해도 혼자서는 살 수 없고 주변과의 관계 속에서 무리지어 살게 된다. 다육이에게 배우는 사람의 도리, 그것은 모두 함께 더불어 살아산나는 것이다.

정희진 〈cactuscity〉
면에 채색 박음질, 91×73cm, 2016

선인장은 서로 비슷해 보이지만 각각의 개성을 잃지 않고 줄지어 서 있다. 마치 도시에 있는 건물들 같다. 조화는 똑같은 색과 형태를 지니는 것이 아니라 함께 어울리는 데 있다. 서로 다른 내가 서로 다른 너를 받아들이고 인정하는 것이다.

깨달음을 얻는
방편문

사람마다 공부를 하는 이유는 다양하다. 공부 방법도 다양하고 공부 기간도 다양하다. 내가 불교 공부를 시작한 이유는 생로병사에 대한 의문 때문이었다. 왜 사람은 태어나서 늙고 병들어 죽는가? 그 문제에 대한 해답이 사무치게 궁금했다. 해답을 찾으면 중생교화를 하겠다는 거창한 목적이나 철학적인 허세로 던진 질문이 아니었다. 그저 나의 생로병사가 궁금했을 뿐이다. 아주 개인적이고 아주 소극적인 궁금증이었지만 삶의 궁극적인 의미를 알고 싶은 절실한 의문이었다. 물론 이런 삶의 법칙은 나에게만 적용된 문제가 아니었다. 정도의 차이만 있을 뿐 주변 사람들의 사는 모습 또한 나와 별반 차이가 없었다. 결국 태어나서 죽는 것은 어느 누구도 피해갈 수 없는 인간의 숙명이었다.

그런데 생로병사보다 더 궁금한 것이 있었다. 그것은 사후세계였다. 나는 죽으면 어떻게 될까. 귀신이 되는 것일까. 먼지로

사라지는 것일까. 아니면 영생하는 것일까. 궁금증은 꼬리에 꼬리를 물고 이어졌지만 답은 알 수 없었다. 왜 사는지도 모르고 살고 있다는 사실이, 죽어서 어디로 가는지도 모른다는 사실이 내 숨을 턱턱 막히게 했다. 정말 나는 누구인가. 아니, 나는 무엇인가. 그 해답을 찾기 위해 수없이 많은 시간을 고민했다. 책을 읽고 선지식이라는 사람들을 찾아다니고 그들이 가르쳐 준 방법대로 여러 가지 수행을 했다. 공부하는 과정은 희열과 절망이 교차했다. 공부가 진척될수록 여러 선지식들이 얘기한 경지에 진입했고 곧 정상에 도달할 것 같은 희열감이 차올랐다. 수많은 의문의 빗장이 풀리면서 머지않아 나도 궁극적인 해답을 찾을 수 있을 것 같았다.

그러나 마지막 문은 결코 열리지 않았다. 해답을 찾아가는 과정에서 공부를 많이 한 것은 사실이지만 지엽적인 문제에 대한 해답일 뿐 내가 원하는 궁극적인 답은 얻지 못했다. 그것이 나를 더 조바심 나게 하고 답답하게 만들었다. 해답은 꼭 신기루 같았다. 실재하는 것 같아 다가가보면 결코 실재하지 않은 것이 신기루다. 마지막 문을 밀치지 못하니 그 문 앞에서 한없이 절망했다. 정말 해답은 없는 것일까. 만약 있다면 특정한 사람만이 가 닿을 수 있는 영역일까. 의구심과 자괴감이 떠나지를 않았다. 그렇다고 포기할 수도 없었다. 생사해탈에 대한 정확한 견해나 증오證悟가 없이 사는 것은 살아도 사는 것이 아니었기 때문이다. 그저 허송세월만 할 뿐 나의 삶이 아니었다. 마지막

문 앞에서 서성거리는 시간이 계속되는 동안 번개처럼 깨닫는 순간은 결코 오지 않았고 10년이 지나고 20년이 지났다.

그런 상황에서 포기하지 않고 밀고 나갈 수 있는 힘은 석가모니부처님이었다. 부처님도 사람의 몸으로 해답을 찾지 않았는가. 다만 시간 차이가 있을 뿐일 것이다. 부처님처럼 영민하신 분도 해답을 찾기 위해 6년 동안이나 고행을 하셨는데 나같이 아둔한 사람은 그 두 배 세 배의 시간을 투자하는 것은 당연하다 생각했다. 조금 늦더라도 해답만 찾을 수 있다면 그것으로 충분하다 생각했다. 책속에서 만난 선지식들의 행적도 역시 큰 도움이 되었다. 깨달음을 얻어 고불古佛로 칭송받는 선지식들의 오도悟道는 부처님의 가르침을 증명하는 것이나 다름없었다. 부처님의 가르침은, 깨닫고 보니 모두가 불성을 가진 본래 부처라는 것이었다. 생명을 가진 존재들은 모두가 본래 부처라는 가르침은, 부처님처럼 뛰어난 분이 아니라도 부처님과 똑같은 깨달음을 얻을 수 있다는 말이나 마찬가지다. 깨달음을 얻은 선지식들 중에는 부처님처럼 머리가 좋고 뛰어난 분도 있었지만 주리반특처럼 경전 한 구절도 외우기 힘들었던 둔한 분도 있었다. 그렇다면 나도 부처님처럼 마지막 문을 밀칠 수 있지 않을까. 닭이 알을 품듯, 고양이가 쥐를 기다리듯이 한순간도 쉬지 않고 화두를 참구하면 번개처럼 번쩍이는 순간이 오지 않겠는가.

논리는 맞지만 속세에 살면서 닭이 알을 품듯, 고양이가 쥐를 기다리듯 한순간도 쉬지 않고 화두를 참구하는 것이 말처럼

그렇게 쉽지는 않았다. 그래도 포기하지 않았다. 그런 어느 날이었다. 내게도 불꽃처럼 환한 빛이 터지는 순간이 찾아왔다. 몇십 년 동안 풀지 못했던 문제의 해답이 어느 한 순간에 이해된 것이다. 그것은 금타金陀(1898~1948)화상이 쓴 〈보리방편문菩提方便門〉을 생각하는 과정에서 찾아왔다. 〈보리방편문〉은 깨달음을 얻는 방편문이라는 뜻으로 금타화상이, 용수龍樹보살이 저술한 〈보리심론菩提心論〉에서 공부하는 요령을 간추린 문장이다. 한자가 뒤섞인 〈보리방편문〉은 청화淸華(1924~2003)선사가 한글로 풀이를 해 놓아 누구라도 쉽게 이해할 수 있도록 했다. 그 〈보리방편문〉을 몇 년 동안 사경寫經하고 외우면서 뜻을 되새기다보니 어느 순간에 정리가 되었다. 즉 허공같은 마음이 곧 삼라만상이고 아미타불의 일대행상一大行相이라는 사실이었다. 마음은 그 작용에 따라 청정법신 비로자나불과 원만보신 노사나불과 천백억화신 석가모니불로 부를 수 있다. 다른 말로는 법신法身, 보신報身, 화신化身의 삼신불三身佛이고 우리가 생멸을 겪는 모든 과정조차 결국 아미타불의 일대행상이라는 것이다. 우리가 죽은 다음에도 없어지거나 사라지는 것이 아니라 모양이 바뀌고 질적인 변화를 겪는다는 의미에서 생멸이라는 표현은 맞지 않는다. 오히려 적멸寂滅이라는 표현이 적합할 것이다.

마음 즉 아미타불의 일대행상은 디팩 초프라가 《우주 리듬을 타라》에서 말한 우리 존재의 근본 바탕이고 전체 우주의 장場인 '통일장'과도 일맥상통한다. 이 통일장 즉 순수 의식의 장은

우리의 몸과 마음과 전체 우주를 만든 같은 지능의 장으로, 우리가 경험하는 '땅과 하늘, 식물과 동물, 해와 달의 모든 세계가 특정한 주파수로 이루어지는 특정한 의식의 표출'이라는 것이다. 따라서 우리의 몸과 마음은 우주의 한 부분이고 우리 몸의 생체 리듬은 전체 우주와 연관된 지구 리듬의 한 표현이다. 즉 삼라만상을 비롯한 우주와 나는 결코 분리될 수 없다. 바다와 물거품이 한 몸이듯 내가 곧 너이고 네가 곧 삼라만상이다. 불이不二다. 우리의 생명이 곧 아미타불의 일대행상이니 부처님이 새벽별을 보고 찬탄하신 내용 즉 우리 모두가 불성을 가진 본래 부처라는 진리가 성립되는 것이다.

많은 시간이 걸렸지만 이제야 겨우 해답을 찾았다. 앞으로는 그 해답이 완전히 나의 것이 될 때까지 보임保任하는 것이 중요하다. 살다보면 이런 날도 있다. 포기하지 않기를 참 잘했다.

박능생 〈반포동〉(부분)

한지에 혼합재료, 212×148cm, 2016~2017

질문이 있는 곳에 해답이 있다. 해답은 언제나 내 곁에 있다. 내가 살고 있는 이 공간에서 물러서지 않고 해답을 찾다보면 바로 그곳에서 해답을 발견할 수 있다. 생로병사의 해답을 발견할 수 있는 곳, 그곳이 바로 불국토다.

박능생 〈반포동〉(부분)

비가 내린다. 수학학원과 영어학원과 보습학원과 미술학원 위로 비가 내린다. 농협
은행과 공인중개사 사무실과 김밥집과 투다리집 위로도 비가 내린다. 비는 맑은 호
수든 낡은 옥상이든 가리지 않고 똑같이 내린다. 깨달음의 세계도 비와 같다.

깨달음보다 더
중요한 것

깨달음에 대해 편견을 갖고 있는 사람들이 의외로 많다. 깨달음을 얻으면 뭔가 신비한 현상을 경험하거나 남들에게는 없는 초능력을 가질 수 있을 거라고 생각하는 것이다. 기도를 열심히 하면 눈에 보이지 않는 존재들, 그 대상이 불보살이거나 귀신이거나 혹은 다른 사람의 영체라도 상관없이 그런 분들을 볼 수 있거나 도움을 받을 수 있을 거라고 생각한다. 이런 생각이 널리 퍼지게 된 원인으로는 TV나 영화 등의 영상매체가 큰 영향을 끼쳤기 때문이다. 또한 과거 고승들의 행적을 담은 서적에서 그분들의 신이한 능력을 지나치게 강조한 폐해 때문이기도 하다.

전화도 없는 첩첩산중의 암자에서 뛰어난 도력을 지닌 스님이 오늘은 세 사람 분의 점심을 더 준비하라고 시킨다. 그러면 틀림없이 점심 때 세 사람의 손님이 찾아온다. 보통 사람으로서는 상상할 수 없는 능력이다. 지리산에 살고 있는 스님이 세숫

대야의 물을 허공으로 뿌렸다. 그런데 가야산에서 난 산불이 갑자기 내린 소나기로 모두 꺼졌다. 천지조화를 마음대로 부린 스님의 이야기다. 오대산에 살고 있는 스님이 냇가에서 참선을 하는데 자꾸 시커먼 동물이 등을 떠밀어내서 암자로 올라갔다. 잠시 후에 엄청난 폭우가 내려 냇물이 범람했다. 기도를 열심히 하면 신장님의 도움을 받는다는 감동적인 이야기다. 과거에 살았거나 생존해있는 수행자들의 이런 이야기들은 인간의 능력이 얼마나 무궁무진한가를 보여줌과 동시에 그런 능력을 발휘한 사람들에 대한 신비로움을 갖게 한다. 문제는 이런 신비로움에 지나치게 몰입하다보면 수행의 본질은 잊어버리고 신통력에만 관심을 갖게 된다는 사실이다. 이것을 전도몽상轉倒夢想이라고 한다.

지난 번 신문 연재글을 읽은 어떤 독자가 이메일을 보내왔다. 견성見性에 대한 내용이었다. 깨달음은 정수리가 열리고 번개가 몸을 관통하는 것이고 몸이 없어지면서 아미타불의 에너지를 눈으로 보게 되는 것이라는 내용이었다. 정수리가 열리지 않으면 깨달음을 얻었다고 할 수 없다고 했다. 그러니까 내가 보리방편문을 통해 깨달음의 세계를 얻었다면 정수리가 열리고 번개가 관통한 것 같은 신체적인 변화를 경험했냐는 질문이었다. 그냥 지나칠까 하다가 굳이 이런 글을 쓰는 이유는 의외로 이런 생각을 하는 사람이 많기 때문이다.

견성의 사전적인 의미를 찾아보면 '자기가 본래 갖추고 있는

불성을 깨달아 부처가 됨'이라고 적혀 있다. 그런데 견성을 하면 삼명육통三明六通을 하는 것으로 국한지어 생각하는 사람들이 있다. 심지어는 유체이탈을 하거나 하늘을 붕붕 날아다니며 도술을 부리는 사람이 되는 것으로 생각한다. 수행을 하겠다는 사람 중 일부는 보통 사람과는 다른 '특별한 경지'에 도달하기를 목적으로 하는 경우가 있다. 그런 사람들의 견해를 들여다보면 불교가 중국을 통해 들어오면서 도교와 신선사상이 결합되어 있는 것을 알 수 있다. 육체의 한계를 벗어난 신선들의 존재는 육체의 속박을 받을 수밖에 없는 인간들에게 신비스럽고 매력적이었을 것이다. 내단內丹 수련을 하거나 호로병 속에 넣어둔 단약丹藥 한 알만 먹으면 신선이 될 수 있다는 이야기가 풍문으로 끝없이 전해지면서 질병 없이 사는 것과 동시에 귀신을 부리고 천지조화를 마음대로 움직이고 싶다는 욕망으로 발전되었다. 그러나 그것은 진정한 삼명육통이 아니라 그저 수행의 과정일 뿐이다.

물론 부처님 시절의 기록을 보면 부처님은 물론 삼명육통을 한 수행자들이 의외로 많았음을 확인할 수 있다. 그러나 부처님은 신통력의 사용을 금지하셨다. 수행자가 신통력을 보여주면 불법을 더 효과적으로 전파할 수 있겠지만 그보다 더 중요한 것이 있었기 때문이다. 그것은 생사해탈에 관한 문제였다. 사람이 왜 태어나서 살다 죽는가. 죽은 후에는 어디로 가는가에 대한 답이 더 중요한 문제였다.

결론적으로 말하면 나는 정수리가 열리는 경험을 한 적도 없고 번개가 몸을 관통한 것 같은 찌릿함을 느껴보지도 못했다. 또한 그 분야에 관심도 없다. 내가 하늘을 날아다니고 귀신을 볼 수 있으며 다른 사람의 마음을 꿰뚫어 본다한들 그게 나의 생사해탈과 무슨 상관이 있겠는가. 그저 남들과 조금 다른 능력을 가진 것에 불과한데 그런 능력을 가진 사람도 죽음을 넘어설 수 없는 것은 마찬가지다. 어떤 친구를 만났는데 그 친구가 한마디 말을 하지 않아도 나를 만나기 전에 어떤 일이 있었는지 저절로 알아질 때가 있다. 그런 능력도 별것 아니다. 관심 있으면 알게 된다. 타심통이나 미래를 예견하는 능력은 불자가 아닌 누구라도 조금만 노력을 기울이면 도달할 수 있다. 개발을 하지 않았을 뿐 사람이면 누구나 그런 능력이 있기 때문이다. 그러나 정견正見이 바로 서지 않은 사람이 그런 능력을 발휘했을 때는 폐해가 더 크다. 마치 어린아이에게 장난감으로 칼을 쥐어준 것이나 다름없다.

내가 보리방편문을 통해 환희심을 맛보았던 이유는 법신 보신 화신의 관계, 그리고 아미타불과 나와의 관계, 삼라만상과 나와의 관계가 정리가 되면서 우주의 모든 생명체들이 결국 하나라는 사실을 깨달았기 때문이다. 그 관계가 수학공식처럼 이해가 되면서 내가 이 세상에 온 이유도 저절로 알게 되었다 우리모두는 청정법신비로사나불과 한 몸이다. 그 몸이 원만보신노사나불의 작용을 받아 천백억화신 석가모니불이 된다. 이 천백

억화신 석가모니불의 범위는 광대하다. 단지 사람만이 아니다. '안으로 생각이 일어나고 없어지는 형체 없는 중생(無色衆生)과, 밖으로 해와 달과 별과 산과 내와 대지 등 삼라만상의 뜻이 없는 중생(無情衆生)과, 또는 사람과 축생과 꿈틀거리는 뜻이 있는 중생(有情衆生) 등의 모든 중생들'이 청정법신비로자나불의 화신이다. 이 공식을 알고 나면 잘난 사람 못난 사람도 나와 한 몸이라는 것을 깨닫는다. 꿈틀거리는 벌레와 곤충과 닭과 돼지도 나와 같은 불성을 지닌 중생이다. 해와 달과 별과 산과 내와 대지 등의 삼라만상이 모두 중생이다. 생각이 일어나고 없어지는 형체 없는 중생까지도 중생이다. 어마어마한 논리다. 이로써 삼라만상과 우주 전체가 불법 아닌 것이 없게 된다. 법신 보신 화신과 중생과의 관계는 바다와 파도의 관계다. 부처가 바다라면 중생은 파도다. 바다와 파도는 한 몸이면서 다른 모습이다. 그러나 그 본질에 있어서는 같다. 바다와 파도의 작용은 아미타불의 위대한 행동 모습 즉 일대행상一大行相이다. 그러니 나와 아미타불은 한 몸이다.

　그 깨달음이 내게는 정수리가 열리는 경험보다, 번개가 몸을 관통한 것 같은 찌릿함보다 더 큰 충격으로 다가왔다. 다른 사람의 과거와 미래를 읽는 능력과는 비교할 수 없을 정도로 가슴 뛰는 깨달음이었다. 수행하는 모든 분들이 한번쯤 가 닿았으면 하는 환희로움의 세계다.

김원근 〈덕구, 프로포즈〉

레진 에폭시에 아크릴 채색, 45×32×73cm, 50×33×62cm, 2015

사람들은 흔히 사람살이를 구분하려는 욕망을 갖고 산다. 상류층, 중산층, 하류층
으로 구분하려는 욕망이다. 자신보다 격이 떨어진 사람을 보면 삼류인생이라고 규
정 짓는다. 그러나 알고 보면 우리 모두는 불성을 지닌 부처다. 다만 몸이라고 하는
형식의 차이만 있을 뿐이나.

김원근 〈Boxing tournament sponsors and me〉

레진 에폭시에 아크릴 채색, 2014

땅딸막한 키에 깍두기 머리. 꽃무늬 셔츠에 도금한 금목걸이. 한껏 멋을 부린 스폰서는 주머니에 두 손을 찔러 넣은 채 무표정하게 서 있다. 배가 한없이 부풀어 오른 선수는 거의 이길 가능성이 없어 보인다. 보는 순간 웃음을 빵 터지게 만든 삼류인생. 세상에는 참 다양한 부처님들이 살고 계신다.

보임保任은

시간이 필요하다

대전에서 대학원을 다니는 둘째 아들이 집에 왔다. 모처럼 집에 온 아들을 위해 이것저것 음식을 준비했다. 일주일 전에 나주에서 강의를 하고 온 이후 계속 몸이 아파서 누워 있었다. 아들이 오는 날도 손끝 하나 움직이기 힘들 정도로 아팠지만 벌써부터 누워있는 모습을 보이기 싫어 억지로 참으면서 음식을 만들었다. 예전에 집안 어른들이, 자식들이 집에만 오면 맨날 아프다고 인상을 찡그리던 모습을 보면서 나는 절대 그러지 않으리라 다짐했었다. 지금까지는 그 다짐을 잘 지키고 있다. 물론 앞으로 더 나이가 들면 어떻게 될지 장담할 수는 없는 노릇이지만 말이다.

요즘은 조금만 피곤해도 머리가 깨질 듯 아프다. 역시 나이는 못 속인다더니 그 말이 맞는 것 같다. 아들이 온 날도 마찬가지였다. 아프다는 내색을 하지 않으니 그 사실을 알 리 없는 아들이 밥을 먹으면서 한마디 한다.

"요즘 의학은 진짜 눈부시게 발전한 것 같아요. 엄마도 그렇게 큰 수술을 했는데 지금 이렇게 정상으로 돌아왔잖아요."

정상은 무슨. 완전히 고물이 됐는데. 아들의 생각이 맞지 않다는 것을 확인시켜 줄 마음으로 내가 뜨악한 목소리로 대답을 했다.

"얼마 전에 뇌종양 수술을 한 사람을 만났는데 그 사람은 엄마처럼 뇌를 절개하지 않고 감마나이프를 했대. 정말 운이 좋았나 봐. 그 사람도 처음에는 의사 말대로 개두술을 하려고 했는데 우연히 병원 앞에서 의사 친구를 만나서 감마나이프로 바꿨다는 거야. 그 덕분에 머리에 칼을 대지 않고 종양만 제거했다니까 얼마나 다행이야. 엄마도 감마나이프로 했으면 멀쩡했을 텐데 괜히 의사 말만 믿고 머리를 열어서 이렇게 고생을 하고 있어. 나도 그 당시에 병원에 아는 의사만 있었어도 머리를 열지는 않았을 텐데 빽 없는 사람은 서럽다니까. 하여튼 우리나라 의사들은 환자 생각은 전혀 하지 않고 돈만 챙기려고 하니까 문제야. 어찌 됐건 일단 몸에 칼을 대면 골병드는 거잖아. 재수가 없으려니까 안 해도 될 수술을 해가지고 엄마 몸이 엉망이 되어버렸어. 그날 이후 조금만 무리를 하면 금세 피곤해서 무슨 일을 할 수가 없다니까."

나는 마치 아들이 나를 수술한 의사와 친분이라도 있는 사람이라도 되는 듯 목소리를 높였다. 말하면서 점점 흥분해지는 나와 달리 침착하게 얘기를 다 듣고 난 아들이 이렇게 말했다.

"그 덕분에 무리를 안 하게 되니까 오히려 잘 된 거잖아요. 만약 엄마가 감마나이프로 해서 아픈 증세가 없었다면 수술 이후에도 더 무리를 했을 테고 그러다가 더 큰 병을 얻을 수도 있었을 거 아니에요. 엄마한테는 머리 뚜껑을 열었다 닫은 것이 다행인 줄 아세요."

나무아미타불. 스승이 따로 없다. 어쩌면 저렇게 영특할까. 아무리 부정적인 상황에서도 긍정적인 부분을 찾아낼 줄 아는 아들은 얼마나 근기가 뛰어난 영혼인가. 하근기인 나하고는 출발점부터가 다르다. 내가 깨달음을 얻었느니 생사를 해탈했느니 하면서도 결정적인 순간에는 깨달음과 전혀 상관없는 사람으로 행동하는 데 반해 아들은 삶 자체가 깨달은 사람이다. 아들의 애기를 들으면서 새삼 나의 습習이 얼마나 무서운가를 실감했다. 오래전 〈반야심경〉에서 '색즉시공色卽是空 공즉시색空卽是色'이라는 구절을 봤을 때 무릎을 치면서 감탄하고 동의했었다. 색色이 곧 공空이면 이 몸도 비어있다는 뜻인데 아픔이 어디에 있고 집착할 것이 또 무엇인가. 그런 깨달음을 얻으면서 환희로움 그 자체를 맛보는 것 같았다. 그런데 그 문장이 불교학적인 해석의 차원을 떠나 나의 문제가 되었을 때는 적용 자체가 달라진다. 색은 절대로 공할 수 없고 아픈 통증도 절대로 사라지지 않는다. 따라서 아픈 나의 몸은 색불시공色不是空이고 공불시색空不是色이다. 이론 따로 실천 따로인 셈이다.

위대한 가르침 혹은 깨달음이 나의 것이 되려면 시간이 필

요하다. 보임保任의 시간이다. 진실로 위대한 가르침은 그 가르침이 가 닿은 사람을 완전히 변화시켜야 한다. 그러나 변화는 순식간에 일어나지 않는다. 전깃불을 켜면 시키면 어둠이 순식간에 사라지듯 하지 않는다. 왜냐하면 우리 몸과 마음속에는 다겁생래多怯生來 지어온 습이 단단히 뿌리내리고 있기 때문이다. 다겁생래까지 갈 필요도 없다. 이 생에 태어나 지금까지 살아오면서 익힌 습만으로도 충분하다. 그 습을 바꾼다는 것이 말처럼 그렇게 간단하지가 않다. 습은 마치 환지통幻肢痛 같아서 팔다리를 절단했는데도 이미 사라진 수족에 아픔과 저림을 느끼는 것과 같다. 그래서 시간이 필요하다. 햇볕이 얼음을 녹이는 데도 시간이 필요하고 맑은 물이 오염된 강을 정화시키는데도 시간이 필요하듯 습을 바꾸고 사람이 변하는 데도 시간이 필요하다. 일단 이런 사실을 인정해야 보임의 시간을 받아들일 수 있다.

수월 스님처럼 위대한 분도 북간도에서 6년 동안이나 젊은 스님의 욕설과 행패를 견디며 보임 공부를 하셨다고 했다. 아니 '견디었다'는 표현은 맞지 않다. 아무리 심한 욕설과 행패를 당해도 미워하거나 원망하는 마음이 전혀 들지 않으셨다고 했다. 그런데 그 경지에 쉽게 도달했겠는가. 도인 같은 분에게도 6년의 시간이 필요했던 것은 쉽지 않았기 때문일 것이다. 하물며 사소한 자극에도 금세 흥분하는 나 같은 사람이야 말해 뭐하겠는가. 그런 마음 자체가 일어나지 않을 때까지 자신을 들여다보고 들여다보면서 점검하는 것이다.

보임은 단순히 마음을 들여다보는 것만으로는 부족하다. 자비행과 보살행을 통해 몸으로 익혀야 한다. 몸에 새로운 습을 가르치는 것이다. 수월 스님이 백두산 기슭에서 3년 동안이나 소먹이 일꾼 노릇을 한 것도 그 때문이다. 수월 스님은 일꾼을 해서 받은 품삯으로 밤을 새워 짚신을 삼고 주먹밥을 만들어 간도로 넘어오는 사람들에게 무주상보시를 했다. 수월 스님 자체가 워낙 자비로운 분이라서 그런 실천을 했을 수도 있지만 그것조차도 어쩌면 보임의 과정이었을지 모른다. 시간이 많이 걸리겠지만 나도 그런 자비행을 따라하다 보면 보임이 되지 않을까. 하다보면 조금 빠르고 늦는 차이가 있을 뿐 언젠가는 결국 목적지에 도달하지 않겠는가. 한심한 내 자신을 그렇게 위로했다. 아니 다짐을 했다.

김성관 〈달항아리〉

54×54×58cm, 2014

달항아리를 만드는 것은 쉽지 않다. 굽이 조금만 얇아도, 흙이 조금만 물러도 달항아리는 주저앉아버린다. 도공은 수없이 주저앉은 달항아리를 보면서도 물레질을 멈추기 않았기에 낭낭하면서도 기품 있는 작품을 완성할 수 있었다. 모든 이론은 실습을 통해 나의 것이 된다.

김성관 〈진사연지〉

38×38×13cm, 2017

그릇은 색깔이나 형태보다 그릇으로써의 기능이 먼저다. 공예품의 숙명이자 특권이기도 하다. 그 숙명과 특권을 무시하고 색깔과 형태에 탐착할 때 그릇으로써의 본질은 퇴색된다. 본질에 충실하면서도 보기에 좋은 그릇이 빚어지면 더할 나위 없이 좋은 작품이 된다. 사람 또한 그러하다.

공부하기
좋은 때

요즘 영화나 TV 드라마를 보면 재미있는 현상을 발견할 수 있다. 의사, 정치인, 재벌 그리고 판사와 변호사 등이 주인공으로 등장한다. 모든 드라마가 전부 그런 것은 아니지만 많은 드라마가 그 중의 한 사람을 주인공으로 선택한다. 특히 판사나 변호사, 검사가 얽힌 이야기는 드라마의 단골메뉴다. 인간의 희노애락이 첨예하게 부딪치는 지점에서 사건은 발생하고 사건이 있어야 이야기가 전개되는 만큼 법조인의 등장은 어쩔 수 없는 현상일지 모른다. 시청자는 검사나 변호사가 등장해 오리무중에 빠진 사건을 명쾌하게 풀어나가는 장면을 보면서 대리만족을 느낀다. 답답한 현실을 그렇게라도 벗어나고 싶은 마음을 반영한 것이리라.

얼마 전에 법조계에서 근무하는 분과 식사를 했다. 식사를 하면서 많이 놀랐다. 그렇게 높은 자리에 있는 분이 예상외로 소박하고 겸손했기 때문이다. TV나 영화에서 봤던 권위적이고

거드름 피우는 모습은 아예 찾아볼 수 없었다. 길거리에서 만난다면 그 신분을 전혀 알아볼 수 없을 정도로 평범한 모습이었다. 그분과 이런저런 얘기를 하면서 마음이 편해지다 보니 나의 속마음을 얘기했다. 거의 20년이 넘는 시간을 강의를 하고 글을 쓰는데도 여전히 그 일이 어렵고 힘들다는 말을 했다. 이 정도 시간을 한 분야에 전념했으면 강의나 글쓰기가 쉬워져야 하는데 가면 갈수록 오히려 더 힘들어지는 현상을 겪으면서 내가 조금 모자라거나 이 분야에 재능이 없는 것 같은 생각이 들었기 때문이다. 50대 중반을 넘은 나이가 되어서도 재능 운운하는 것이 스스로 생각해도 한심하고 어처구니가 없었다. 항상 정확한 판결을 내려야 하는 분야의 전문가를 만난 김에 똑 부러지게 감정 정리하는 비법을 배워봐야겠다고 생각했다.

내 얘기를 듣고 난 그 분은 전혀 예상하지 못했다면서 웃었다. 내가 지금까지 책을 여러 권 썼기 때문에 어렵지 않게 글을 쓰는 줄 알았다고 했다. 솔직히 지금의 나는 습작시절에 했던 글쓰기 모습과 별반 달라진 것이 없다. TV에 나온 문필가가 원고지에 한 글자도 틀리지 않고 또박또박 글을 쓰는 모습은 나와는 전혀 상관없는 모습이다. 나는 아무리 쉬운 글이라도 수없이 썼다 지웠다를 반복한다. 나의 글은 거의 누더기에 가까울 정도로 깁고 꿰매고 잘라낸 후에야 마무리된다. 이것이 과연 전문가의 모습일까. 한참 서투르고 어리숙한 초짜에 불과할 것이다. 강의도 마찬가지다. 완벽하게 공부가 깊어지지도 않는 상태에서

누군가에게 지식을 전달하고 또 나의 해석까지 덧붙인다는 것이 때로는 등에서 식은땀이 날 정도로 두렵다. 매번 성현의 가르침을 얘기하면서 나는 그 가르침대로 살고 있는가에 대한 회의가 불쑥불쑥 고개를 내밀기 때문이다. 수많은 경구를 외우는 것보다 단 한 구절이라도 나의 삶 속에서 뿌리내리는 것이 더 중요할 것이다. 나이 오십이 넘으면 남에게 보여주는 삶보다 내 스스로가 만족할만한 삶이 더 중요한 법이다. 나는 그런 삶을 살고 있는가. 그런 자괴감이다.

이런 고민은 나만 하면서 사는 줄 알았다. 판사나 검사는 법조항처럼 명료한 삶을 사는 줄 알았다. 그런데 그분이 자신의 얘기를 시작했다. 법관은 항상 누군가에게 판결을 내려야 하는 입장에 있다 보니까 그 중압감이 두 어깨를 짓누른다고 했다. 자신의 판결에 따라 누군가의 삶이 바뀔 수도 있기 때문이다. 그 사실 때문에 행여 자신이 잘못된 판단을 내리지는 않을까 긴장하게 된다는 것이다. 그러나 어쩔 수 없이 판결은 내려야 하는 것이 법관의 의무다. 신중에 신중을 거듭한 끝에 판결을 내리지만 그 판결이 완벽했는지에 대해서는 끊임없이 되돌아보게 되고 고민한다. 그나마 위안을 삼을 수 있는 것은 판결 당시에 자신이 할 수 있는 지식과 경험을 바탕으로 최선을 다했다는 것이다.

드라마에서 보는 법관의 모습과는 사뭇 다른 얘기라서 이번에는 내가 웃으면서 말했다. 드라마를 보면 항상 자신만만하게

판결을 내리던데 그게 아닌 모양이군요. 그랬더니 바로 응답을 했다. 저도 드라마를 볼 때마다 어쩌면 저렇게 당당할 수 있을까 부러워요. 배울 수 있다면 배우고 싶어요, 라고. 사람살이가 비슷비슷하군요, 라고 내가 말하자 그분이 결론을 내리듯 얘기했다. 각자 맡은 일이 다를 뿐 사람 사는 것은 다 똑같아요.

우리는 다른 사람을 보면서 그들은 나처럼 실수도 하지 않고 회한도 없을 것이라고 착각을 한다. 물론 타고날 때부터 잘 아는 생이지지자生而知之者도 있다. 그러나 대부분의 사람들은 배워서 아는 학이지지자學而知之者들이거나 막힘이 있어야 배우는 곤이학지자困而學之者들이다. 어느 경우든 배움의 과정에 있는 사람은 어느 순간 질적인 도약의 순간을 맞이하게 된다. 거기까지 도달하는 것이 문제다. 공부를 하다보면 혹은 수행을 하다보면 자신에 대해 실망할 때가 많다. 주저앉고 싶을 때도 많고 포기하고 싶을 때도 많다. 그런데 나만 그런 것이 아니라 다른 사람들도 전부 나와 같은 마음이라는 것을 알고 나면 조금 위안이 될 것이다. 나보다 훨씬 뛰어나고 훌륭한 사람도 결정적인 순간에는 주저하고 망설인다. 나도 그럴 수 있다.

자신에 대한 지나친 자만심도 버려야 하지만 자괴감도 가질 필요가 없다. 그저 부족한 자신을 믿고 인정하면서 조금씩 앞으로 나아갈 뿐이다. 우리가 몰라서 그렇지 깨달음을 얻은 사람들 혹은 도인으로 추앙받는 사람들도 어쩌면 특별한 사람이 아닐지도 모른다. 우리와 똑같은 사람인데 다만 그들은 자신의 일에

충실했을 뿐이다. 그저 묵묵히 자신을 믿고 나아가는 것. 그것이 우리가 할 일이다. 그 믿음은 어디에 근거하는가. 부처님의 말씀에 근거한다. 우리 모두는 불성을 지닌 부처라는 말씀이다. 우리 모두가 부처라는 믿음이 확고하면 공부하는 과정에서 아무리 큰 절망감이 찾아오더라도 꿈쩍하지 않게 된다. 그러기 위해서는 우선 자신이 부처라는 사실을 절실하게 깨달을 때까지 지속적인 공부가 필요하다. 경전을 읽고 염불을 하고 참선을 하면서 자비행을 실천하는 것. 부처되기 위한 공부가 필요하다. 지금은 공부하기 좋은 계절이다. 그리고 공부하기 좋은 나이다. 모든 계절과 모든 나이가 전부 그렇다.

고찬규 〈드라마-장밋빛 인생〉

한지에 과슈, 200×80cm, 2010

아무런 고난도 겪지 않고 편안하게 사는 사람들을 본다. 어떤 노력도 기울이지 않고 손쉽게 부와 명예를 움켜쥐는 사람들을 본다. 그러나 그것은 실재가 아니라 단지 드라마일 뿐이다. 혹은 거짓말이거나 사기다. 허상에 속아 속상해 할 필요 없다. 오직 땀 흘리며 노력한 것만이 나의 것이나.

고찬규 〈하루〉

한지에 과슈, 35×27cm, 2012

하루가 지나간다. 특별할 것도 없고 눈부시지도 않은 하루가 지나간다. 오늘도 어제 같은 하루가 지나간다. 서른 즈음에 그렇게 살았다. 눈부셨던 하루하루를 어둠 속이라 생각하며 살았다. 이십 년이 지나 서른 살 때의 그날을 되돌아보니 태양빛보다 더 눈부셨다. 다른 사람 손에 든 보석 같은 것은 비교가 되지 않을 정도로 귀한 빛이었다. 그 사실을 아는 지금은 서른 살 때보다 더 눈부신 하루다.

아침 산책에서
보물찾기

지난 8월이었다. 전주에서 특강을 하고 한국전통문화전당 옆에 있는 숙소에서 하룻밤을 유숙하게 되었다. 다음 날 아침에 식사를 마친 후 산책 삼아 동네 구경을 나갔다. 사람들이 출근하기 전, 잠에서 막 깨어난 도시의 얼굴을 보러 나갈 때면 은근하게 설렌다. 전주는 항상 올 때마다 느끼지만 문화를 지키고 계승하려는 노력이 도시 곳곳에 배여 있다. 어디를 가더라도 맛있는 음식을 먹을 수 있듯 문화의 향기도 느낄 수 있다. 거리를 걷다 눈에 띄는 조형물이라도 발견하게 되면 마치 그것을 보기 위해 여행을 온 것처럼 두근거린다.

그날도 그랬다. 산책로를 따라서 걷다 뜻밖의 벽화를 발견했다. 신윤복의 〈단오풍정〉을 패러디한 작품인데 그 발상이 대단했다. 〈단오풍정〉은 워낙 유명한 작품이라 많은 사람들이 알고 있을 것이다. 단옷날 계곡에서 네 명의 여인이 몸을 씻고 있고 언덕에는 노란 저고리에 붉은 치마를 한 여인이 그네에 한 발을

올려놓았다. 그네 타는 여인 뒤에는 가채를 만지는 여인과 앉아 있는 여인이 있고 그림 앞쪽에는 술상을 머리에 이고 온 여인이 그려졌다. 뒤쪽 구석에는 이들을 훔쳐보는 두 명의 사미승이 그려져 있어 수군거리는 소리가 들리는 듯하다. 당시 여인들의 일상을 손에 잡힐 듯이 생생하게 보여준 수작 중의 수작이다. 그런데 전주에서 발견한 벽화에서는 구성을 전혀 달리했다. 그네 타는 여인과 계곡에서 몸을 씻는 네 명의 여인을 전면에 크게 부각시키고 나머지 인물들은 생략해버렸다. 바위 뒤에 사미승이 보이지만 그 존재감은 미미하다. 대신 그네 타는 여인이 몸을 앞으로 날려 계곡으로 뛰어내릴 듯이 허공에 떠 있다. 그녀의 몸짓이 어찌나 힘차든지 치마는 바람에 뒤집힐 지경이고 신발 한 짝도 화면 틀 밖으로 튀어 올랐다. 용감하다 못해 돌발적이기까지 하다. 누가 그렸는지는 모르지만 여성들에게 가해진 질곡과 억압을 과감하게 돌파해나가는 우리 시대의 여성상을 잘 보여주는 듯하다. 아침 산책을 하지 않았더라면 결코 발견할 수 없는 보물이다.

어느 도시에 강의하러 갈 때면 가능한 한 그 지역에서 하루 정도 머무르는 시간을 가지려 한다. 장거리일 경우 장시간 차를 타고 가서 강의를 한 후 다시 장시간 차를 타고 돌아오는 것이 너무 피곤하기 때문이다. 피로는 그때그때 풀어줘야 한다는 말이 진리라는 사실을 나이 들어갈수록 더 실감한다. 밤샘을 해도 하룻밤 자고 나면 거뜬해지던 날도 이제 과거지사가 되었다.

요즘에는 조금만 무리해도 금세 탈이 난다. 시간이 갈수록 점점 더 헐거워지고 삐거덕거리는 몸을 폐기처분하거나 부품을 교체할 수도 없으니 그저 마지막까지 살살 달래가며 활용해야겠다. 따지고 보면 이 몸은 어떤 기계보다 가성비가 뛰어나다. 아무리 새로 만든 기계라도 10년이 지나면 고물이 되는데 50년이 넘도록 움직이는 것을 보면 대단하지 않은가. 천년만년 쓸 수 있는 기계도 아닌데 함부로 막 쓰지 말고 감사하는 마음으로 써야겠다. 강의하러 간 도시에서 하룻밤 숙박을 하고 온 이유도 다음 강의를 위해 몸을 잠시 쉬어주기 위함이다. 그래야 다음 강의 일정에 차질이 없기 때문이다. 이제는 감히 몸과 싸워 이길 생각을 하지 않는다. 최대한 몸이 원하는 대로 따라주고 대신 효율적으로 일을 시킨다. 나이 들면서 생긴 지혜다.

하룻밤을 자려고 한 이유가 꼭 피로 때문만은 아니다. 기왕 가는 김에 그 도시에 대해 좀 더 알고 싶기 때문이다. 한국이 아무리 좁다고 해도 생전 처음 가본 도시가 의외로 많다. 강의가 아니었다면 평생 한 번도 가보지 못했을 장소를 그나마 강의 덕분에 가게 되었으니 내게 강의하러 가는 길은 여행이나 다름없다. 물론 강의하러 갈 때는 전혀 그런 생각이 들지 않는다. 매번 하는 강의지만 마음의 부담은 결코 줄어들지 않아서 갈 때는 오직 강의할 내용 생각뿐이다. 당연히 바깥 풍경을 감상하거나 새로운 도시에 대해 관찰할 겨를이 없다. 아무리 맛있는 음식을 먹어도 맛을 느끼지 못한다. 아무리 멋진 장소를 봐도 감동을

느끼지 못한다. 모든 관심은 오직 강의에만 맞춰진다. 강의 전에는 최대한 말도 하지 않는다. 목을 아낀다는 의미도 있지만 오로지 강의에만 집중하기 위해서다.

그런데 강의가 끝나고 나면 달라진다. 비로소 그 도시가 눈에 들어온다. 음식도 맛을 느낄 수 있고 거리와 풍경도 가슴 설레게 한다. 한국이라는 같은 하늘 아래 사는 사람들인데도 자세히 들여다보면 도시마다 분위기가 조금씩 다르다. 그 색다른 맛을 느낄 수 있는 것. 그것이 바로 여행의 묘미다. 강의는 대부분 오전에 하거나 밤에 한다. 오전에 강의를 하면 점심식사 후에 그 지역의 유적지나 박물관에 간다. 밤에 강의를 하면 그 다음 날에 여유로운 일정을 시작하니 훨씬 더 여유롭다. 하룻밤을 편안하게 쉰 다음 느린 아침식사를 하고 숙소 부근을 산책한다. 그러면 외국 여행 했을 때와는 또 다른 맛을 느낄 수가 있다. 집에 돌아오는 길에는 가까운 절이나 탑을 보러 간다. 강의가 내게 답사와 여행을 가져다 준 셈이니 고맙고 감사한 직업이다.

그런데 이렇게 감사하는 마음을 갖게 된 것이 최근의 일이다. 예전에는 이런 마음의 여유가 전혀 없었다. 아무리 먼 도시에서 강의를 해도 새벽에 내려갔다 당일치기로 올라오는 것을 당연하게 생각했다. 오로지 일에 치여 사는 삶이었다. 그렇게 살아야 무엇인가를 이루는 줄 알았다. 그러다가 어느 순간 몸이 마음대로 따라주지 않을 때 비참함을 느꼈다. 시간이 지나면서 어느 정도 포기를 하게 되니까 마음이 편해졌지만 전주에서 아

침 산책을 하며 보물을 발견하기 전까지는 쇠락해가는 몸에 대한 아쉬움을 떨쳐버릴 수가 없었다. 바쁘면 바빠서 좋고 한가하면 한가로워서 좋은데 젊을 때는 한쪽 면만을 보고 반대쪽 면을 보지 못하며 살았다. 그러나 건강하면 건강해서 좋고 몸이 부실하면 부실한대로 좋은 면이 있다. 지나치게 자신을 닦달하지 말고 자신의 상태에 맞춰서 살다보면 의외로 지금까지 알지 못했던 부분을 알게 된다. 나이가 들면 젊었을 때의 초조함이 진정되고 가라앉는 장점도 있는 법이다.

서산대사가 쓴 《선가귀감》에는 거문고 줄에 대한 얘기가 나온다.

"공부는 거문고 줄 고르는 법과 같아서 팽팽함과 느슨함이 알맞아야 한다. 너무 애쓰면 집착하기 쉽고, 잊어버리면 무명에 떨어질 것이니, 뚜렷하고 분명하게 하며(惺惺歷歷) 차근차근하고 끊임없이 해야 한다(密密綿綿)."

이 내용은 부처님 당시에 있었던 이야기를 정리한 것이다. 부처님 제자의 한 사람인 소나는 밤낮으로 정진했으나 깨우침을 얻지 못했다. 자신이 한없이 초라해 보인 소나가 비관에 빠져 있을 때 부처님께서 그의 심중을 살피시고 불렀다. 그리고 정진을 거문고 줄 고르는 법에 비유하여 너무 조급히 하면 병나기 쉽고 너무 느리면 게을러지게 된다고 말씀하셨다. 소나는 '너무 집착하지도 말고 게으르지도 말며 꾸준히 힘써 닦도록 하라'는 부처님 말씀을 듣고 깨치게 되었다. 살아가면서 배우는 부처

님의 가르침을 성성역력惺惺歷歷하고 밀밀면면密密綿綿하게 계속해나가는 것. 그 안에 의외의 즐거움이 있다.

권기수 〈총석叢石-a yellow boat〉
캔버스와 보드에 아크릴, 90.9×116.7cm, 2017

총석은 강원도 통천군 바닷가에 있다. 목공이 칼로 깎은 듯 총총하게 서 있는 바윗돌 위에는 소나무와 풀이 자라는데 그 모습이 가히 천하 비경이다. 정선, 김홍도, 이재관, 김하종, 정수영 등 수많은 화가들이 주상절리 기암괴석에 반해 붓을 들었다. 그들의 뒤를 이어 2017년에도 새로운 작가가 붓을 들었다.

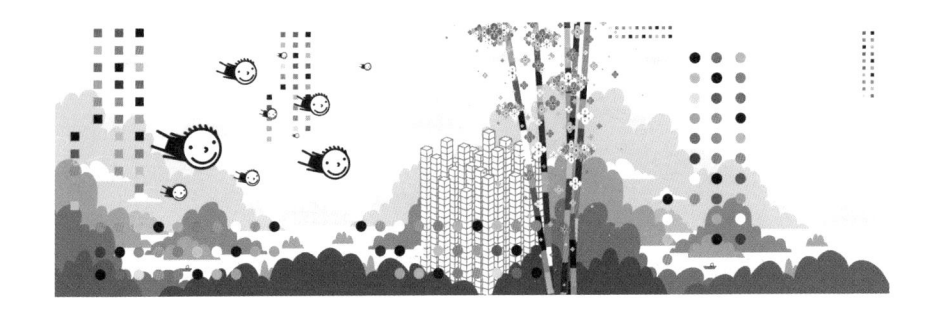

권기수 〈강산무진江山無盡〉
캔버스와 보드에 아크릴, 462×145cm, 2013

〈강산무진〉은 조선시대 이인문이 그린 대작이 남아 있다. 두루마리에 그린 〈강산무진〉은 우리가 살고 있는 강산에 대한 찬탄이 가득하다. 지금도 우리는 이인문이 찬탄한 강산에 산다. 다만 생활방식이 달라지고 강산을 찬탄하는 방법도 변했다. 그러나 본질은 변하지 않았다. 모든 공부의 본질 또한 그러하다.

내 곁에 있는
귀한 인연

겨울 추위가 시작되었다. 난방을 해야 하는 계절이다. 난방을 하면 따뜻해서 좋은데 눈과 코가 건조한 것이 문제다. 특히 눈이 뻑뻑해서 조금만 책을 봐도 금세 피로감을 느끼게 된다. 가능하면 집에서 히터를 틀지 않는 이유다. 대신 내의를 여러 겹 껴입고 그 위에 스웨터를 입는다. 요즘 내의는 과거처럼 두껍지 않으면서 보온성이 뛰어나 활동하는데 전혀 불편함이 없다. 난방을 하는 대신 옷을 두껍게 입으면 공기가 청정하고 눈도 피로하지 않아 좋다. 덤으로 난방비도 아낄 수 있다. 잠자리에 들 때도 마찬가지다. 전기담요의 온도를 세게 올려서 이불 속을 따뜻하게 한 다음 잠들기 전에 끈다. 공기는 차갑지만 이불 속은 따뜻하니 전자파 걱정 없이 아침까지 곤히 잘 수 있다.

어제도 여느 때처럼 이불 속을 따뜻하게 한 다음 잠자리에 들었다. 그런데 날씨가 갑자기 추워진 때문인지 방안 공기가 심하게 차가웠다. 이불을 꼭 덮고 누워 있는데 어깨가 시렸다. 바

깥 공기와 만나는 부분이 어깨이다 보니 그 부분을 이불로 꼭 여미는 것이 중요하다. 어깨가 훈훈해질 수 있도록 최대한 이불을 여미는데 그게 쉽지가 않다. 이불은 옷처럼 몸에 착 들러붙지를 않아 움직일 때마다 이불이 들썩거린다. 옆으로 누우면 등이 시리다. 손으로 등에 이불이 닿도록 다독거리는데 갑자기 어린 시절의 기억 한 토막이 생각났다.

초등학교 입학할 때까지 살았던 우리집은 산자락 끝에 있었다. 주변에는 인가가 드물어 마을까지는 한참을 내려가야 했다. 집 둘레에는 전부 밭이었고 나무 한 그루가 없었다. 한겨울이 되면 밭 사이를 거침없이 불어온 바람이 독야청청 서 있는 우리집을 뚫고 지나가려는 듯 휘몰아쳤다. 가끔씩은 정말 집이 날아가버릴지도 모르겠다는 생각이 들었다. 단열시공이 제대로 되었을 리 만무한 초가집에는 아귀가 맞지 않은 문풍지 사이로 황소바람이 들락거렸다. 그나마 이불이 탈 정도로 뜨끈뜨끈한 온돌 때문에 겨울 추위를 견딜 수 있었다.

언니들과 함께 잠자리에 들 때면 이불 때문에 자주 옥신각신했다. 집은 광을 사이에 두고 양쪽에 방이 있는 일(一)자형 초가였다. 나보다 열두 살 많은 큰언니와 그 위로 두 오빠는 일찌감치 도시로 나갔고 집에 남은 다섯 자매는 한 방을 썼다. 다섯 자매는 밥 먹을 때도 함께 먹었고, 학교 갈 때도 함께 다녔디. 김을 잘 때도 함께 샀는데 문제는 한 이불을 덮고 잔다는 데 있었다. 방바닥은 이불이 탈 정도로 뜨거웠지만 그것은 어디까지나

아랫목에 국한되어 있었다. 구들장을 덥히는 고래가 중간에 막혔는지 방바닥 가운데부터는 미지근하다가 윗목으로 갈수록 급격하게 냉각되어 베개 놓는 지점에 이르면 거의 냉골이었다. 다섯 자매는 아랫목이 있는 벽에 발이 닿을 정도로 최대한 밑으로 내려갔지만 윗목은 언제나 추웠다. 그 추위를 막기 위해 안간힘을 쓰며 이불을 끌어당겨 얼굴까지 감싸느라 잠자리가 항상 부산했다. 다섯 명이 한 이불을 덮으면 양쪽에 있는 두 사람을 제외한 가운데 세 사람은 이불을 움직일 수 있는 재량권이 없어진다. 양쪽에서 두 사람이 이불을 팽팽히 잡아당기면 가운데 세 사람은 마치 판자 같은 이불 아래 누워있는 것이나 마찬가지였다. 한 이불을 덮고 자야 하는 자매들의 운명이었다. 더구나 막내인 나는 신체가 가장 작아 더 많은 바람을 견뎌야 했다. 빳빳하게 떠 있는 듯한 이불 밑으로 황소바람이 찬 기운을 내뿜으며 돌아다녔고 그 바람을 막아보려고 이불을 끌어당기다보면 잠은 달아나기 일쑤였다. 궁벽한 산골마을에서 자매들은 서로 이불을 끌어당기느라 쉽게 잠들지 못했고 겨울밤은 길고도 깊었다.

이제는 그만 싸우고 빨리 자라고 잔소리하시던 부모님도 돌아가셨다. 한 몸처럼 붙어살던 자매들도 뿔뿔이 흩어져 각자 남처럼 산다. 어떤 언니는 성격 차이로, 어떤 언니는 돈 문제로, 어떤 언니는 종교 때문에 거리가 멀어져 왕래를 거의 하지 않고 남처럼 산다. 자매들 사이가 가깝고 먼 것과는 상관없이 겨울밤은 예나 지금이나 춥고 어깨가 시린 것도 마찬가지다. 차이

가 있다면 그때는 가난 때문에 시렸고 지금은 나이가 들어서 시리다. 아니 정확히 얘기하자면 나이 때문이 아니라 함께 견뎌줄 언니들이 곁에 없어서 시릴 것이다. 혹독하게 가난하고 추웠던 어린 시절을 지금 이렇게 아련한 추억으로 기억할 수 있는 것은 나의 곁에 언니들이 있어서였다. 만약 그 밤에 언니들이 없이 나 홀로 남겨졌더라면 그 추위와 무서움을 견뎌낼 수 있었을까. 언니들이 있어줘서 잘 버텼다. 창호지 너머로 들려오는 흉흉한 겨울바람 소리를 견딜 수 있었던 것은 함께 견뎌준 언니들 덕분이었다.

그러고 보면 누군가의 곁에서 희로애락을 함께한다는 것이 참으로 귀하고도 귀한 인연인 듯하다. 인생의 굽이굽이에서 항상 내 곁에 있어준 사람들이야말로 나를 위해 이 지상에 내려온 불보살님이 아니었을까 생각한다. 때로는 성격 때문에, 때로는 돈 때문에, 때로는 종교 때문에 다투고 마음 상할 때도 있지만 그런 역할로라도 나와 인연을 맺으면서 곁을 지켜 준 사람들이야말로 진심으로 내가 공경해야 할 불보살님이었을 것이다. 그 인연들은 인연이 다하면 떠난다. 정말 신기하게도 그 인연과는 다시 할 수 없다. 그러니 지금이 아니면 결코 함께할 수 없는 인연에 대해 감사하는 마음으로 대해야겠다. 얼마 전에는 10년 동안 아파트 단지를 청소하던 할아버지가 보이지 않았다. 그냥 왔다갔다 하면서 인사만 하는 사이였는데 갑자기 보이지 않게 되자 그렇게 허전할 수가 없었다. 무슨 사정이 있어서 그만두었

다고 하는데 역시 나하고의 인연도 여기까지였다는 것을 알았다. 청소할아버지뿐만이 아니다. 경비아저씨, 세탁소, 수선집, 방앗간 등등 우리 동네에 사는 모든 사람들이 나와 인연이 있어 함께 살아갈 것이다.

《법화경》에 나오는 상불경常不輕 보살님은 만나는 사람마다 공경스럽게 예배하며 다음과 같이 말했다. "나는 당신을 존경합니다. 여러분은 부처님이 될 분이기 때문입니다."

잠깐 스쳐지나가는 사람도 인연인데 한 이불을 덮고 자고 한 동네에 사는 인연은 얼마나 깊은 인연이겠는가. 머나먼 우주에서 나를 위해 그 시간 그 장소에까지 달려와 준 인연들을 귀하고 귀하게 대하며 살아야겠다.

김성오 〈테우리〉

캔버스에 아크릴, 53×40.9cm, 2017

제주도에서 나고 자란 작가에게 어린 시절은 테우리(목동의 제주도 방언)였던 아버지와 함께한 추억이 대부분을 차지한다. 가난한 테우리의 아들로 살면서 가난 대신 밤하늘의 별을 기억할 수 있는 것은 아버지의 사랑이 있어서다. 아버지와 함께한 오두막, 호롱불, 소 울음 소리를 들으며 잠이 깬 어린 ᄤ난 인연이 어디 아버지뿐이겠나.

김성오 〈결혼〉

캔버스와 보드에 아크릴, 162.2×112.1cm, 2017

어린 시절 충분한 사랑 안에서 자란 사람은 살아가면서 겪는 웬만한 어려움에도 좌절하지 않는다. 내 안에 사랑이 충만할 때 다른 사람도 사랑할 수 있다. 그 사랑은 더 많은 소유에서 오지 않는다. 더 많은 이해와 관심과 배려에서 채워진다. 우리가 가족에게 줘야 할 재산은 바로 이런 보물이다.

카페인은 커피만으로
충분하다

"오늘 아들이 오는데 이불은 개야 하지 않을까?"

"이불 안 갠다고 누가 뭐라 그래? 나 편한 대로 살면 되지."

"아무리 그래도 아들이 오면 앉을 자리는 있어야지."

"그것도 그렇네. 그럼 오랜만에 청소나 한번 해볼까?"

"당연하지. 이렇게 어질러 놓으면 아들이 또 오려고 하겠어? 집도 깔끔하게 정리해놓고 맛있는 음식도 해봐야 자주 오려고 할 거 아니야? 바쁜 아들이 재미없는 부모를 만나주는 것만으로도 감지덕지잖아. 경건한 마음으로 아들 맞을 채비를 해야 도리지. 그나저나 당신 참 많이 변했다. 나야 원래 늘어놓기 좋아하는 사람이니까 그렇다고 쳐도 당신은 진짜 깔끔하던 사람이었는데 어쩌다 이 지경이 되어버렸어?"

"뭐가 어때서? 집에서까지 다른 사람 눈치 보면서 살 필요 없잖아."

토요일 아침이었다. 대전에서 대학원을 다니는 아들이 오기

로 한 날이었다. 아들을 핑계로 우리는 오랜만에 집안 대청소를 하기로 했다. 보통은 일주일에 한 번씩 이부자리를 정리하는데 이번 주는 아들 덕분에 사흘이 단축되었다. 집안이 반짝반짝 광택이 날 것 같다.

평소에 우리 부부가 사는 집을 들여다보면 스스로가 놀랄 정도로 편안하다. 말이 좋아 편안이지 정리정돈이 되어있지 않다는 말이 정확하다. 우리가 편안하게 사는 모습을 가장 잘 보여주는 일은 소파에 쿠션 올리기다. 우리는 쿠션이 방바닥에 떨어져 있을 때 힘들게 허리를 굽혀 줍지 않는다. 발로 차서 소파에 골인시킨다. 내가 발로 찰 때 남편이 의자에 앉아 있으면 두 사람의 포지션은 순식간에 월드컵 본선에 출전한 선수로 뒤바뀐다. 내가 날렵한 동작으로 발을 움직여 잽싸게 골을 차 넣는 동작을 취하면 남편은 두 팔을 넓게 뻗어 언제 날아들지 모를 공을 막아내려는 자세를 취한다. 쿠션을 소파 위로 적중시키려는 나와 날아드는 쿠션을 막으려는 남편의 모습은 흡사 박지성과 마누엘 노이어처럼 진지하다. 내가 슈팅한 쿠션은 골키퍼의 철벽수비에 막혀 번번이 바닥에 떨어진다. 그러나 불굴의 의지를 가진 선수는 몇 번이고 쿠션을 발로 차서 기어이 소파 위로 골인시킨다. 그 순간 골키퍼는 박수를 치면서 상대의 골인을 축하한다. 그 과정에서 서로 마주보며 허리가 끊어질 정도로 웃다보면 운동도 되고 스트레스도 풀린다. 대신 마루는 격렬한 몸싸움에서 발생한 먼지 때문에 사방이 난장판이다. 꼭 어린애들이 사

는 집 같다. 그나마 우리가 어른이라 야단칠 어른이 없어서 다행이다. 만약 어른이 있었다면 당장 쫓겨났을 것이다.

남편은 박사, 나는 작가라고 하면 사람들은 이구동성으로 우리 집 공기가 숨쉬기조차 힘들만큼 무겁겠다는 반응을 보인다. 전혀 그렇지 않다. 우리 집 공기는 발로 찬 쿠션 때문에 풀풀 날아다니는 먼지처럼 가볍다. 집은 모델하우스가 아니다. 타인에게 보여주기 위해 긴장하면서 지내야 할 공간이 아니라 몸과 마음을 편하게 내려놓고 쉬는 장소다. 어떤 자세를 취해도 좋고 어떤 행동을 해도 괜찮은 곳. 그곳이 바로 집이다.

카페인 우울증이란 신조어가 있다. 카페인이 부족해 생긴 우울증이 아니다. 카카오스토리, 페이스북, 인스타그램 등 SNS 때문에 생긴 우울증이다. 카페인을 접속하면 남루하기 그지없는 나의 일상과 영화처럼 아름다운 다른 사람의 일상이 극명하게 대비된다. 그림처럼 환상적인 풍경 앞에서 환하게 웃는 그. 미슐랭 가이드에 소개된 레스토랑에서 파스타를 먹는 그녀. 카페인 속의 사진과 사연은 영화처럼 화사한데 내가 살고 있는 현실은 낡은 추리닝바지처럼 후줄근하다. 카페인에서 눈을 돌려 내 주변을 보자마자 나도 모르게 절로 한숨이 나온다. 뭐야. 이 추레함. 윤기 나는 사람들 곁에 나만 생뚱맞게 잘못 놓여진 것 같은 낯설음이 다가온다. 우아한 몸매의 영화배우가 화려한 드레스를 입고 걸어가는 공간에 잠에서 깬 모습 그대로의 내가 부스스한 얼굴로 들이닥친 것 같다. 상대적으로 나의 일상이 더 낡

아 보인다. 나는 아무리 치워도 허름하기 짝이 없는 공간에서 지지리도 궁상맞게 살고 있는데 그들은 궁전 같은 세상에서 날렵하게 행복을 누리는 것 같다. 내가 구절양장 늘어지는 산문처럼 살 때 그들은 시처럼 간결하고 은유적으로 사는 것 같다.

그러나 과연 그럴까. 정말 카페인 속의 세상이 전부일까. 단언컨대 카페인에 보이는 다른 사람의 행복한 모습은 그들 일상의 한 부분일 뿐이다. 그 사람이 찍은 행복의 프레임 밖에는 또 다른 추레함과 슬픔이 숨겨져 있을 수 있다. 그게 전부라고 생각하며 나만 불행하다고 느낄 필요가 없다는 뜻이다. 그런 우울증은 정말 쓸모없는 감정 낭비다. 카페인 때문에 우울증이 생긴다면 카페인 섭취를 멈추는 게 낫다. 카페인은 그저 커피와 홍차를 마시는 것만으로 충분하다. 다른 사람들이 사는 모습도 깊이 들여다보면 내가 사는 것과 별반 차이가 없을 것이다. 설령 차이가 난다 해도 그게 무슨 상관인가. 나에게는 나의 삶이 있지 않은가. 어느 누구도 대신할 수 없는 나만의 삶. 만족하며 사는 나의 삶이야말로 수십 편의 영화보다 더 소중하다.

타인과의 비교에서 오는 우울증과 절망감은 단지 카페인에 국한되지 않는다. 수행의 과정에서도 마찬가지다. 신행수기나 수행에 관련된 책을 읽다보면 카페인과는 비교 되지 않을 정도로 큰 절망감을 느낄 수가 있다. 어떤 사람은 기도한 지 며칠 만에 소원을 이루었다는 영험록에서부터 꿈속에 관세음보살을 보았는데 병이 나았다는 몽중가피까지 들리느니 기도성취요 기도

가피의 얘기뿐이다. 어떤 사람은 몇 달 동안 목숨을 걸고 용맹정진한 끝에 확철대오했다는 이야기도 수없이 들린다. 나는 아무리 기도해도 안 되는데 그들은 어쩌면 그렇게 빨리 가피를 입을 수 있었을까. 나는 아무리 각오를 단단히 해도 며칠 못 가서 무너지는데 그들은 어쩌면 그렇게 의지가 강할까. 부럽다 못해 내 자신이 한심해 보일 때가 많다. 그러나 굳이 다른 사람의 속성가피나 확철대오를 부러워할 필요가 없다. 단지 나는 내가 하던 기도와 공부를 계속해나가면 된다. 어떤 기도나 공부법이 더 효과가 있고 영험하다는 말에도 신경 쓸 필요 없다. 그저 진심을 다해 내가 선택한 길을 가다보면 언젠가 때가 무르익을 때 결실을 맺게 될 것이다. 아무리 큰 가피를 입어도 생사해탈의 문제를 해결하지 않는 한 그것은 제한적인 가피일 수밖에 없다. 기도의 가피보다 끊임없는 정진이 더 중요한 이유다.

남편과 나는 집에서 쿠션만 발로 차면서 살지는 않는다. 경전을 읽고 염불을 하고 참선도 한다. 부처로 살기 위해 노력하는 삶에 낡은 집이나 허름한 소파는 전혀 문제되지 않는다. 남에게 보여줄 필요도 없지만 꿀릴 필요도 없다. 그저 본질을 잊지 않고 살면 된다. 카페인은 커피를 마시는 것만으로도 충분하다. 지금 이대로도 나는 충분히 잘하고 있다.

박순철 〈그냥 웃지요〉

한지에 수묵, 66×96cm, 2017

다른 사람들이 사는 모습을 보고 주눅 들 필요 없다. 나는 사람들이 기도하는 방법을 따라 내 기도를 버릴 필요도 없다. 지금 하는 그대로도 충분하다. 부족하지만 현재 이대로의 자신을 밀고 나가면 된다. 다만 늦고 빠른 차이가 있을 뿐 언젠가는 목적지에 도달할 것이다.

박순철 〈결정〉

한지에 수묵담채, 66×96cm, 2015

"호박꽃도 꽃이냐?" 흔히 이런 얘기들 많이 한다. 장미나 백합을 기준으로 하고 호박꽃을 폄하할 때 쓰는 표현이다. 설령 그렇다 한들 호박꽃이 왜 꽃이 아닌가. 장미와 백합이 꽃만으로 생을 끝낼 때 호박은 사람들의 편견 따위는 아랑곳하지 않고 당당하게 꽃을 피우고 누런 열매를 키워낸다. 장미와 백합 따위는 감히 넘볼 수도 없는 경계를 넘어 누런 호박을 들이민다.

달마가 서쪽에서 온

까닭이란

"지금 뭐하세요? 저녁은 드셨어요?"

어젯밤에 큰아들이 전화를 했다. 시시때때로 카톡을 하면서 별로 궁금할 것도 없는데 새삼스럽게 안부 인사가 길다. 뭔가 문제가 있다는 뜻이다. 이럴 때는 스스로 고민을 털어놓을 때까지 계속 얘기를 들어줘야 한다. 아니나 다를까. 주위를 빙빙 돌듯 겉돌기만 하더니 자신의 고민을 털어놓는다. 지잡대 출신 1년차 직장인이 겪을만한 고민이었다.

큰아들은 대학을 졸업하기도 전에 운 좋게 바로 취직을 했다. 작은 중소기업이었지만 자신의 전공을 살릴 수 있는 직장이라 만족스러워했다. 그곳에 다닌 지 석 달도 되지 않아 더 운 좋은 일이 생겼다. 대학 때 지도교수의 추천으로 카이스트에 있는 연구소의 연구원으로 발탁이 된 것이다. 개인에게도 영광이었고 대학으로도 자랑거리였다. 대학 졸업식 때는 큰아들 이름이 적힌 플래카드가 학교 건물 외벽에 걸렸다. 너희들이 지잡대라

고 생각하는 이 학교에서도 열심히만 하면 카이스트 같은 '엄청난' 학교에 취직할 수 있다. 어깨가 처진 학생들에게 선배 이름이 적힌 플래카드는 그런 메시지를 전해주는 것 같았다. 여기까지는 좋았다.

취직하고 나서부터가 문제였다. 입사 후 몇 달 지나지 않아 큰아들 밑으로 직원 두 명이 충원되었다. 카이스트 석사 출신과 박사 출신이었다. 두 사람은 가방끈이 긴 만큼 큰아들보다 연봉이 많았다. 전문지식 또한 학부 출신과 비교가 되지 않을 만큼 차이가 났다. 지잡대 학부 출신이 카이스트 석사와 박사를 부하직원으로 거느리게 됐으니 그 고충이 미루어 짐작될만하다. 연구소장은 정년이 얼마 남지 않은 카이스트 교수다. 저간의 사정을 모를 리 없었다. 그런데 큰아들이 학부 출신이라는 사실을 아는지 모르는지 조금만 문제가 있어도 인정사정 봐주는 법 없이 다그쳤다. 프로젝트를 진행하는 과정에서 받은 미션은 무조건 기한 내에 완벽하게 제출하게 했다. 그것도 모자라서 카이스트 석박사생 앞에서 발표까지 시켰다. 내일 아침에도 회의 시간에 자신이 발표를 해야 하는데 아직까지 교수가 내 준 문제를 다 풀지 못했단다. 대학에서 배운 알량한 지식으로는 도저히 감당할 수 없을 만큼 어려운 문제였다.

큰아들은 자신이 받은 미션을 수행하기 위해 부하 직원인 박사에게 자문을 구했다. 자존심이 상했지만 자존심을 생각할 처지가 아니었다. 그런데 자신이 모른다는 사실을 공개해야 하는

수치스러움을 감수하면서 박사 직원에게 물으면 그 대답이 너무나 간단했다. 조금만 들어가도 금세 바닥이 드러나는 학부 출신에게 한두 번의 설명으로 이해될 문제가 아니었다. 박사에게는 문제도 아닌 상식이 학부 출신에게는 난해하기 그지없는 수학공식이었다. 박사도 자신의 미션을 수행하느라 바빠 학부 출신 상사에게 차근차근하게 설명할 마음의 여유가 없었다. 그 과정에서 큰아들은 자괴감을 느꼈다. 자신이 모르는 것이 너무 많다고 했다. 그동안 뭐하면서 살았는지 자신이 한심하기 짝이 없다고 했고 공부가 부족해도 너무 부족해서 차라리 조금 편한 곳으로 옮길까 생각중이라고 했다. 마침 친한 친구 한 명이 대기업을 다니다가 힘들어서 공기업으로 옮겼는데 아주 편하다고 했다면서 자신도 그렇게 하고 싶다고 했다. 이것이 긴 안부인사 끝에 아들이 털어놓은 고민이었다. 아들의 얘기를 들은 나는 즉각 대답했다.

"우리 아들 대단하네. 직장생활한 지 1년밖에 안 됐는데 벌써 네가 모르는 것이 무엇인지 알고 말이야? 그것이야말로 진짜 네가 공부가 많이 됐다는 거야. 생각해봐. 네가 대학 다닐 때는 이런 고민을 했는지. 그때는 네가 무엇을 모르는지조차 몰랐잖아. 지금은 적어도 네가 무엇을 모르는지 정도는 알고 있으니까 대단한 거지. 그럼 명확하네. 이제부터 모르는 것을 공부하면 되잖아. 그리고 네 교수가 너를 갈구는 것은 네가 미워서가 아니야. 오히려 네가 가능성이 있으니까 너를 키우기 위해서 그러는

거야. 만약 너를 심부름만 시킬 직원으로만 생각했다면 귀찮을 텐데 굳이 이것저것 어려운 문제를 내면서 확인하겠니? 그러니까 내일 프리젠테이션을 완벽하게 하지 못해도 그것을 탓하지는 않을 거야. 대신 네가 얼마나 알고 있는지, 얼마나 노력하고 있는지 공부 정도를 점검할 테니까 너는 지금까지 아는 범위 내에서 성실하게 발표해 봐. 대신 모르는 것을 아는 척 했다가는 박살이 날 수가 있으니까 괜히 선수 앞에서 속일 생각하지 말고. 그래도 정 여기를 그만두고 싶다면 언제든지 그만 둬. 그런데 지금은 아니야. 일단 네가 여기서 일을 제대로 할 수 있게 된 후 업무 수행에 대한 자신감이 생길 때 그만둬야지 지금 그만두면 안 돼. 그렇게 도망치듯 그만두면 그 좌절감이 평생 너를 뒤따라 다니게 되니까 일단 여기서 끝장을 내야 돼."

아들한테 한 얘기는 나 자신에게 한 얘기나 마찬가지다. 한때 나는 깨달음에 대한 환상이 있었다. 깨달음을 얻으면 곧바로 부처님이나 부처님의 화신과 같은 경지에 이를 수 있을 거라는 환상이었다. 그래서 스스로 생각하기에 대단한 깨달음을 얻었다고 여겼는데 그 이후에도 여전히 부처의 모습과는 상관없는 내 마음 상태를 들여다보고는 몹시 실망했다. 확철대오가 아니라서 그런가. 나는 아직 멀었을까. 온갖 의구심이 꼬리에 꼬리를 물었다.

그것이 아니라는 사실을 인광대사印光大師(1861~1940) 가언록인《단박에 윤회를 끊는 가르침》에서 찾았다. 인광대사는 달

마대사가 서쪽에서 온 까닭에 대해 이렇게 설명한다.

부처님의 마음 새김(佛心印)을 전하고 사람 마음을 곧장 가리켜서(直指人心), 본성을 보고 부처가 되게(見性成佛)하기 위함이었소. 그러나 여기서 보고 이룬다는 것은, 우리 사람들의 마음에 본래 갖추어진 천진불성天眞佛性을 가리켜 말함이오. 사람들에게 먼저 그 근본을 알아차리게 하면, 수행과 증득의 법문은 모두 그 인식을 바탕으로 스스로 나아갈 수 있으며, 마침내 더 이상 닦을 게 없고 더 이상 증득할 것도 없는, 궁극의 경지에서 저절로 그치게 될 것이기 때문이라오. 한번 깨달음과 동시에, 곧장 복덕과 지혜가 함께 나란히 갖추어지고 궁극의 불도佛道가 원만히 이루어진다는 의미는 결코 아니라오.

오늘 점심 무렵 아들이 다시 전화를 했다. 준비한 만큼 발표했더니 이것저것 부족한 부분을 지적해주고 무사히 넘어갔다고 했다. 말은 그렇게 하지만 아들의 목소리에는 뿌듯함이 담겨 있었다. 나도 아들처럼 공부하면 되겠다는 생각이 들었다.

고권 〈간절한 뱀〉

장지에 아크릴릭, 210×150cm, 2017

제주 섶섬에는 빨간 귀가 달린 뱀의 전설이 전해 내려온다. 뱀은 용이 되고 싶어 용
왕님께 빌었다. 용왕님은 뱀의 간절한 기도를 듣고서 바다 속에 숨겨놓은 여의주를
찾으면 용이 될 수 있다고 알려주었다. 뱀은 100년 동안 바다 속을 헤매었으나 실
패하고 죽고 말았다. 작가는 뱀의 전설을 그리면서 좌절 대신 자족감을 그렸다. 여
의주를 찾지 못해도 찾아가는 과정으로도 충분하다는 긍정에 대한 찬사다.

고권 〈추운 날〉

장지에 아크릴릭, 123×98cm, 2017

악어는 열대지역에 서식하는 동물이다. 따뜻한 물속에 있어야 할 악어가 어쩌다 추운 지방에 와서 벌벌 떨고 있을까. 하마처럼 악어와 개구리도 물속에 있으면서 눈과 콧구멍을 물 밖으로 내밀며 산다. 그런데 하마는 포유류이고 악어는 파충류, 개구리는 양서류다. 서로 다른 종류의 동물들인데 모두 물가에서 생활한다. 사람 사는 세상도 마찬가지다. 똑똑한 사람, 똑똑하지 못한 사람, 깨달은 사람, 깨닫지 못한 사람 등 여러 종류의 사람들이 함께 산다. 서로가 서로에게 배우면서 살아간다.

공감하는 인간,
호모 엠파티쿠스

칼바람이 부는 날이었다. 자료를 찾으러 건국대 도서관에 가는데 저녁 6시가 다 되었다. 도서관에 들어가면 두서너 시간은 걸릴 테니까 저녁밥을 먹고 들어가는 게 나을 것 같았다. 지하상가에서 밥을 사먹은 뒤 생수를 사러 편의점에 들렀다. 며칠 전부터 감기약을 먹고 있어 물이 필요했다. 마침 에스컬레이터 옆에 편의점이 보였다. 문을 열고 들어가니 카운터에 스물 안팎으로 보이는 아가씨가 서 있었다. 냉장고에 넣어 둔 물 말고 실온에 있는 물 있느냐고 물었다. 요즘 날씨에는 창고에 있는 물은 얼기 때문에 차라리 냉장고에 있는 물이 덜 차갑다고 대답했다. 어찌 할까 망설이면서 두리번거리는데 온장고 위에 놓인 두유가 보였다. 다행히 미지근했다. 물 대신으로 약을 먹어도 될 것 같았다.

여기서 물 사먹는 사람은 거의 없어요. 두유를 들고 카운터에 가서 계산을 하려는데 아가씨가 뜬금없는 말을 던졌다. 그

럼 물 대신 무엇을 사먹어요? 술이요. 술이요? 네, 여기가 병원이잖아요. 그러다보니 간병인들이나 보호자들이 많이 와요. 그분들이 술을 사서 마시는 거죠. 그렇군요. 그런데 간병하는 분들이 술을 마시면 간병을 어떻게 해요? 원래는 안 되죠. 안 되지만 간병하면서 받는 스트레스가 너무 많으니까 술이라도 마셔서 풀려는 거죠. 계산은 이미 끝났는데 그녀의 얘기는 끝날 기미가 보이지 않았다. 내 눈을 쳐다보고 어찌나 진지하게 얘기를 하던지 자리를 뜰 수도 없었다. 나는 두유를 따서 감기약을 먹었다. 그분들이 저만 보면 붙잡고 얘기를 하고 싶어 해요. 자기들이 너무 스트레스를 받는데 그 얘기를 들어줄 사람이 필요하다는 거예요. 여기 서서 술을 몇 병씩 마시면서 얘기하는 사람들도 있어요. 왜 사람들이 저만 보면 붙잡고 얘기를 하려고 하는지 모르겠어요. 감기약은 이미 다 먹었는데도 내 눈에 고정된 그녀의 눈빛은 움직일 생각을 하지 않았다. 아가씨가 편하게 대해주니까 그런가보네요. 덕담 한마디를 했다.

그게 화근이었다. 수십 년 동안 봉인된 입이 풀린 듯 그녀의 수다가 시작되었다. 환자들도 와서 소주를 사가요. 환자가요? 그럼요. 환자가 술을 가지고 병실에 들어갈 수 있나요? 원래는 안 되죠. 그러니까 페트병에 담아서 몰래 가지고 들어가요. 환자복을 입은 사람은 규정상 병원 건물 바깥으로 나가는 것도 안 돼요. 그런데 그런 규정을 지키는 사람들이 많지 않아요. 특히 젊은 사람들은 더해요. 그럼 제가 뭐라고 하죠. 아니, 병원에 입

원하신 환자가 술을 드시면 안 되잖아요? 손님에게 물건만 파는 것이 아니라 훈수까지 둘 수 있는 그녀의 용기가 대단해보였다. 그러면 뭐라고 대답하는 줄 아세요? 자기도 그것을 아는데 끊고 싶어도 끊을 수가 없어서 어쩔 수 없이 마시는 거라고 대답해요. 그럴 거면 뭐하러 비싼 돈 주고 입원했는지 모르겠어요. 나는 그녀의 말이 끝날 때마다 그렇군요, 라고 계속 맞장구를 쳐주었다. 이럴 때 아니면 언제 이런 귀한 이야기를 듣겠는가. 현장에 있는 사람만이 할 수 있는 생생한 이야기가 아닌가. 정말 술이 문제예요. 이제는 이야기의 주제가 간병인과 환자를 넘어 그곳에 오는 손님으로 옮겨갔다. 한번은 학생으로 보이는 여대생이 여기에 들어왔어요. 몸을 가눌 수 없을 정도로 취해서 들어온 거예요. 그녀는 편의점에 찾아오는 손님들의 천태만상에 대해 쉬지 않고 얘기했다. 여대생 이야기가 끝난 후에는 술주정하는 '진상고객'이 도마에 올랐다. 그녀 또한 술을 사러 온 간병인들처럼 자기의 얘기를 들어줄 사람이 필요했던 것 같다. 그나저나 도서관 문 닫기 전에 들어가야 하는데 어떻게 해야 하나. 그렇게 생각할 때 손님이 들어왔다. 그 틈을 타서 나는 얼른 인사를 하고 편의점을 빠져나왔다.

도서관으로 걸어가면서 생각했다. 얼마나 외로웠으면 처음 본 나를 붙잡고 장시간 동안 하소연을 했을까. 그녀를 생각하니 자신의 감정과는 무관하게 조직에서 원하는 매뉴얼대로 행동해야 하는 감정노동자의 애환이 느껴졌다. 모두들 참 어렵게 살고

있구나. 짠한 생각이 들었다. 그와 함께 이 상황을 언젠가 겪은 것 같은 묘한 기시감이 들었다. 아, 맞다. 아버지가 그러셨지. 몇 해 전에 돌아가신 아버지는 인생의 마지막을 언니 집에서 보내셨다. 어쩌다 내가 찾아가면 아버지의 이야기가 끝도 없이 이어졌다. 이미 수십 번 들어서 외울 정도가 된 이야기부터 시작해 조선시대 고리짝에 넣어둔 듯 먼지가 잔뜩 덮인 까마득한 과거의 이야기까지 아버지의 이야기는 멈출 줄을 몰랐다. 나하고는 하등 관련도 없고 관심도 없는, 그저 아버지의 기억 속에만 담겨 있는 고색창연한 이야기. 당연히 재미가 없었다. 진저리가 나도록 재탕되는 이야기를 듣다 지친 내가 일어서려고 하면 아버지는 무슨 중요한 내용이라도 되는 듯 마저 듣고 가라면서 붙잡으셨다. 아버지는 외로우셨던 것이다. 그때 내가 왜 조금 더 시간을 내어 아버지의 이야기를 듣지 못했을까. 아버지가 돌아가신 후 오랫동안 후회를 했었다. 그래서 혼자되신 시어머니가 나는 듣지도 보지도 못한 그분의 당고모와 외삼촌과 방앗간집 언니에 대해 이야기를 되풀이해 하실 때도 마치 처음 듣는 것처럼 눈을 반짝인다. 시어머니도 외로우셔서 그렇다는 것을 알기 때문이다. 우리가 가까운 사람들에게 해줄 수 있는 것이 공감이라는 것을 알기 때문이다. 보살행은 무슨 거창한 행위가 아니다. 그저 귀만 열어주는 것으로 충분하다.

미국의 경제학자 제러미 리프킨은《공감의 시대》에서 이렇게 말한다.

"죽음이 가까워지면 누구나 가족, 친구, 동료 등을 떠올리고 그들과 함께했던 순간을 추억한다. 평생을 돌이켜 보아도 가장 오래 남는 기억과 경험은 공감을 나누었던 순간뿐이다. 그리고 그것이 한 세상을 살았던 보람을 느끼게 해주고 끈끈한 정으로 함께했다는 사실로 위로를 받게 해주는 순간이다."

이런 사실을 알면서도 누군가와 공감을 나누는 것은 쉽지 않다. 내 감정에만 사로잡혀있어 다른 사람의 마음을 들여다볼 여유가 없기 때문이다. 그래서 우리 부부는 자주 그런 대화를 한다. 나중에 자식들이 집에 오면 입은 닫고 지갑만 열자. 매사에 너무 진지하게 설명하려 들지 말고, 내가 살아온 인생의 잣대를 들이대며 훈계하려 들지 말고, 그저 젊은 아이들의 이야기를 마음껏 들어주자. 제발 많이 들어주자. 아직까지는 그 말대로 잘하고 있는데 나이 들어서도 가능할지는 두고 봐야겠다. 지금까지 1년 동안 수다스럽게 떠들었으니 이제부터는 입을 다물고 경청해야겠다.

정수옥 〈21C 마돈나-대화〉

캔버스에 아크릴, 260×159cm, 2009

공감은 다른 사람의 생각이나 의견에 자기도 그러하다고 느끼는 감정이다. 그 감정
이 꼭 나의 감정과 일치해야 되는 것은 아니다. 이해는 하시만 나른 무분노 있을 수
있다. 동의하든 동의하지 않든 상대방의 마음을 받아주고 고개를 끄덕여주는 것.
그것이 바로 공감이다.

정수옥 〈지혜로운 아이〉

캔버스에 아크릴, 116.8×91.0cm, 2013

자비, 공감, 배려. 이 모든 단어는 타인을 재단하기 위한 심판 도구로 사용되어서는 안 된다. 오로지 자신에게만 적용되어야 한다. 그저 자신이 공부한대로 몸으로 밀고 나가는 것. 그 외에는 침묵하는 것. 그것이 진정한 수행자의 자세다.

배려가 깃든
행복한 집

어제는 평소 존경하는 분과 함께 저녁을 먹었다. 그분은 판교에 있는 한 중견기업의 부사장으로 나의 책이 인연이 되어 알게 된 사이다. 서로 바쁘다 보니 자주 만나는 편은 아니지만 만날 때마다 큰 울림을 주어 내 삶이 풍부해진 느낌을 받는다. 어제도 마찬가지였다. 이런저런 얘기를 하다 얼마 전에 병원에 갔다 온 사건을 듣게 되었다. 사연은 이렇다.

　C부사장이 회사에 출근한 지 얼마 되지 않았을 때였다. 집에 있는 그의 아내가 전화를 했다. 며느리가 갑자기 심하게 아파 병원에 가봐야 할 것 같다는 내용이었다. 그 말을 들은 C부사장은 자신이 곧바로 집으로 가겠다고 했다. 택시를 타고 갈 테니 걱정하지 말라는 아내의 만류에도 불구하고 그는 집으로 향했다. 그의 아내가 손주까지 안고 며느리를 부축해 병원에 데려갈 모습이 눈에 선했기 때문이다. 사적인 일로 근무 중에 자리를 비우는 일이 마음에 걸렸지만 회사에서 잘리는 한이 있더라

도 집 식구들부터 챙겨줘야겠다는 생각밖에 없었다. 그렇게 C 부사장은 며느리를 차에 태워서 병원에 데리고 갔다. 그런데 입원 수속을 밟기 위해 엘리베이터를 타려고 하는데 기다리는 사람들이 너무 많았다. 마음이 다급해진 그는 엘리베이터를 포기하고 계단으로 뛰어 올라갔다. 한시라도 더 빨리 며느리의 고통을 줄여주기 위해서였다. 올해 환갑을 지낸 사람이 며느리를 위해 땀을 뻘뻘 흘리며 계단을 올라가는 모습이 상상이 되어 가슴이 뭉클했다. 어떻게 그런 생각을 하셨느냐고 물었더니 다음과 같이 대답했다.

"일주일 전에 손주가 감기에 걸려 입원을 했으니 며느리가 얼마나 애가 탔겠어요. 더구나 친정어머니가 암수술을 받아 항암치료를 받고 있는데 자식까지 아프니 마음고생이 심했겠지요. 그래서 며느리가 손주 퇴원하자마자 긴장이 풀어졌는지 쓰러지게 된 것 같아요. 병원에는 가야 하는데 아이 맡길 데는 없고, 출근한 남편이 걱정할까 봐 전화도 못하고 고민하다가 시어머니한테 전화를 한 모양인데 이럴 때 시아버지가 도와줘야지요."

세상에 저런 시아버지가 있을까. 친정아버지라도 그렇게 하기는 쉽지 않았을 것이다.

"정말 대단하세요. 보통 시부모들은 아들 며느리만 보면 아프다는 소리만 하고, 어떻게 하면 용돈이라도 더 받아볼까 그 생각만 하는데 부사장님은 정말 배려심이 깊으시네요. 어른들

이 어른 노릇을 잘해야 젊은 사람들이 따르는 법인데 어른 노릇은 하지 않으면서 맨날 권위나 내세우고 의무만 앞세우니까 며느리들이 시댁이라면 질색을 하는 거 아니겠어요. 부사장님처럼 어른이 먼저 배려하고 실천하는 모습을 보여주면 어떤 며느리가 시댁을 싫어하겠어요. 정말 우리 시대에 귀감이 될 만한 어른상을 보여주셔서 멋지십니다. 저도 나중에 시어머니가 되면 오늘 배운 대로 따라 해야겠어요."

나도 아들이 둘이다 보니 언젠가는 시어머니가 될 것이다. 그때 우리 집에 들어온 새 식구가 마음 편안하게 한 가족이 될 수 있도록 특별히 신경을 써야겠다는 생각이 들었다.

"그나저나 이제 부사장님은 자식들 혼사도 전부 치르고 손주까지 봤으니 더 이상 돈 쓸 일도 없으시겠어요. 언제든지 은퇴하셔도 되겠네요."

내가 그 말을 하자 C부사장은 손사래를 치며 얘기한다.

"아이쿠, 예전보다 돈이 훨씬 더 많이 들어요. 아들 며느리와 딸과 사위가 주말마다 집에 와서는 아예 갈 생각을 안 해요. 그러니 냉장고를 가득가득 채워 놓아야 해서 생활비가 한두 푼 드는 게 아닙니다. 게다가 생일 챙겨줘야지, 백일잔치 해줘야지, 명절 선물 줘야지 이런저런 대소사를 일일이 챙겨줘야 하니까 보통 문제가 아니라니까요. 돈이 들긴 하지만 그 핑계라도 대고 자주 만나야 자식들 얼굴 한 번이라도 더 보죠."

돈이 더 많이 든다면서 엄살을 피우는 그분의 얼굴에는 행복

한 표정이 가득했다. 참 보기 좋았다. 내 곁에 저런 멘토가 있어서 참 다행이다. 거창하고 무거운 담론을 제기하는 철학자가 아니라 나의 삶 속에서 실현가능한 목표치를 제시해주는 분이 곁에 있어 의욕이 생긴다. 저 정도라면 나도 할 수 있지 않을까. 그런 욕심을 낼 수 있게 희망을 주기 때문이다.

《틱낫한 스님의 아미타경》에는 이렇게 적혀 있다.

나는 정토가 아무리 아름답다고 해도 사바세계보다 더 아름답다고는 생각하지 않는다. 정토에서 보게 되는 모든 것을 우리는 이곳에서도 볼 수 있다. 우리의 마음이 편안하고, 탁 트이고 홀가분할 때면 우리가 바라보는 것은 전부 저절로 정토가 되는 것이다.

새해다. 어제나 오늘이나 똑같은 날인데 12월 31일과 1월 1일은 눈뜨는 아침부터 새롭다. 1월 1일의 아침 해가 특별히 밝아서가 아니다. 묵은 감정을 털어낸 자리에 새로운 희망의 씨앗을 심었기 때문에 새롭다. 올해는 꼭 이것 하나만은 실천해야지. 굳은 결심과 함께 맞이한 설렘이 어제와는 다른 오늘을 만든다. 중요한 것은 새해의 계획에 어떤 내용이 들어가는가 하는 것이다. 목표를 지나치게 높게 설정하여 한 달도 되기 전에 '번아웃' 되어 비리는 한 해가 되어서는 안 된다. 무엇보다 자신을 아끼고 소중하게 생각하는 한 해가 되어야 한다. 나를 사랑할 줄 모르는 사람은 다른 사람도 사랑할 수 없다. 그 모든 출발은 나를

사랑하는 데서 시작된다.

그러나 거기서 끝나면 자칫 옆에 있는 사람에게 상처를 줄 수도 있다. 내가 나를 사랑하듯 옆에 있는 사람도 귀한 줄 알아야 모두가 행복한 세상이 된다. 나만 정토에 사는 것이 아니라 내 곁에 있는 사람에게도 정토에 사는 행복을 누리게 하는 것. 그렇게 귀한 사람이 모여 사는 세상은 그곳이 어떤 곳이든 행복하고 아름다운 장소가 된다. 집이든, 학교든, 직장이든, 길거리든 그곳이 모두 정토가 되고 천국이 된다. 남에게 먼저 요구할 필요도 없다. 내가 먼저 실천하면 된다. 어른이 먼저, 직장 상사가 먼저, 많이 가진 사람이 먼저 실천하면 된다. C부사장이 사는 집은 낡고 오래 되었어도 행복할 것이다. 우리집도 그런 집이 되었으면 좋겠다. 아니, 그런 집을 만들고 싶다. 사소하지만 꼭 지키고 싶은 올해의 계획이다.

문영미 〈초록 지붕 집〉

캔버스에 오일, 145.5×89.4cm, 2011

어린 시절에 살았던 우리 집은 낡고 허름했다. 한여름에는 너무 덥고 한겨울에는
너무 추웠다. 그럼에도 불구하고 옛집을 생각하면 금세 마음이 따뜻해지는 이유는
그곳에 사랑과 배려가 있었기 때문이다. 내가 힘들고 어려울 때마다 항상 돌아가고
싶은 마음의 고향이다. 나도 지금 그런 집을 만들고 있을까.

문영미 〈2층집〉

캔버스에 오일, 45.3×52.8cm, 2016

우리 모두는 더 많이, 더 편리하게 살면 행복하리라 생각한다. 더 좋은 차, 더 좋은 집에 살면 만족하리라 생각한다. 그러나 아무리 좋은 차, 아무리 넓은 집도 행복을 가져다주지 못한다. 그보다는 더 많은 웃음과 더 넓은 유대관계 속에서 샘솟는다. 어려웠지만 즐거운 추억이 가득했던 어린 시절에서 얻은 교훈이다.

자신을 믿고
계속 나아가기

드디어 이 책의 마지막 글에 도착했다. 책을 쓸 때마다 매번 느끼는 감정이지만 첫 번째 글과 마지막 글이 가장 힘들다. 시작을 잘해야 한다는 부담감 때문에 힘들고, 아쉬움을 남기지 말아야 한다는 조바심 때문에 힘들다. 중간 과정도 쉽게 넘어간 적은 없었다. 글은 글의 길이 있어 아무리 글쓴이가 결딴낼 것처럼 달려들어도 방향이 틀어지면 제대로 갈 때까지 길을 열어주지 않는다. 나아가고 싶으면 자세를 바꾸는 수밖에 없다. 이미 썼던 글을 뜯어고치고 수리하고 땜질하기를 수십 번. 그래도 뭔가 미진한 구석이 보이면 글 자체를 통째로 들어내고 다른 글로 대체한다. 이 글 또한 이미 앉혀 놓은 글을 가차 없이 밀어내고 다시 올린 새 글이다. 완벽하게 마음에 들지는 않지만 내 인생에서 마지막 글을 쓸 것처럼 성의를 다했다.

돌아보니 항상 그렇게 살아왔다고 생각했는데 걸음걸이마다 후회와 아쉬움의 자취가 움푹움푹 찍혀있다. 어떻게 내가 그

런 바보 같은 선택을 했을까. 어떻게 내가 그런 어리석은 행동을 했을까. 어떻게 내가 그런 무모하고 성급하고 이기적인 결정을 했을까. '어떻게 내가 내가…'로 이어지는 한탄이 절로 나온다. 지워버리고 싶고 기억하고 싶지 않은 과거다. 후회와 회한이 많으니 인생의 교훈을 얻는 데는 타산지석他山之石이 아니라 아산지석我山之石만으로도 충분하다. 충분하다 못해 흘러넘친다.

그래서 위안을 삼는다. 내가 부족하니 타인에게 관대해질 수 있다. 조심하고 조심해도 여전히 어리석은 결정을 하는 나 자신을 보며 젊은 사람들에게 너그러워질 수 있다. 이 나이에도 장고 끝에 악수를 두는데 젊은 사람들은 오죽하랴. 어른의 포용력이 절로 생긴다. 모두 나의 모자란 모습을 보며 얻은 결론이다. 퇴계의 가르침도 위안이 된다.

"사람은 마땅히 허물이 있는 가운데서 허물 없기를 찾아야 한다. 허물 없는 가운데서 허물 있기를 구하는 것은 옳지 않다."

적어도 나는 거꾸로 가고 있지는 않다는 위안이다. 이렇게 꿋꿋하게 나아갈 수 있는 비결은 믿는 구석이 있기 때문이다. 우리가 이 세상에 온 이유는 영혼의 진화를 위해서라는 믿음 때문이다. 아직 공부가 덜 되어 있으니 넘어지기도 하고 무릎이 깨질 수도 있다. 그 과정을 통해 영혼의 진화에 필요한 경험이 쌓인다. 타인과의 관계에서도 마찬가지다. 인연은 반드시 큰 뜻이 있어서 다가온다. 악연도 마찬가지다. 악연이라 생각되는 사람을 만나면 그를 욕하기 전에 나의 내면을 들여다봐야 한다.

나의 내면에 잠재되어 있을지도 모를 그 사람과 닮은 부분을 정화시키기 위한 기회이기 때문이다. 그렇게 자신을 믿고 득력得力을 할 때까지, 한 경지를 얻을 때까지 공부를 밀고 나가면 된다. 이번 생에 성불을 하면 좋다. 못하더라도 절망할 필요가 없다. 다음 생에 계속할 수 있기 때문이다. 그 진리를 믿고 꿋꿋하게 나아가면 된다.

어떤 사람이 구슬을 가지고 바다를 건너다가 그 구슬을 빠뜨렸다. 그러자 그는 바가지로 물을 떠 언덕 위에 버렸다. 그때 바다의 신이 말했다. "너는 어느 때나 이 물을 다 떠 버리겠느냐?" "이 목숨이 끝나고 또 태어나더라도 중단하지 않겠다." 바다의 신이 그 뜻이 큰 것을 알고 구슬을 내주어서 돌려보냈다. 《삼매경》에 나오는 내용이다. 구슬을 찾을 때까지 바가지로 바닷물을 뜨겠다는 기개라면 제 아무리 날고 기는 바다의 신이라도 무릎 꿇게 만들 수 있다. 공부의 과정 중에 있는 부족한 지금의 내가 전부가 아니라는 뜻이다.

그러나 애석하게도 이런 결심은 수시로 무너진다. 독하게 마음먹고 끝까지 잘해내는 사람도 있겠지만 마음 따로 행동 따로인 사람이 훨씬 더 많다. 결심이 빨리 무너질수록 좌절감도 크다. 포기한 사람은 자신을 보며 중얼거리게 된다. 그러면 그렇지. 내가 무엇을 하겠다고. 나중에는 자포자기의 심정이 되면서 스스로가 한심해 보인다. 이럴 때는 중도포기의 유혹을 견뎌낼 수 있는 전략이 필요하다. 스스로 나태해질 때마다 각오

를 새롭게 할 자신만의 '의식儀式'같은 것 말이다. 누구나 독특한 의식이 있겠지만 내가 하는 의식은 도서관에 가서 책을 읽는 것이다. 도서관에는 어떤 문제를 가지고 들어가도 막힘없이 해답을 찾아주는 전문가들이 포진해 있다. 때로는 즉답 대신 애매하게 말끝을 흐리는 전문가도 있다. 그것은 내가 스스로 고민해서 답을 찾는 것이 더 현명하다는 결론에서 그렇게 대답한 것이다. 이런 전문가를 만나기 위해서는 특별한 절차가 필요하지 않다. 누군가에게 전화를 걸어 하소연할 필요도 없고 부족한 자신을 탓할 필요도 없다. 그저 도서관에 가서 책을 읽기만 하면 된다. 단순한 그 행위에 의해 도서관에 들어갈 때와 나올 때의 나는 전혀 다른 사람이 된다. 그래서 나는 문제가 있을 때마다 도서관에 가서 책을 읽는다. 그 때문에 사람들은 내가 굉장히 의지력이 강하고 대범한 줄 안다. 모르는 말씀이다. 전혀 그렇지 않다. 나같이 의지박약하고 소심한 사람도 찾기 힘들 것이다. 그 단점을 독서로 보완한다. 글쓰기가 너무 힘들어서 포기하고 싶을 때 다른 사람의 창작 공간을 들여다본다. 그들이 창작에 임한 자세를 보면 내가 걸어가야 할 길이 분명하게 보인다. 〈Summer Time〉을 작곡한 미국의 작곡가 조지 거쉬인은 하루에 열 두 시간 이상을 일했다고 한다. 그는 영감이란 것을 그다지 중요하게 생각하지 않았으며, "뮤즈의 여신을 기다렸다면 1년에 기껏해야 세 곡 정두 작곡했을 것"이라고 말하면서 "매일 작곡에 매진하는 게 훨씬 낫다"고 덧붙였다. 미국의 사진작가인

척 클로스는 "영감은 아마추어에게나 필요한 것이다. 우리는 그저 작업실에 들어가 작업을 시작하면 된다"라고 했다. 러시아의 작가 톨스토이는 《전쟁과 평화》를 집필하던 1860년대 중반에 일기에 이렇게 적었다. "나는 하루도 빠짐없이 글을 써야 한다. 성공적인 작품을 쓰기 위해서가 아니라 일상의 습관을 버리지 않기 위해서이다." 이런 글을 읽고 나면 천재라는 사람들도 진력을 다해 살았음을 알게 된다. 특별하지 않은 일을 날마다 하는 것의 위대함을 배우게 된다.

독서와 함께 기도를 더하면 금상첨화다. 기도라는 단어가 너무 부담스러우면 명상으로 대체해도 된다. 아침에 일어나면 고요하게 앉아 나와 주변 사람들을 축복하기. 잠자리에 들면 하루를 반성하고 감사 기도를 올리기. 그것만으로도 평범한 나의 일상은 비범하게 빛난다. 이 지상에 온 이유를 다시 한 번 깨닫게 된다. 나도 좋고 너도 좋고 다른 모든 사람들도 좋은 세상을 만들어야 한다는 사명감을 깨닫게 된다.

김홍도 〈춘작春鵲〉《병진년화첩》

종이에 연한 색, 26.7×31.6cm, 1796

누구에게나 봄날 같이 화려한 시절이 있다. 그 시간과 방법은 사람마다 다르다. 꽃 없이 열매를 맺는 무화과도 있지만 잎사귀에 앞서 꽃부터 주렁주렁 달리는 벚꽃과 매화꽃도 있다. 남과 비교하지 말고 자신의 꽃을 자신의 방식으로 피우는 것. 그 믿음과 확신 속에 행복이 있다.

김홍도 〈비학 飛鶴〉

종이에 연한 색, 27.5×33cm

김홍도는 항상 그림을 그렸다. 전성기 때나 실의에 빠졌을 때나 개의치 않고 항상
그림을 그렸다. 〈춘작〉은 그가 가장 잘나갈 때, 〈비학〉은 그가 가장 힘들 때 그렸다.
살아가면서 내게 오는 시련은 거부할 수 없지만 어떤 태도를 취할 것인가는 선택할
수 있다. 김홍도는 어떤 상황에서도 그림을 그렸다. 우리도 그럴 수 있다.